〈明代〉

陳道復 行草書 〈行草書〉

月刊 書藝文人畫 法帖시리즈

49 진도복행초서

研民 裵敬奭 編著

月刊 書藝文人畫

陳道復에 대하여

■ 人物簡介

진도복(陳道復, 1483~1544)는 명(明)나라 중엽 때의 유명한 서화가였다. 본명은 순(淳)이고, 자(字)는 도복(道復)이었는데, 50세 전후에 자(字)를 이름으로 사용하였기에 자(字)를 다시 복보(復甫)로 고쳤고, 별호(別號)로는 백양산인(白陽山人)이라 불렀다.

사람들은 그를 진백양(陳白陽)이라고도 불렀다. 그의 조부인 진경(陳璚, 1440~1506)은 일찌기 벼슬이 남경도찰원좌부도어사(南京都察院左副都御史)를 지냈고, 당대에 유명했던 왕오(王鏊), 오관(吳寬), 심주(沈周) 등과 교유하였으며, 수많은 서화작품을 소장하였다. 그의 부친인 진월(陳鑰, 1464~1516)은 둘째 아들로 당대의 대가이며 학자였고, 진도복의 스승인 문징명(文徵明)과 돈독한 사이였다. 그는 어릴 때부터 이미 조부와 부침의 영향을 받게 되었다. 그리하여 문징명의 입실제자(入室弟子)가 된다. 어릴 때부터 뛰어나게 영민하였고 경학(經學), 고문(古文), 시사(詩詞), 서예 등 정통치 않은 것이 없었다. 또 회화방면에도 천부적인 자질을 보였다. 특히 사의화훼(寫意花卉)에 정통하였고, 산수화에도 조예가 깊었기에 서위(徐渭)와 함께 청등백양(靑藤白陽)으로 불렸는데 이는 문인화의 기본요소인 필묵(筆墨), 의경(意境), 전통(傳統)을 그의 스승인 문징명(文徵明)에게서 충실히 전수받았기 때문이다.

그는 일생동안 벼슬을 하지 않으면서, 명리(名利)를 멀리하고, 그의 스승의 청빈낙도를 본받아 깨끗하고 예술에 열정을 보이며 살았기에 향리에서 큰 존경을 받았다.

산림 속에 묻혀 지내면서 늘 강호에 뜻을 두고 학문과 예술을 펼쳐 큰 일가를 이루었다. 장환(張寰)은 《백양선생묘지명(白陽先生墓誌銘)》에 기록하기를 "예찬(倪瓚)같은 표일함과 소쇄함은 있으나 그 괴벽함은 없고, 심주(沈周)의 고결함을 지녔고 또한 화목함에도 통하였다."고 하면서 그의 고결한 예술세계를 존경하고 흠모하였다.

■ 學書過程 및 狀況

그는 어릴 때부터 이어온 가풍에 자연스럽게 학문과 예술을 접하게 되었기에 당대의 오문삼대가(吳門三大家)인 축윤명(祝允明), 왕총(王寵), 문징명(文徵明) 등을 만나거나 교류하고 또 같이 배우게 되어 서예에 큰 변화와 자기 세계를 이뤄가게 된다. 특히 중년시절에 그의 부친을 여의고 본격적인 창작을 하기 시작하면서, 자유분방하고도 호방한 면모를 보이는 예술을 추구한다. 성숙하면서도 절정을 이룬 만년에는 당대 최고의 평가를 받게 된다. 그의 스승인 문징명은 오문화파(吳門畵派)의 시조이고 당대의 서예가였던 심주(沈周)에게서 배웠는데, 그와는 달리 상의(尙意)를 더욱 계승 발전시켰고 새로운 풍모의 예술세계를 펼쳐보았다. 백여폭의 뛰어난 서화를 남

졌기에 동기창(董其昌)은 그를 당대 제일의 명수(名手)라고 극찬했다.

그가 활동하던 명(明)의 초기까지는 유학이 일어나 발전하고, 중국 고대의 전통문화의 부흥에 중점을 두던 복고주의(復古主義)가 유행하였는데, 당시에는 조맹부(趙孟頫)의 유려하고 전아한 서풍이 유행하고, 이후 관각체(館閣體)형식이 유행하다가 점차 쇠퇴하여 가던 중기부터는 독창적인 개성을 중시하는 풍토가 발전했다. 곧 서풍이 온화(溫和), 평일(平逸)함에서, 광일(狂逸), 호방(豪放)함으로 추세가 점점 바뀌어가면서 다양한 개성이 분출되던 시기였다. 곧 전통을 중시하여 이왕(二王)을 종주로 하면서도 개성적인 다양한 표현을 중시하며 새로운 발전적 모색을 꾀하던 큰 흐름의 변화였다. 여기에는 정치적 안정과 경제적인 여유에서 기인하는 바가 큰데, 특히 오(吳)지방 곧, 소주(蘇州)지역은 경제적 풍요를 이뤄 상업이 번성하여 문물의 발전이 급속히 이뤄지던 곳으로 여유롭고도 문화적 수준이 높은 곳의 학자와 서화가들이 발군의 실력을 이뤄내게 된 것이다.

이 지방에서는 일찌기 당대의 대가였던 이응정(李應禎)과 그의 사위인 축윤명(祝允明), 문징명(文徵明), 왕총(王寵), 장필(張弼), 심주(沈周), 당인(唐寅) 등 무수한 뛰어난 서예가들이 각자의 개성을 표출하여 중국 서예사의 큰 획을 긋던 시기였다. 이 때 그는 왕총(王寵)과 함께 문징명의 제자가 되어 전통적인 이왕(二王)의 고법과 다양한 서체를 두루 섭렵하고, 당대의 대가들과 교유하면서 큰 성취를 이뤄나가게 되었는데, 명(明)의 중기 이후에는 축윤명(祝允明), 서위(徐渭)와 함께 호방(豪放)한 서풍의 3大家로 불리게 된다.

■ 書法의 특징 및 評價

그는 해서, 행서, 초서, 전서 등에 모두 뛰어났다. 그 중에서도 행서와 초서의 성취가 가장 뛰어났지만, 그의 소전 또한 세상에서 귀중한 대접을 받았기에 당시에 순무도어사(巡撫都御使)가 그의 글씨를 흠모하여 그가 써준《오경주례(五經周禮)》를 학궁(學宮)의 돌로 새겨두었다고 한다.

그의 글씨는 큰 붓으로는 대담한 윤필을 드러내기도 하고, 작은 붓으로는 치밀하고도 정묘하면서, 선조는 혼원(渾圓)하고, 점획이 창경(蒼勁)하며, 노련한 필치로 기세가 연결되어 일맥으로 관통되어있다.

왕희지(王羲之)의 온아하고 고상한 전범의 기초와 이후에 받아들인 회소(懷素) 및 축윤명(祝允明)의 종횡표일하는 광초(狂草)를 무르익혀, 그의 필법과 필세는 진일보하게 된다.

행필의 필속이 다소 빠르면서도 중봉을 위주로 유지하되, 측봉. 편봉. 과봉 등 다양하고도 풍부하게 표현해내고 있다. 그리고, 용필의 지속(遲速)에도 법도를 지녀, 제안(提按)과 사전(使轉)에 힘이 있고, 기필시에 노봉(露鋒)이 적절히 섞여있으면서도, 행필시에는 줄곧 중봉을 유지했다. 필획은 견경박무(堅勁樸茂)하고, 힘이 실려 원기(元氣)가 혼연(渾然)하다. 제안돈좌(提按頓挫)의 진행중에서도 힘을 유지시키면서 법도를 엄격히 지켜나가니 필세는 유창하고도 종일(縱逸)함을 보여준다.

결체(結體)는 기정(奇正)이 서로 적절히 섞여, 기세(氣勢)는 강하면서, 뜻은 또 활발하고 생기

가 넘친다. 행필시의 필속의 다양한 변화로 영활해지고 정획 또한 자유롭고 적절하게 배치되어 있어 생동감을 도해준다. 장법상 포국은 점획사이, 글자사이, 행간 등의 자유로운 규율속에서도 심미감을 더하는 새로운 서풍을 이뤄내었다. 그가 드러낸 필묵의 기상은 그의 심미주의 사상과 상의(尚意) 추구에 큰 목표의 달성이기도 했다. 그의 스승인 문징명(文徵明)이 추구한 강유의 배합, 세밀 정교한 포치 및 축윤명(祝允明), 장필(張弼) 등의 질풍노도와 방일, 서위(徐渭)의 신비롭고 기괴함의 추구와는 달리, 그는 붓끝에 생각을 모으고 그 글자안에 뛰어난 홍취를 담아 냈는데, 밀(密)을 잊고, 소(疎)를 취하는 새로운 경지를 만들어 나갔다.

왕세무(王世懋)가 《발진순무림첩(跋陳淳武林帖)》에서 이르기를 "진도복(陳道復)은 어려서부터 기운이 뛰어났고, 행초서와 작은 글씨 모두 지극히 청아하였지만, 만년에 회소(懷素)와 양응식(楊凝式)의 글씨를 익혀, 뜻에 따라 붓이 마음대로 이뤄지고 방해받지도 않으니, 많은 서예가들 중에서 더욱 그의 글씨의 체골(體骨)이 중후해졌다."고 하였다. 또 그의 호방하고도 화창한 글씨에 대하여 막정한(莫廷韓)은 일찌기 그의 초서에 대해 이르기를 "종횡으로 기세가 넘쳐흐르고 또한 천진난만하기도 하여, 마치 준마가 비탈길을 달리고 봉황이 하늘에서 춤추고 노는 것 같다. 미불 부자와 비교하여도 우열을 가릴 수가 없도다."라고 하였다. 근엄함 속에서도 방종함을 드러내고, 질탕함 속에서도 고상한 풍취를 드러내는 그의 만년의 작품들을 보면 그의 깊은 학서과정을 엿볼 수 있다. 그가 남긴 작품은 수 없이 많은데 주로 행초서 위주의 작품들로 대표작은 《자서시권(自書詩卷)》, 《고시십구수권(古詩十九首卷)》, 《추흥팔수(秋興八首)》, 《악양루기(岳陽樓記)》, 《무림첩(武林帖)》, 《운산후폭천등육수(雲山吼瀑泉等六首)》, 《천자문(千字文)》, 《추연부(秋蓮賦)》 등이 있다.

目　次

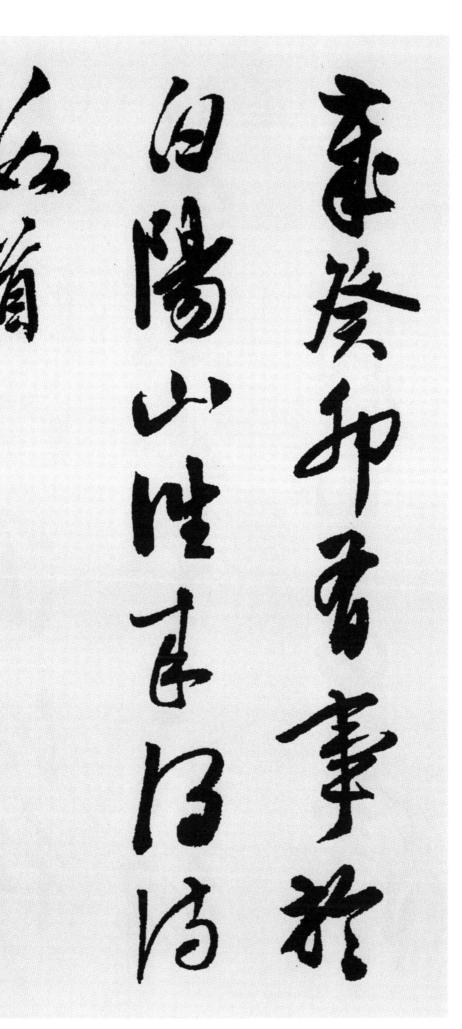

1. 陳道復 《自書詩卷》

※오언율시 14수임

歲 해 세
癸 열째천간 계
卯 네째지지 묘
有 있을 유
事 일 사
於 어조사 어
白 흰 백
陽 볕 양
山 뫼 산
往 갈 왕
來 올 래
得 얻을 득
詩 글 시
數 몇 수
首 머리 수

(胥江雨夜)

何 어느 하
處 곳 처
問 물을 문
通 통할 통
津 나루 진
行 갈 행
遊 놀 유
及 이를 급
暮 저물 모
春 봄 춘
相 서로 상
依 의지할 의
不 아니 불
具 갖출 구
姓 성씨 성
同 같을 동
止 그칠 지
卽 곧 즉
爲 하 위
隣 이웃 린

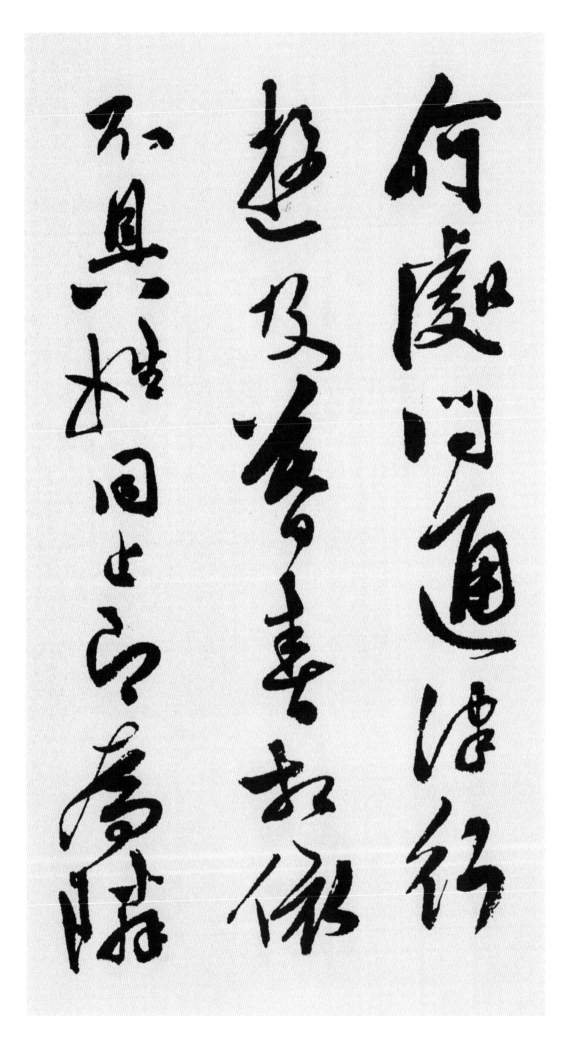

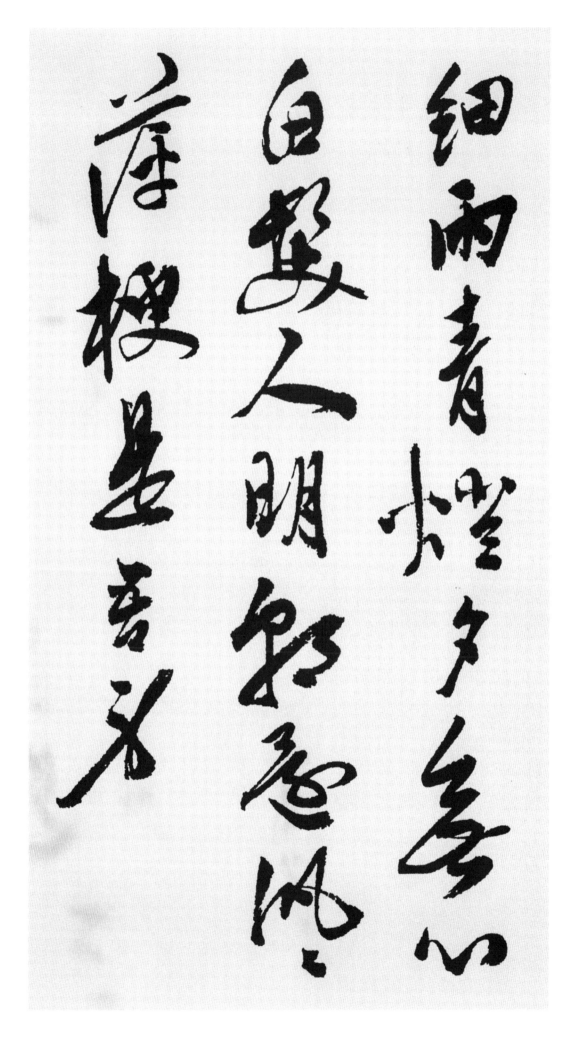

細 가늘 세
雨 비 우
靑 푸를 청
燈 등 등
夕 저녁 석
無 없을 무
心 마음 심
白 흰 백
髮 터럭 발
人 사람 인
明 밝을 명
朝 아침 조
還 돌아올 환
汎 뜰 범
汎 뜰 범
萍 개구리밥 평
梗 산느릅나무 경
是 이 시
吾 나 오
身 몸 신

(過橫塘)
窅 멀 요
窅 멀 요
橫 지날 횡
塘 못 당
路 길 로
非 아닐 비
爲 하 위
汗 땀 한
漫 넘칠 만
遊 놀 유
人 사람 인
家 집 가
依 의지할 의
岸 언덕 안
側 곁 측
山 뫼 산
色 빛 색
在 있을 재
船 배 선
頭 머리 두
擧 들 거

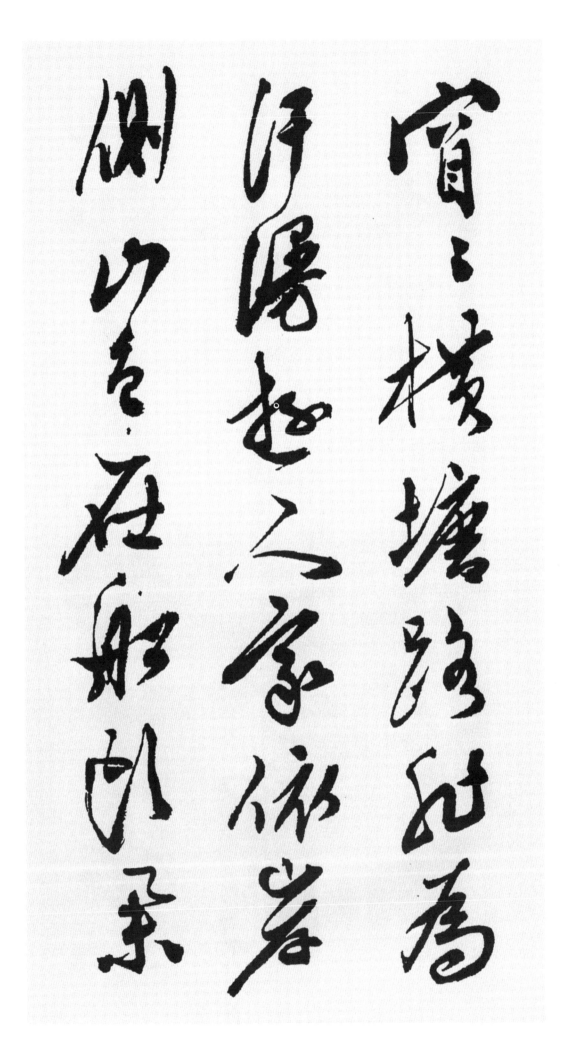

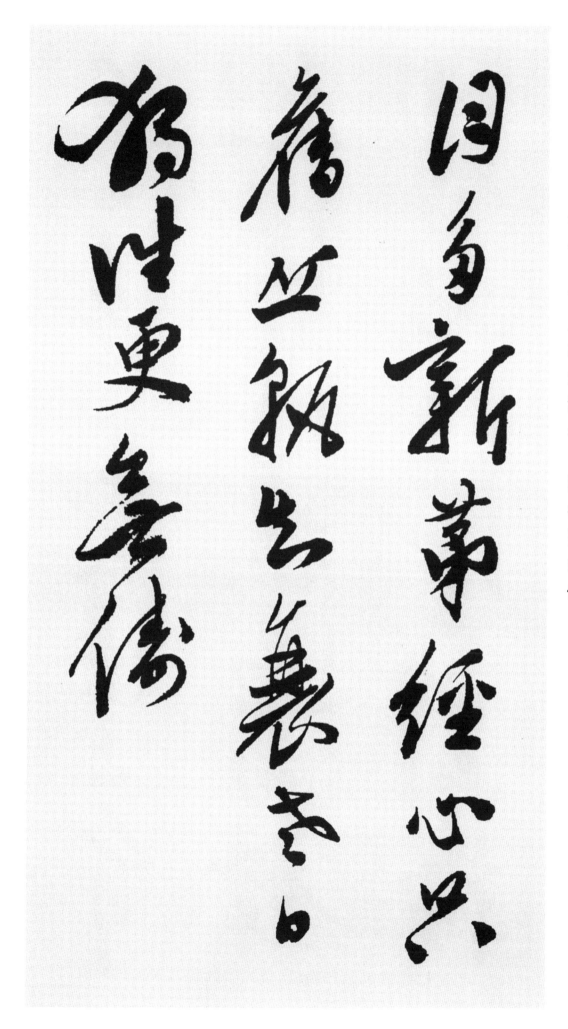

目	눈 목
多	많을 다
新	새 신
第	집 제
經	지날 경
心	마음 심
只	다만 지
舊	옛 구
丘	언덕 구
孰	누구 숙
知	알 지
衰	쇠약할 쇠
老	늙을 로
日	날 일
獨	홀로 독
往	갈 왕
更	다시 갱
無	없을 무
儔	짝 주

(白陽山)

暮 저물 모
春 봄 춘
來 올 래
壟 언덕 롱
上 위 상
介 끼일 개
※p.133에는 竹으로 씀.
樹 나무 수
儘 다할 진
縱 세로 종
橫 가로 횡
過 지날 과
雨 비 우
禽 새 금
聲 소리 성
巧 교묘할 교
隔 떨어질 격
雲 구름 운
山 뫼 산
色 빛 색
輕 가벼울 경

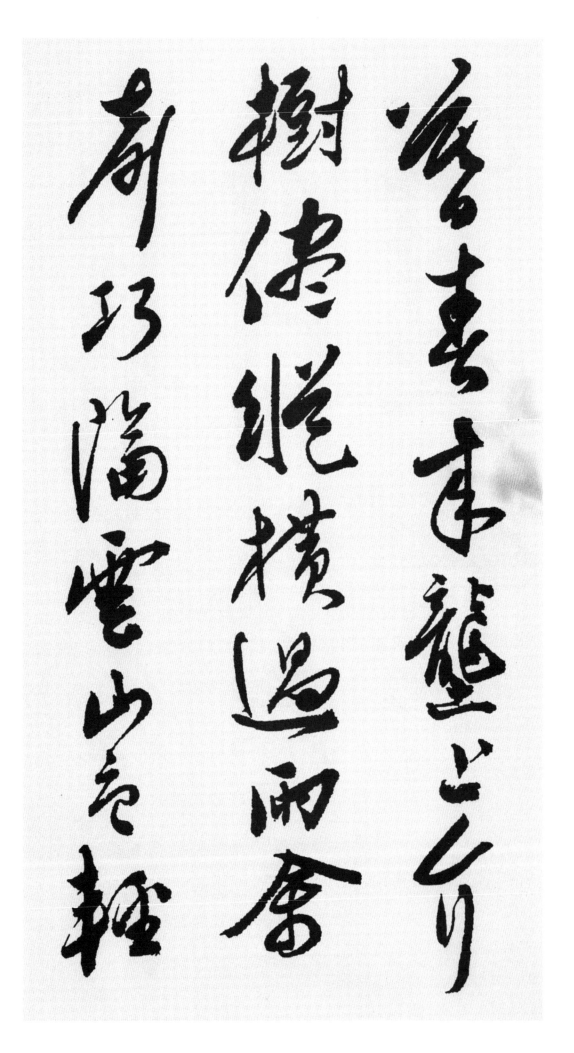

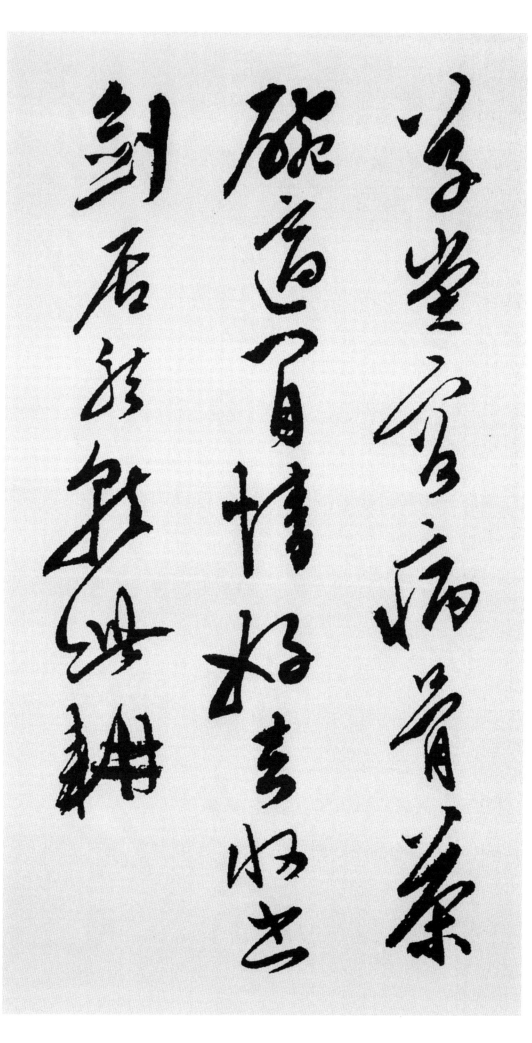

草 풀초
堂 집당
容 용납할용
病 병들병
骨 뼈골
茶 차다
碗 그릇완
適 적합할적
閒 한가할한
情 뜻정
好 좋을호
去 갈거
收 거둘수
書 글서
劍 칼검
居 거할거
然 그럴연
就 곧취
此 이차
耕 밭갈경

(過橫塘有感)

橫 지날 횡
塘 못 당
經 지날 경
歷 지낼 력
慣 익힐 관
今 이제 금
日 해 일
倍 갑절 배
傷 상처 상
神 정신 신
風 바람 풍
景 볕 경
依 의지할 의
俙 방불할 희
處 곳 처
交 사귈 교
遊 놀 유
寂 고요할 적
莫 고요할 막
※寞(막)과도 통함.
濱 물가 빈

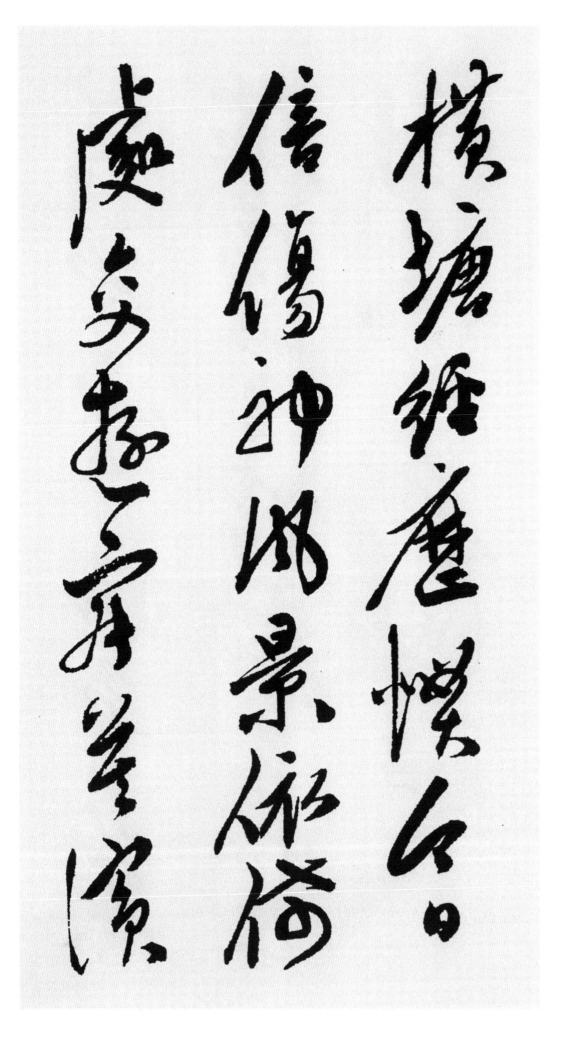

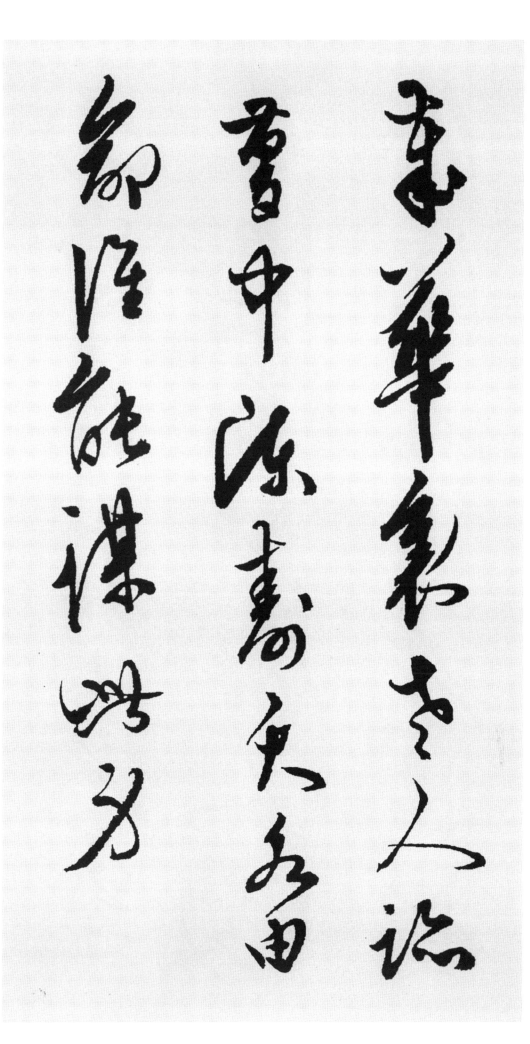

歲 해 세
華 화려할 화
忙 바쁠 망
※글자 누락됨.
裏 속 리
老 늙을 로
人 사람 인
跡 자취 적
夢 꿈 몽
中 가운데 중
陳 펼칠 진
壽 목숨 수
夭 일찍죽을 요
各 각각 각
由 까닭 유
命 목숨 명
誰 누구 수
能 능할 능
謀 도모할 모
此 이 차
身 몸 신

(山居)

山 뫼 산
堂 집 당
春 봄 춘
寂 고요 적
寂 고요 적
學 배울 학
道 도 도
莫 말 막
過 지날 과
玆 이 자
地 땅 지
僻 치우칠 벽
人 사람 인
來 올 래
少 적을 소

※누락된 글자로 끝부분에 추가 기록함.

溪 시내 계
深 깊을 심
鹿 사슴 록
過 지날 과
遲 더딜 지
炊 피울 취
粳 벼매 갱

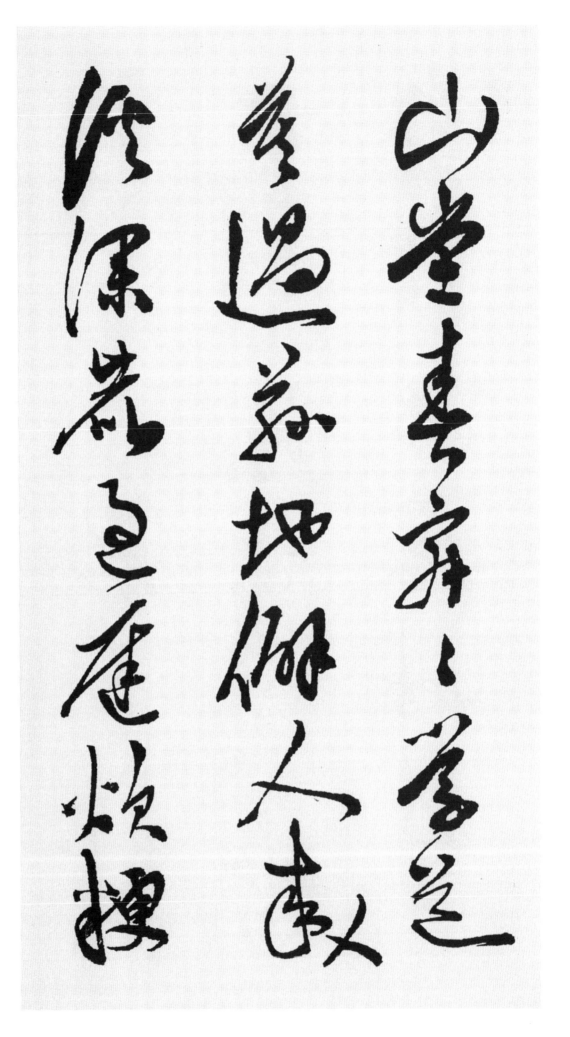

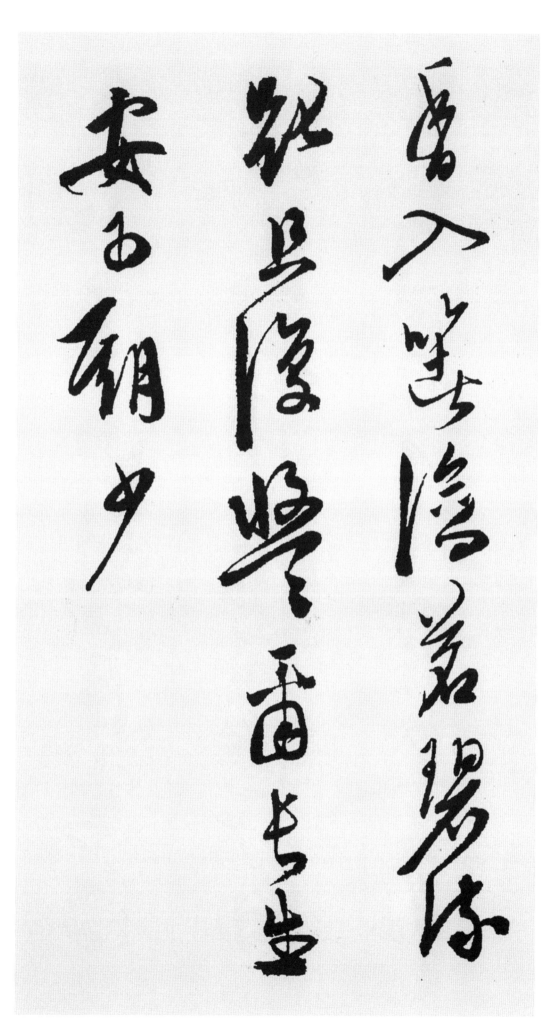

香 향기 향
入 들 입
箸 젓가락 저
瀹 끓일 약
茗 차싹 명
碧 푸를 벽
流 흐를 류
匙 숟가락 시
且 이 차
復 회복할 복
悠 멀 유
悠 멀 유
爾 너 이
長 길 장
生 살 생
安 어찌 안
可 가할 가
期 기약할 기
少

※본문 중간에 누락된 것을 기록

(白陽山)

自 스스로 자
小 작을 소
說 기뻐할 열
山 뫼 산
林 수풀 림
年 해 년
來 올 래
得 얻을 득
始 비로소 시
眞 참 진
耳 귀 이
邊 가 변
惟 오직 유
有 있을 유
鳥 새 조
門 문 문
外 바깥 외
絶 끊을 절
無 없을 무
人 사람 인
飮 마실 음

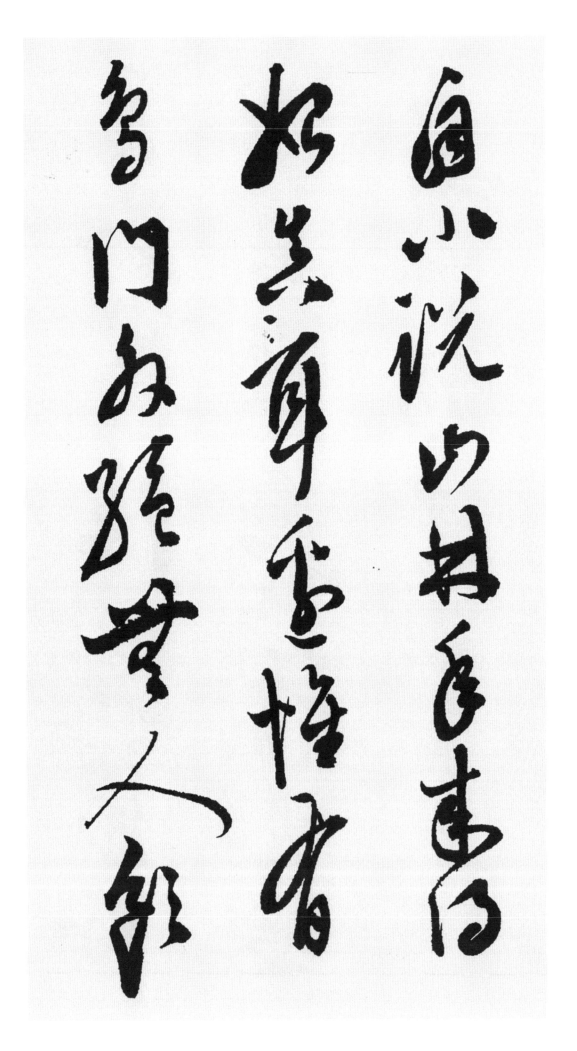

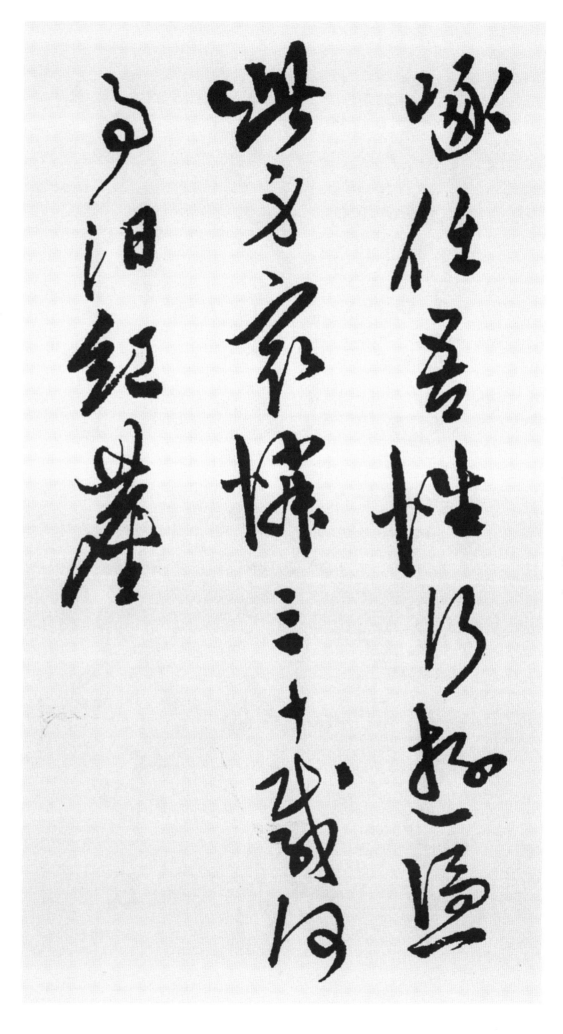

啄 쫄 탁
任 맡길 임
吾 나 오
性 성품 성
行 다닐 행
遊 노닐 유
憑 의지할 빙
此 이 차
身 몸 신
最 가장 최
憐 가련할 련
三 석 삼
十 열 십
載 해 재
何 어찌 하
事 일 사
汨 어지어울 골
紅 붉을 홍
塵 티끌 진

(白陽山)

理 다스릴 리
棹 상아대 도
入 들 입
山 뫼 산
時 때 시
風 바람 풍
高 높을 고
去 갈 거
路 길 로
遲 더딜 지
近 가까울 근
窓 창 창
梳 빗질할 소
白 흰 백
髮 터럭 발
據 기댈 거
案 책상 안
寫 베낄 사
烏 검을 오
絲 실 사
麥 보리 맥
菜 나물 채

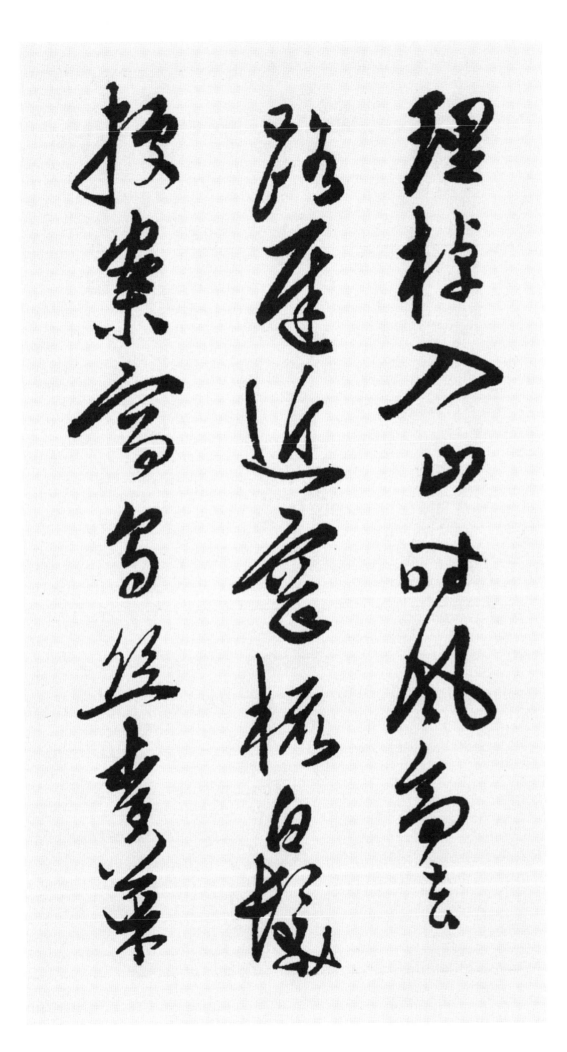

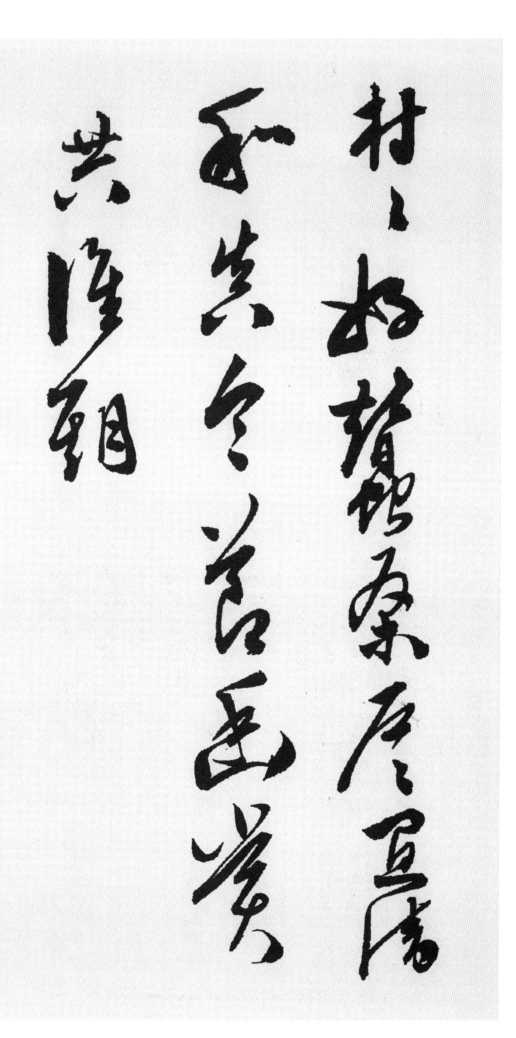

村 마을 촌
村 마을 촌
好 좋을 호
蠶 누에 잠
桑 뽕 상
戶 집 호
戶 집 호
宜 마땅할 의
淸 맑을 청
和 화목할 화
眞 참 진
令 하여금 령
節 절기 절
幽 그윽할 유
賞 즐길 상
共 함께 공
誰 누구 수
期 기약할 기

(白陽山)
眼 눈 안
前 앞 전
新 새 신
綠 푸를 록
遍 두루 편
春 봄 춘
事 일 사
覺 깨달을 각
闌 막을 란
刪 깎을 산
燕 제비 연
子 아들 자
能 능할 능
羞 부끄러울 수
羽 깃 우
鶯 꾀꼬리 앵
花 꽃 화
亦 또 역
破 깰 파
顏 얼굴 안

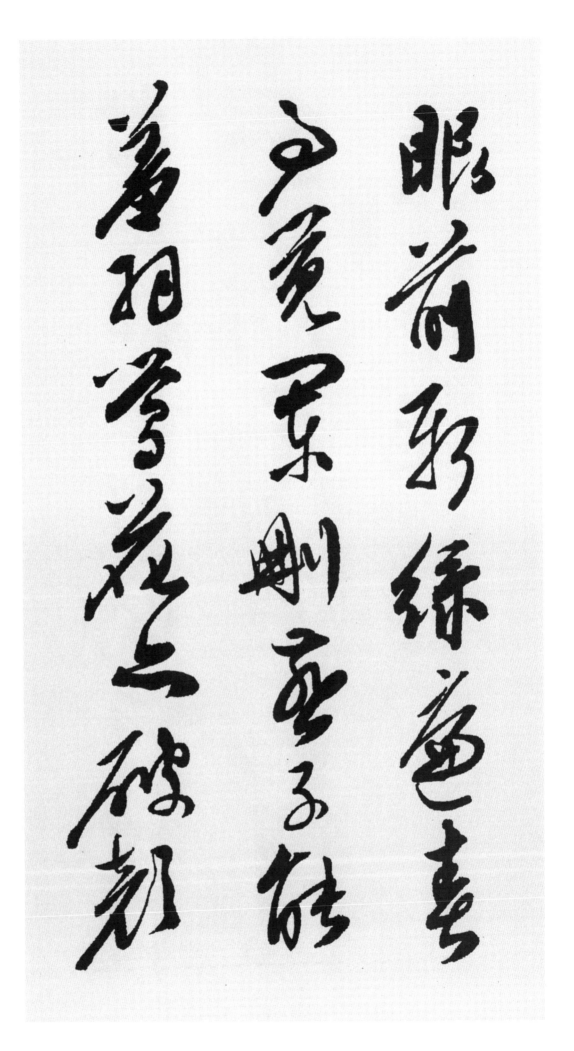

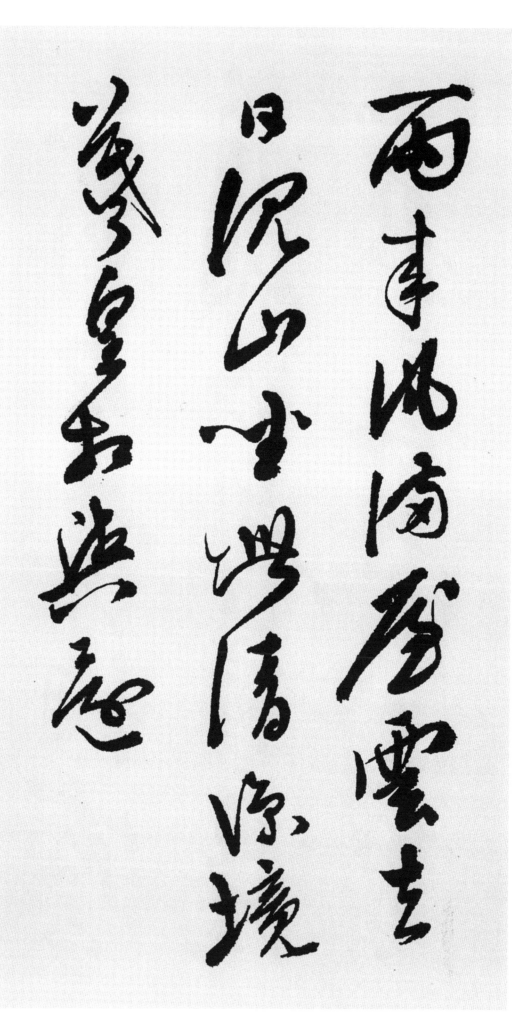

雨 비우
來 올래
風 바람 풍
滿 찰만
屋 집옥
雲 구름 운
去 갈거
日 해일
沈 잠길 침
山 뫼산
坐 앉을 좌
此 이차
清 맑을 청
凉 서늘할 량
境 지경 경
羲 복희씨 희
皇 임금 황
相 서로 상
與 더불 여
還 돌아올 환

(秋日復至山居)

不 아닐 부
到 이를 도
山 뫼 산
居 살 거
久 오랠 구
烟 연기 연
霞 노을 하
只 다만 지
自 스스로 자
稠 진할 조
竹 대 죽
聲 소리 성
兼 겸할 겸
雨 비 우
落 떨어질 락
松 소나무 송
影 그림자 영
共 함께 공
雲 구름 운
流 흐를 류
且 또 차
辨 분별할 변
今 이제 금

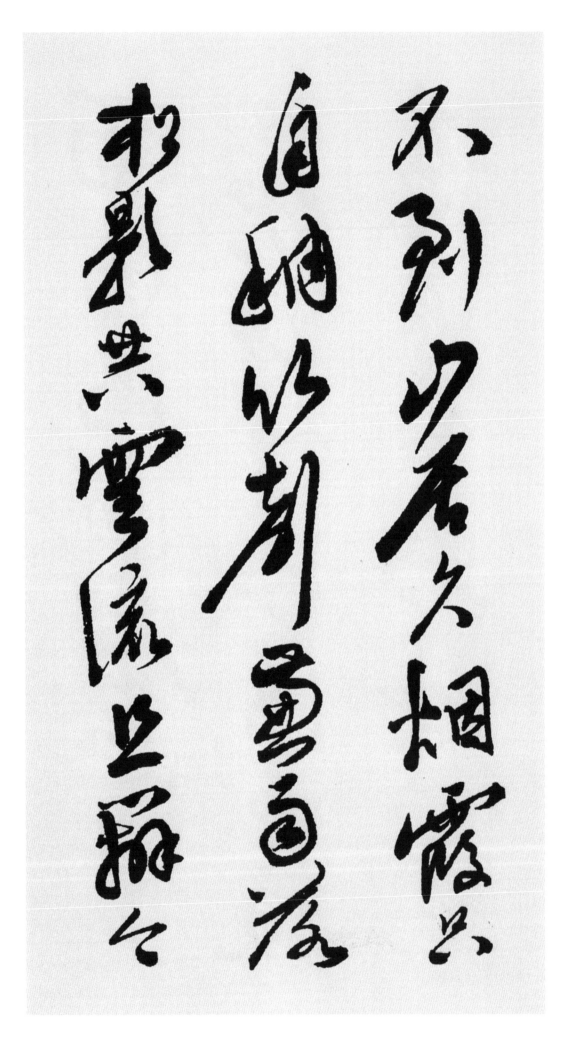

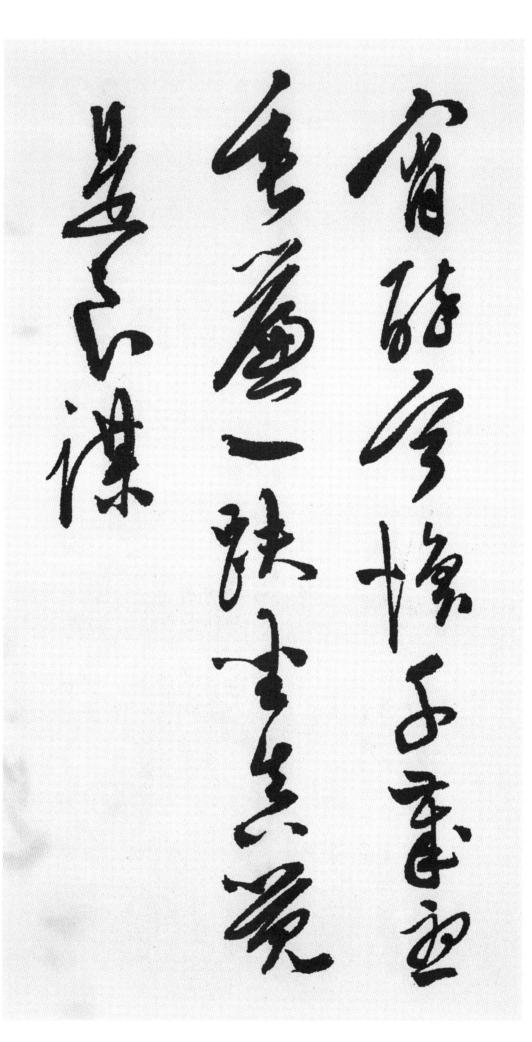

宵 밤 소
醉 취할 취
寧 편안할 녕
懷 품을 회
千 일천 천
歲 해 세
憂 근심 우
垂 드리울 수
簾 발 렴
一 한 일
趺 책상다리할 부
坐 앉을 좌
眞 참 진
覺 깨달을 각
是 이 시
良 좋을 량
謀 꾀할 모

(遣興)
山 뫼산
堂 집당
棲 쉴서
息 쉴식
處 곳처
似 같을사
與 더불여
世 세상세
相 서로상
違 어길위
竹 대죽
色 빛색
浮 뜰부
杯 잔배
綠 푸를록
林 수풀림
光 빛광
入 들입
坐 앉을좌
緋 짙붉을배
欲 하고자할 욕
行 다닐행

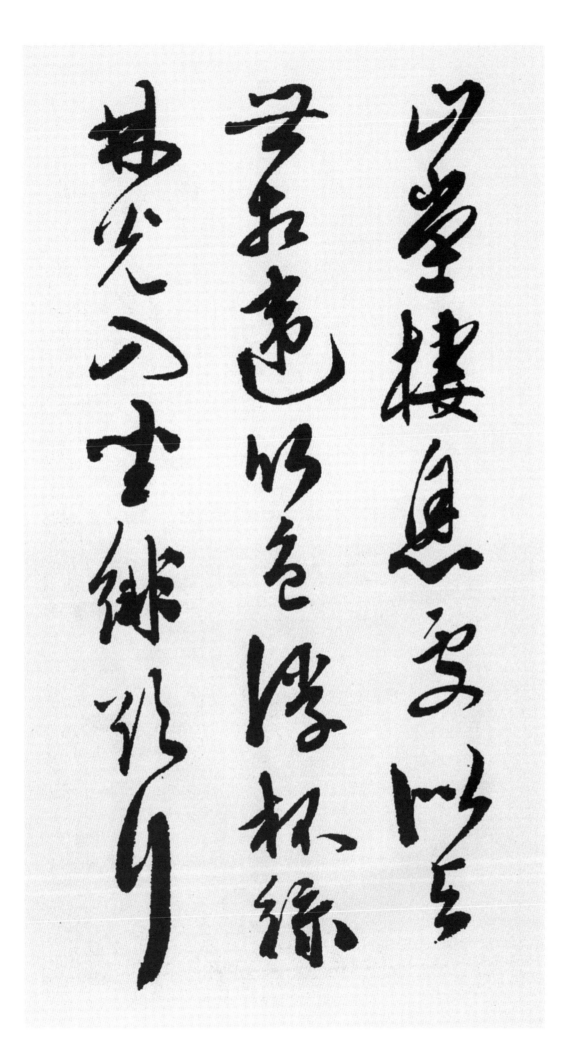

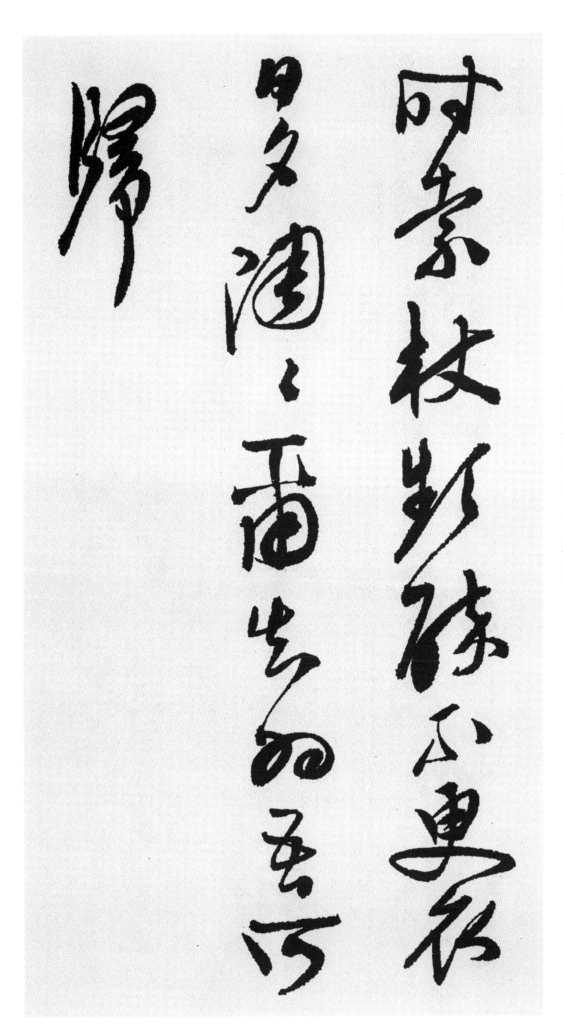

時 때 시
索 찾을 색
杖 지팡이 장
頻 자주 빈
醉 취할 취
不 아니 불
更 고칠 갱
衣 옷 의
日 해 일
夕 저녁 석
陶 즐길 도
陶 즐길 도
爾 너 이
知 알 지
爲 하 위
吾 나 오
所 바 소
歸 돌아갈 귀

(枕上)

獨 홀로 독
眠 잠잘 면
山 뫼 산
館 객관 관
夜 밤 야
燈 등 등
影 그림자 영
麗 고울 려
殘 남을 잔
釭 등잔 강
雨 비 우
至 이를 지
鳴 울 명
欹 기울 기
瓦 기와 와
風 바람 풍
來 올 래
入 들 입
破 깰 파
窓 창 창
隔 떨어질 격

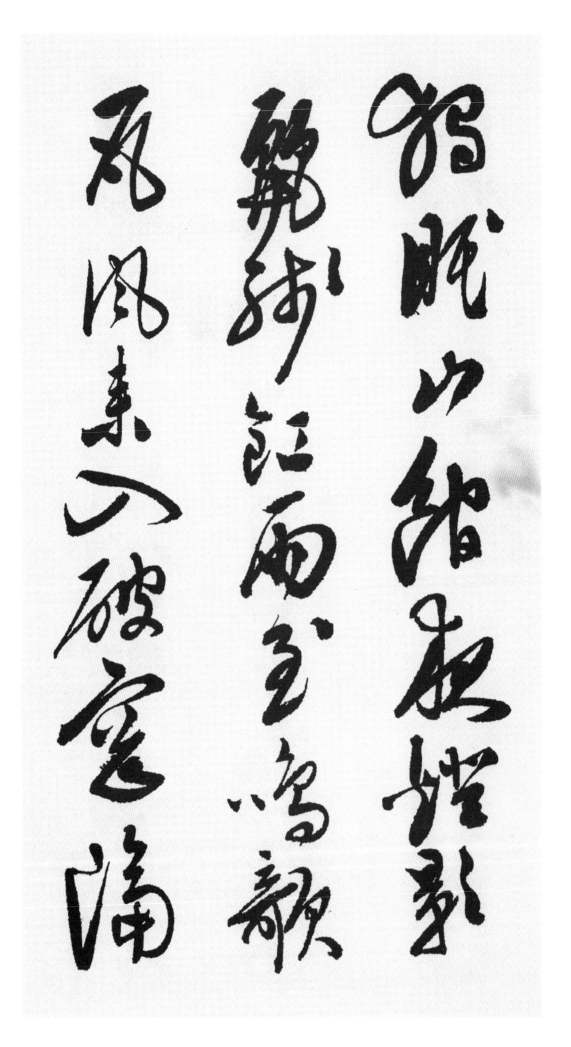

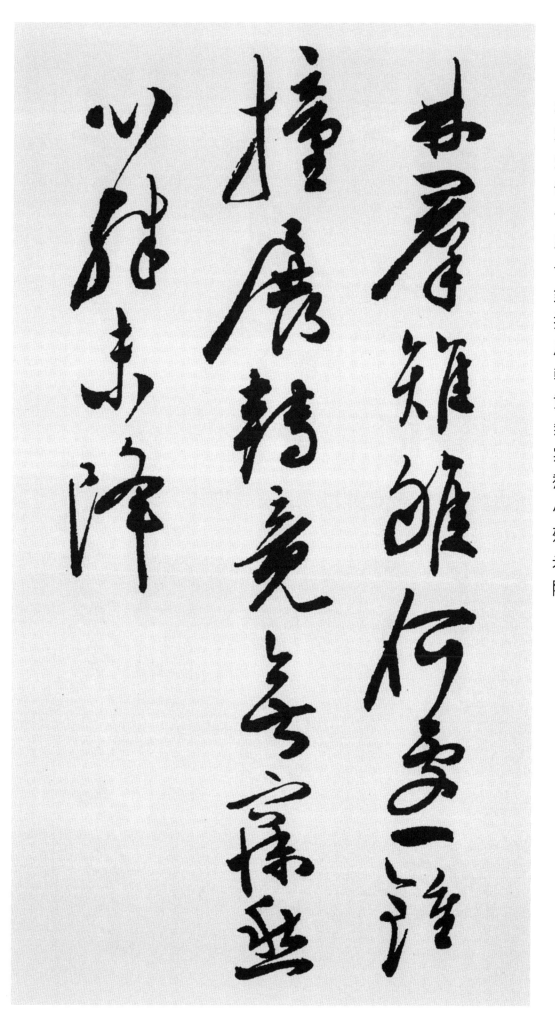

林 수풀 림
群 무리 군
雉 꿩 치
鴝 구욕새 구
何 어느 하
處 곳 처
一 한 일
鍾 종 종
撞 칠 당
展 펼 전
轉 구를 전
竟 필경
無 없을 무
寐 잠잘 매
愁 근심 수
心 마음 심
殊 뛰어날 수
未 아닐 미
降 내릴 강

(對雨)
吾 나 오
山 뫼 산
眞 참 진
勝 뛰어날 승
境 지경 경
一 한 일
坐 앉을 좌
直 값 치
千 일천 천
金 쇠 금
世 세상 세
事 일 사
自 스스로 자
旁 곁 방
午 낮 오
人 사람 인
生 날 생
空 빌 공
陸 뭍 륙
沉 잠길 침
利 이로울 리
名 이름 명
緣 인연 연

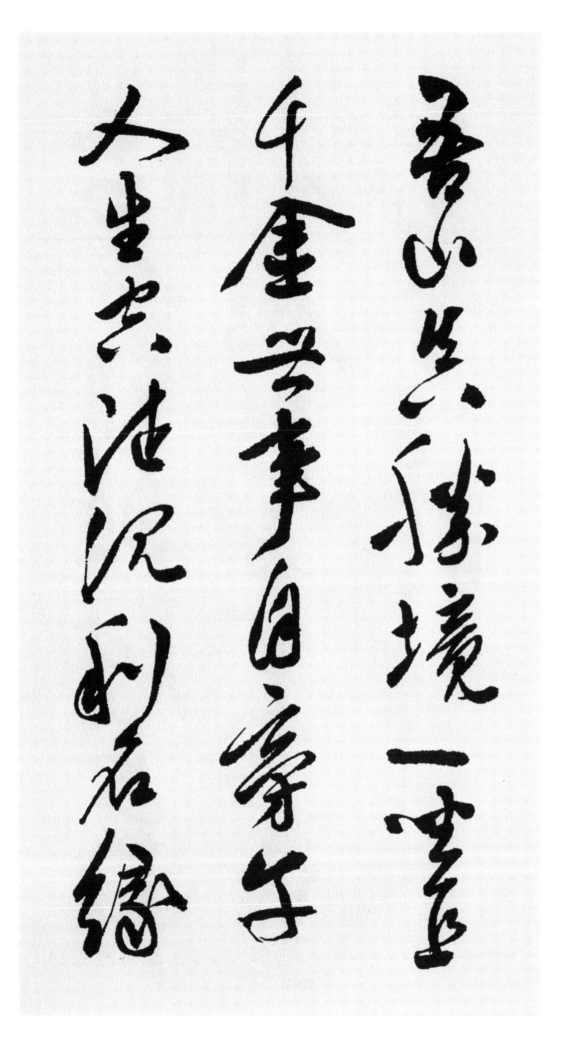

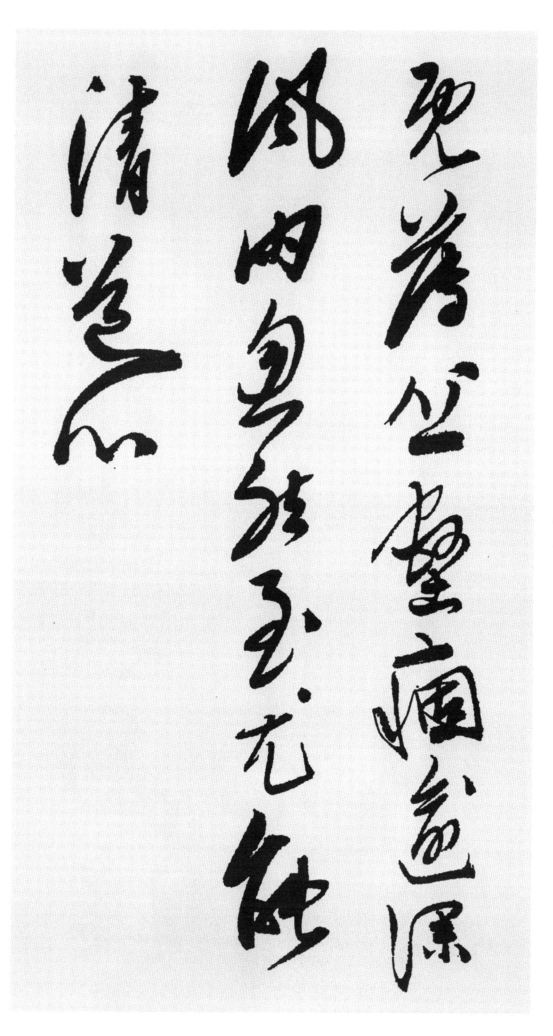

既 이미 기
薄 엷을 박
丘 언덕 구
壑 골 학
痼 고질병 고
逾 넘을 유
深 깊을 심
風 바람 풍
雨 비 우
忽 문득 홀
然 그럴 연
至 이를 지
尤 더욱 우
能 능할 능
清 맑을 청
道 도 도
心 마음 심

(白陽山)

獨 홀로 독
往 갈 왕
非 아닐 비
逃 달아날 도
世 세상 세
幽 그윽할 유
棲 쉴 서
豈 어찌 기
好 좋을 호
名 이름 명
性 성품 성
中 가운데 중
元 으뜸 원
有 있을 유
癖 뱃속병 벽
身 몸 신
外 바깥 외
已 이미 이
無 없을 무
縈 얽힐 영
霜 서리 상

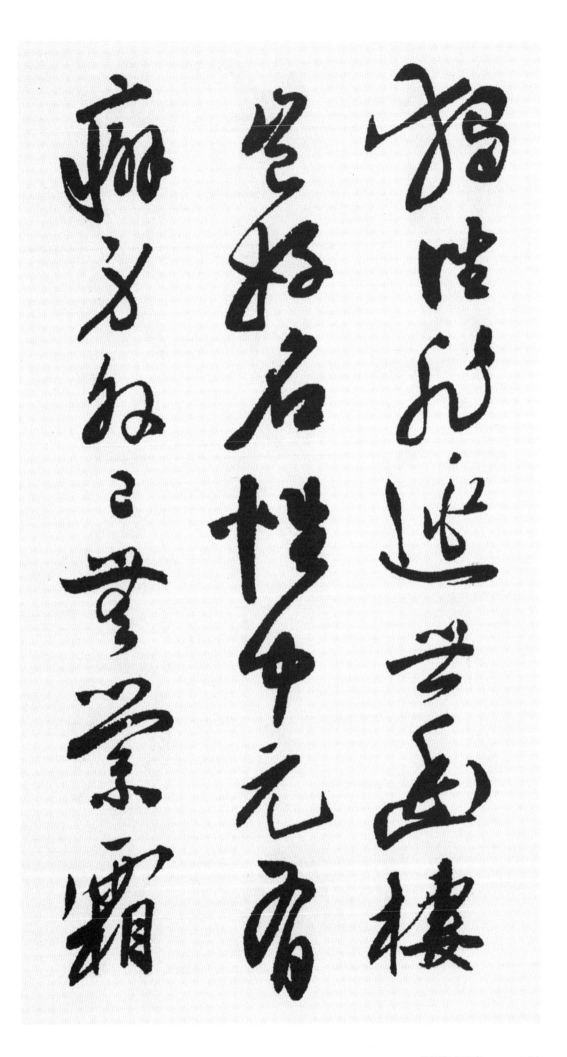

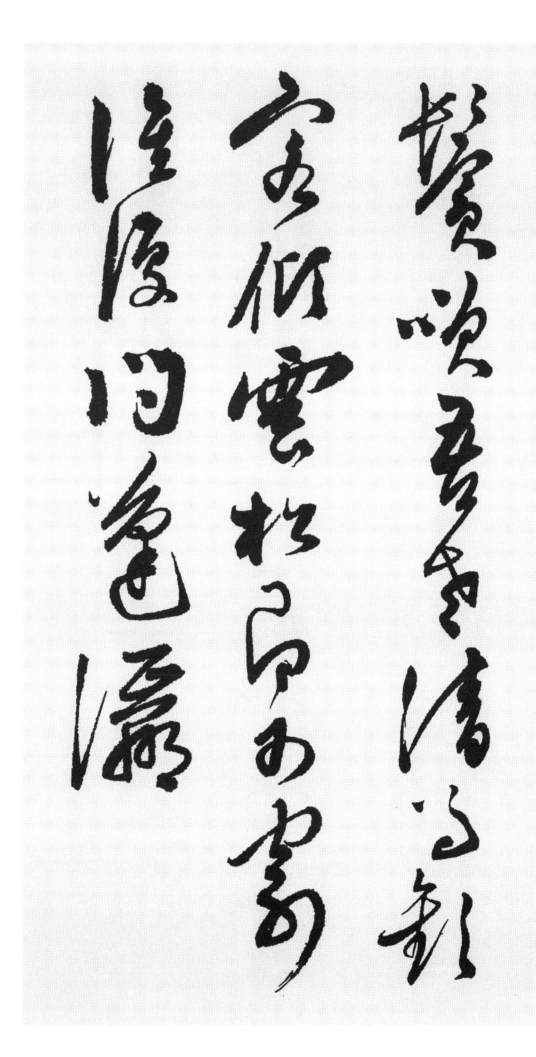

鬢 구렛나루 빈
咲 웃음 소
吾 나 오
老 늙을 로
淸 맑을 청
尊 술잔 준
歡 환영할 환
客 손 객
傾 기울 경
雲 구름 운
松 소나무 송
卽 곧 즉
可 가할 가
寄 부칠 기
誰 누구 수
復 다시 부
問 물을 문
蓬 봉래 봉
瀛 영주 영

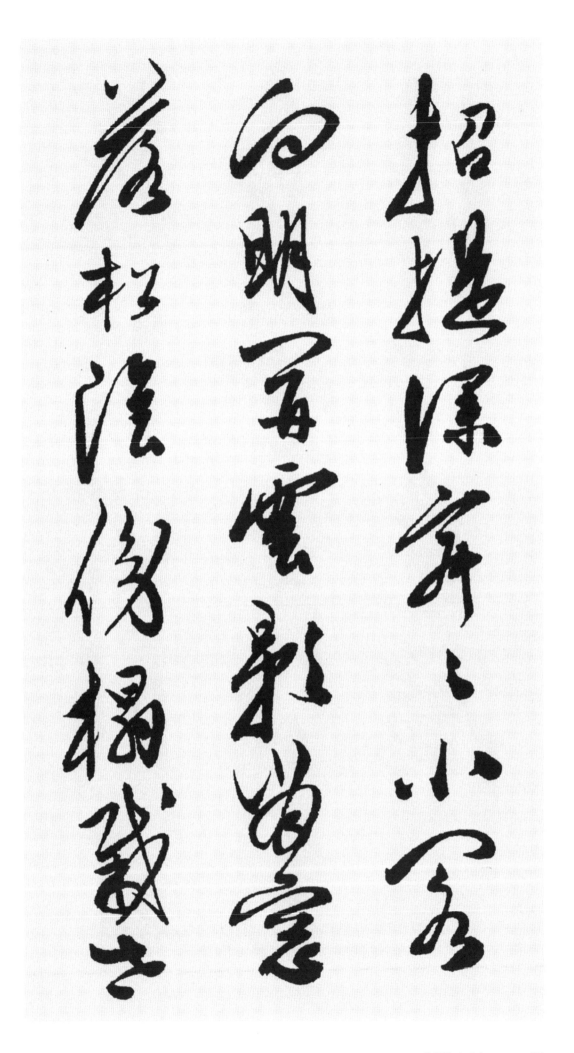

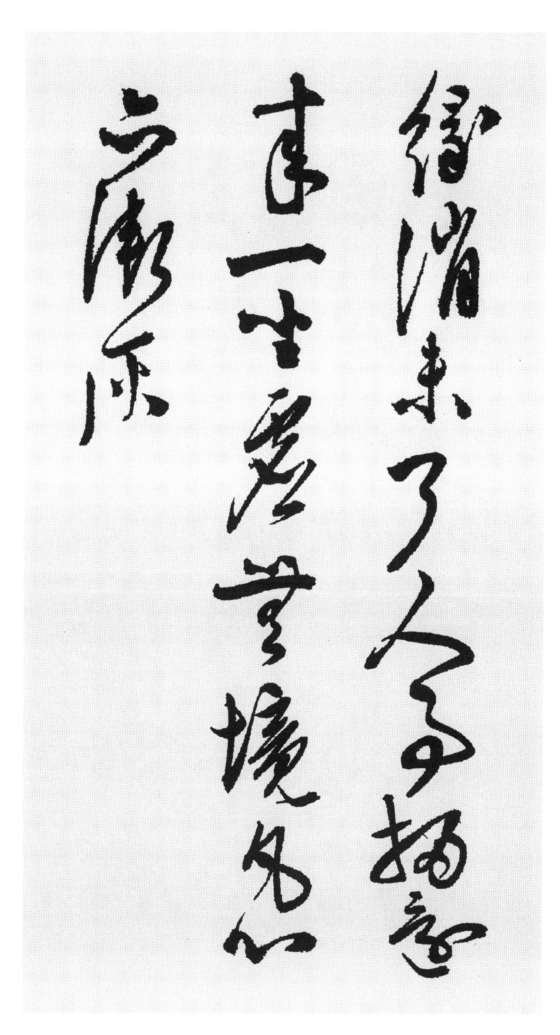

緣 인연 연
消 사라질 소
未 아닐 미
了 마칠 료
人 사람 인
事 일 사
掃 쓸 소
還 또다시 환
來 올 래
一 한 일
坐 앉을 좌
虛 빌 허
無 없을 무
境 지경 경
凡 무릇 범
心 마음 심
亦 또 역
漸 점점 점
灰 재 회

山	뫼 산
居	살 거
無	없을 무
事	일 사
漫	물넘칠 만
理	다스릴 리
舊	옛 구
稿	원고 고
案	책상 안
上	윗 상
得	얻을 득
此	이 차
素	흴 소
卷	책 권
因	인할 인
錄	기록할 록
數	몇 수
詩	글 시
于	어조사 우
上	윗 상
以	써 이
請	청할 청
教	가르칠 교
於	어조사 어
大	큰 대
方	모 방
云	이를 운

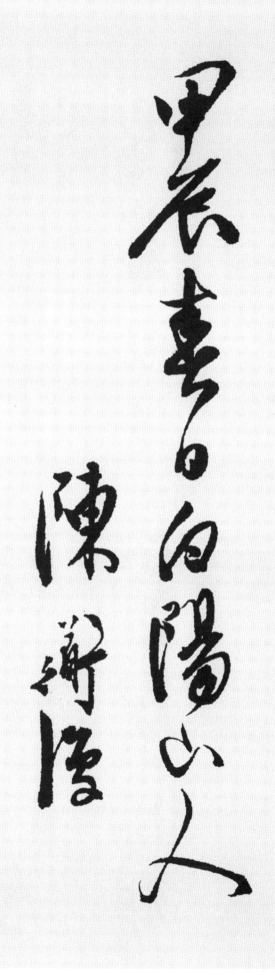

甲 첫째천간 갑
辰 다섯째지지 진
春 봄 춘
日 해 일
白 흰 백
陽 볕 양
山 뫼 산
人 사람 인
陳 펼 진
道 길 도
復 회복할 복

2.《古詩十九首》

《
古 옛고
詩 글시
十 열십
九 아홉구
首 머리수
》

詩 글시
以 써이
古 옛고
名 이름명
不 아닐부
知 알지
作 지을작
者 놈자
爲 하위
誰 누구수
或 혹시혹
云 이를운
枚 낱매
乘 탈승
而 말이을이
梁 들보량
昭 밝을소
明 밝을명

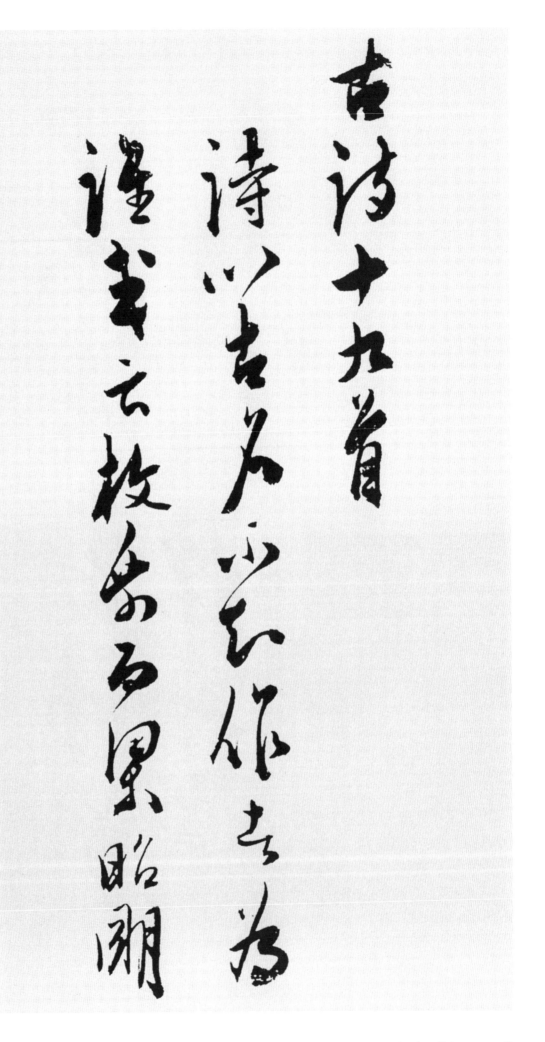

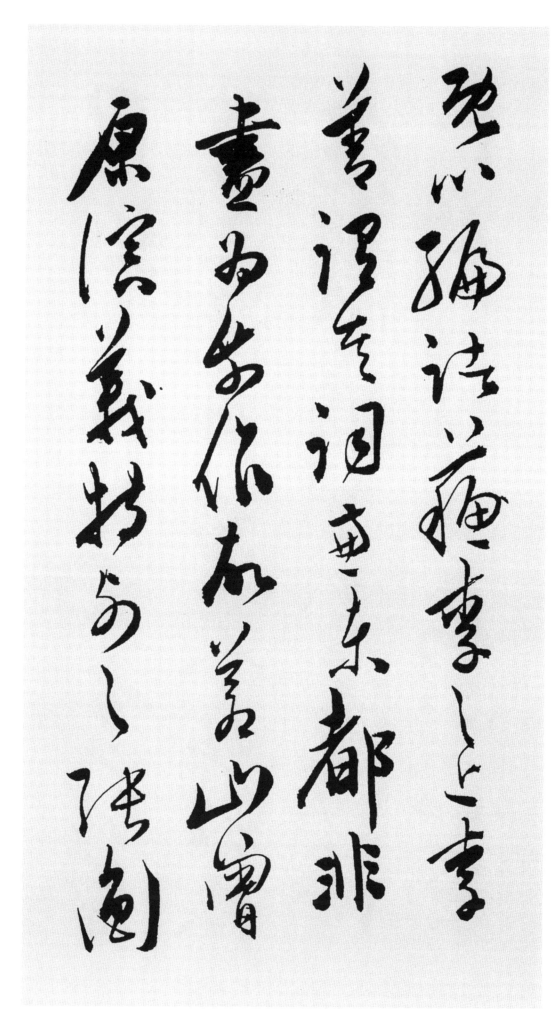

既 이미 기
以 써 이
編 엮을 편
諸 여러 제
蘇 깰 소
李 오얏 리
之 갈 지
上 윗 상
李 오얏 리
善 착할 선
謂 이를 위
其 그 기
詞 글 사
兼 겸할 겸
東 동녘 동
都 고을 도
非 아닐 비
盡 다할 진
爲 하 위
乘 탈 승
作 지을 작
故 옛 고
蒼 푸를 창
山 뫼 산
曾 일찍 증
原 근원 원
演 넓힐 연
義 뜻 의
特 특별한 특
列 벌릴 렬
之 갈 지
張 펼 장
衡 저울 형

四 넉 사
愁 근심 수
之 갈 지
下 아래 하
夫 대개 부
五 다섯 오
言 말씀 언
起 일어날 기
蘇 깰 소
李 오얏 리
之 갈 지
說 말할 설
自 스스로 자
唐 당나라 당
人 사람 인
始 비로소 시
然 그럴 연
陳 베풀 진
徐 천천히 서
陵 능 릉
集 모일 집
玉 구슬 옥
臺 누대 대
新 새 신
詠 읊을 영
分 나눌 분
西 서녘 서
北 북녘 북
有 있을 유
高 높을 고
樓 다락 루
以 써 이
下 아래 하
至 이를 지

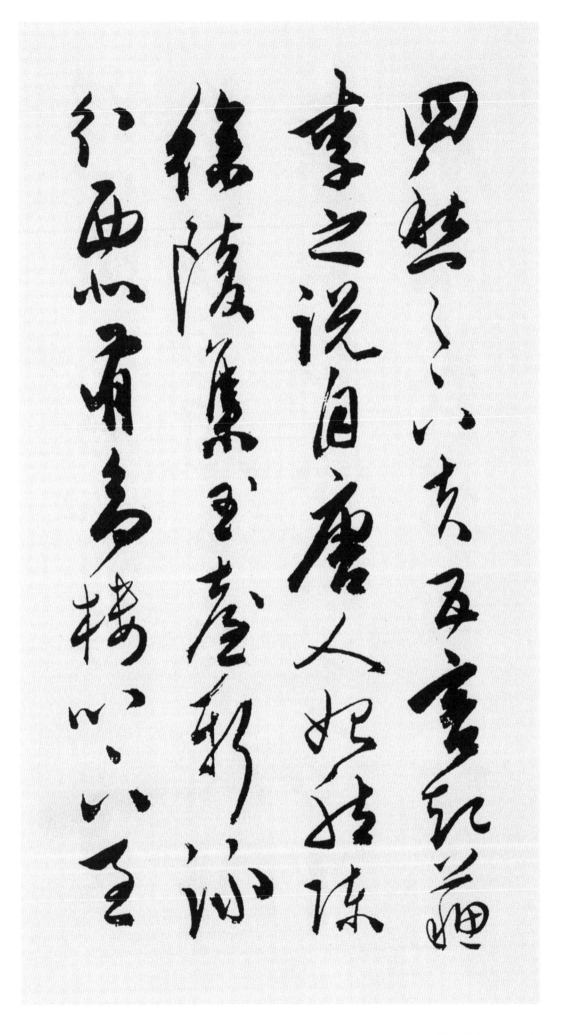

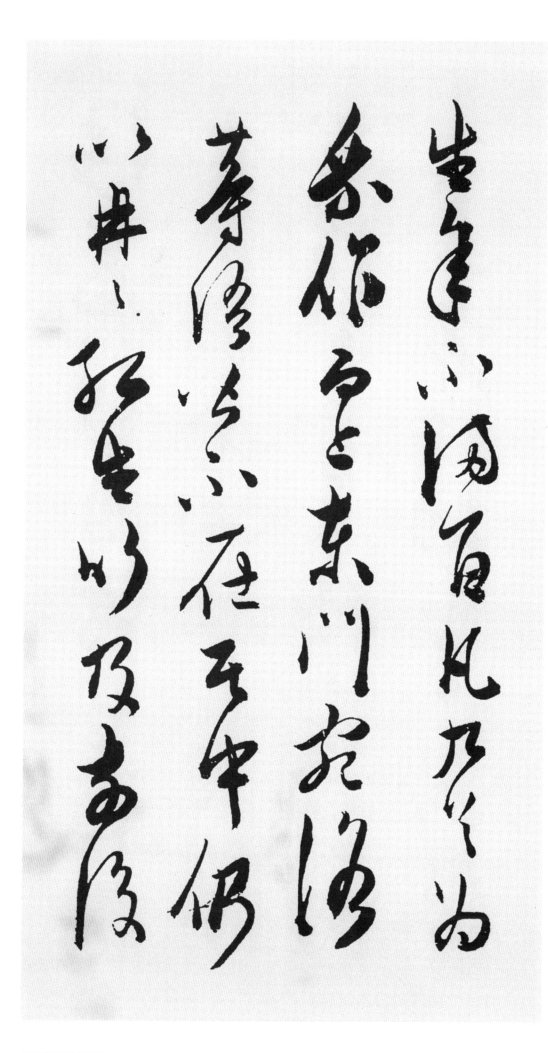

生 날 생
年 해 년
不 아니 불
滿 찰 만
百 일백 백
凡 무릇 범
九 아홉 구
首 머리 수
爲 하 위
乘 탈 승
作 지을 작
而 말이을 이
上 윗 상
東 동녘 동
門 문 문
宛 고을이름 완
洛 수도이름 락
等 무리 등
語 말씀 어
皆 다 개
不 아닐 부
在 있을 재
其 그 기
中 가운데 중
仍 거듭 잉
以 써 이
冉 약할 염
冉 약할 염
孤 외로울 고
生 날 생
竹 대 죽
及 미칠 급
前 앞 전
後 뒤 후

諸 여러 제
篇 책 편
別 다를 별
自 스스로 자
爲 하 위
古 옛 고
詩 글 시
蓋 대개 개
十 열 십
九 아홉 구
首 머리 수
本 근본 본
非 아닐 비
一 한 일
人 사람 인
之 갈 지
詞 글 사
餘 남을 여
或 혹시 혹
得 얻을 득
其 그 기
實 열매 실
也 어조사 야
蔡 성 채
寬 넓을 관
夫 사내 부
亦 또 역
嘗 일찌기 상
辨 분별할 변
之 그것 지
今 이제 금
姑 잠깐 고
依 의지할 의

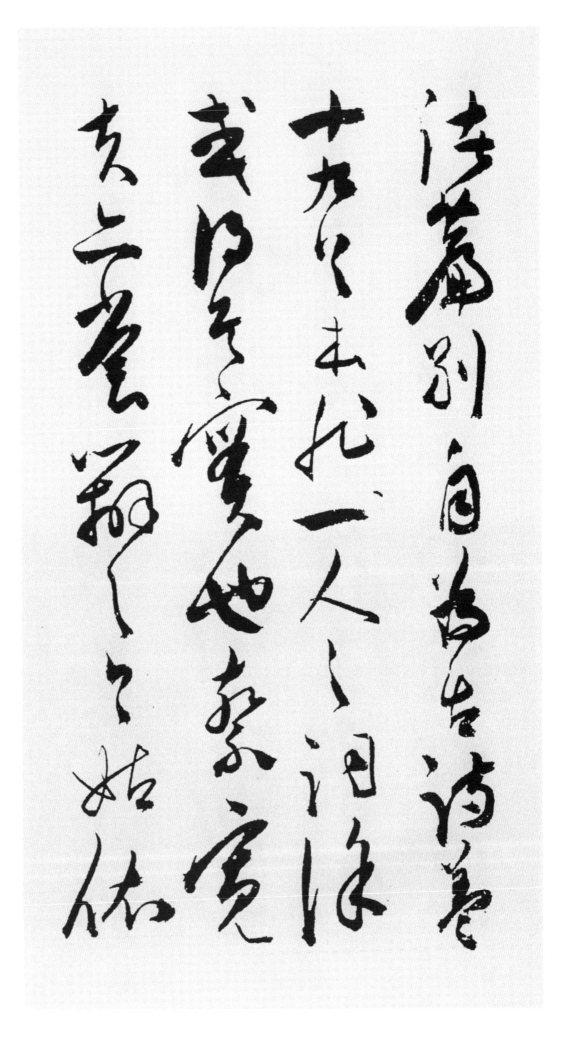

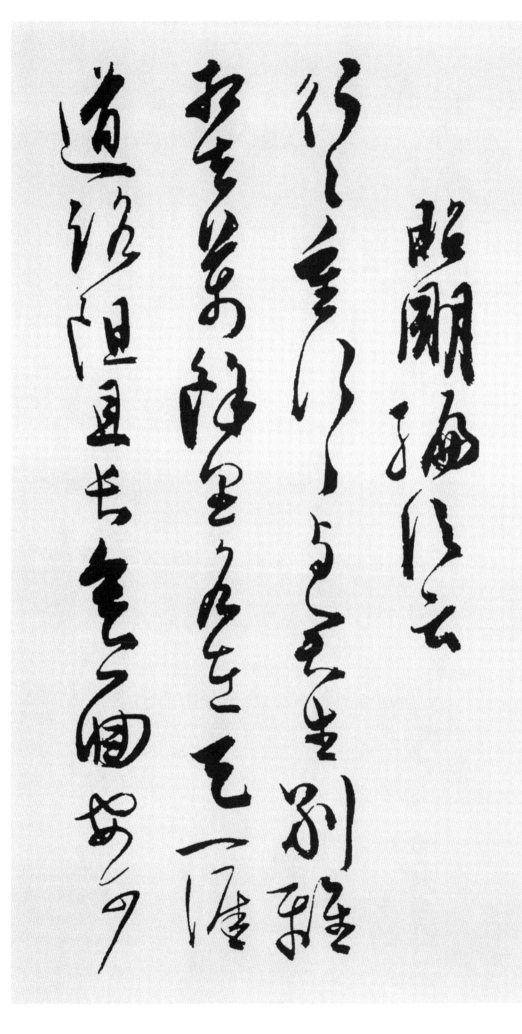

昭 밝을 소
明 밝을 명
編 책 편
次 다음 차
云 이를 운

(其一)
行 다닐 행
行 다닐 행
重 거듭 중
行 다닐 행
行 다닐 행
與 더불 여
君 임금 군
生 날 생
別 이별 별
離 떠날 리
相 서로 상
去 갈 거
萬 일만 만
餘 남을 여
里 거리 리
各 각각 각
在 있을 재
天 하늘 천
一 한 일
涯 물가 애
道 길 도
路 길 로
阻 막힐 조
且 또 차
長 길 장
會 모일 회
面 낯 면
安 어찌 안
可 가할 가

知 알 지
胡 오랑캐 호
馬 말 마
依 의지할 의
北 북녘 북
風 바람 풍
越 넘을 월
鳥 새 조
巢 새집 소
南 남녘 남
枝 가지 지
相 서로 상
去 갈 거
日 날 일
已 이미 이
遠 멀 원
衣 옷 의
帶 띠 대
日 날 일
已 이미 이
緩 느릴 완
浮 뜰 부
雲 구름 운
蔽 가릴 폐
白 흰 백
日 해 일
遊 놀 유
子 아들 자
不 아닐 불
顧 돌볼 고
返 돌이킬 반
思 생각 사
君 임금 군
令 하여금 령
人 사람 인
老 늙을 로
歲 해 세

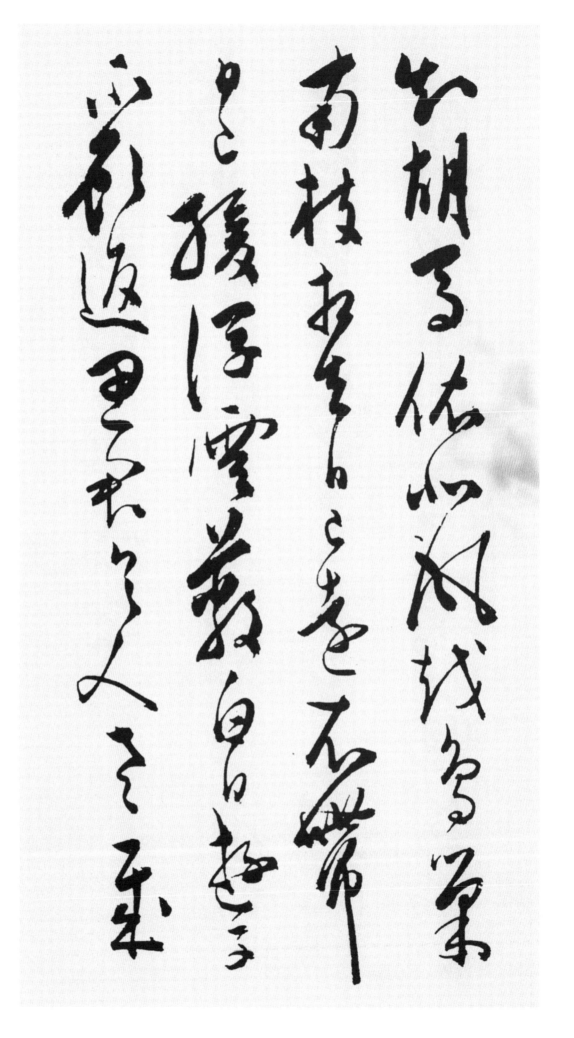

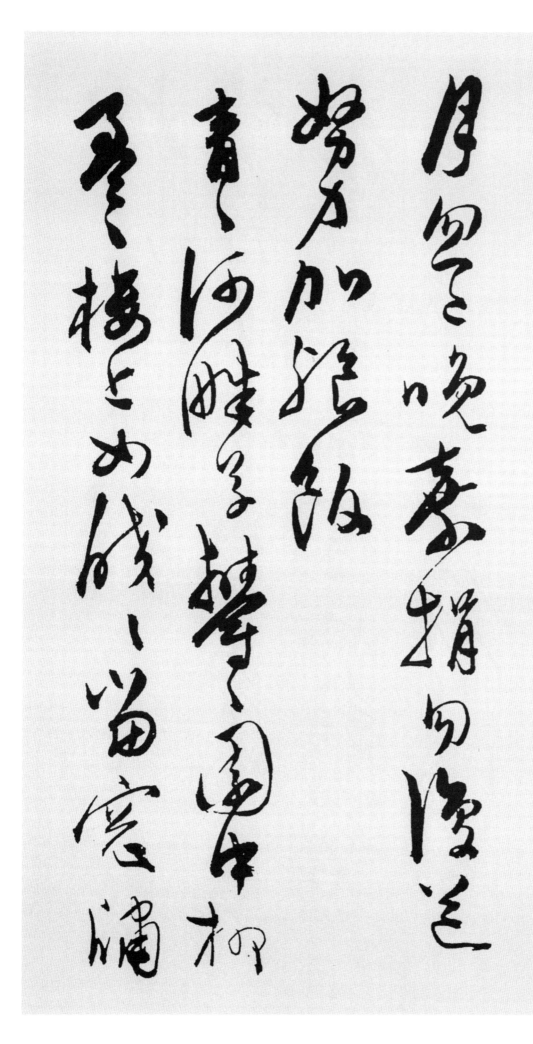

月 달 월
忽 문득 홀
已 이미 이
晚 늦을 만
棄 버릴 기
捐 버릴 연
勿 말 물
復 다시 부
道 말할 도
努 힘쓸 노
力 힘 력
加 더할 가
餐 밥 찬
飯 밥 반

(其二)
靑 푸를 청
靑 푸를 청
河 물 하
畔 물가 반
草 풀 초
鬱 울창할 울
鬱 울창할 울
園 동산 원
中 가운데 중
柳 버들 류
盈 찰 영
盈 찰 영
樓 다락 루
上 윗 상
女 계집 녀
皎 밝을 교
皎 밝을 교
當 당할 당
窓 창 창
牖 들창 유

娥 예쁠 아
娥 예쁠 아
紅 붉을 홍
粉 가루 분
妝 단장할 장
纖 가늘 섬
纖 가늘 섬
出 날 출
素 흴 소
手 손 수
昔 옛 석
爲 하 위
倡 창기 창
家 집 가
女 계집 녀
今 이제 금
爲 하 위
蕩 방탕할 탕
子 아들 자
婦 며느리 부
蕩 방탕할 탕
子 아들 자
行 갈 행
不 아니 불
歸 돌아갈 귀
空 빌 공
牀 책상 상
難 어려울 난
獨 홀로 독
守 지킬 수

(其三)
靑 푸를 청
靑 푸를 청
陵 능 릉
上 윗 상
柏 잣 백
磊 돌무더기 뢰
磊 돌무더기 뢰
澗 산골물 간
中 가운데 중

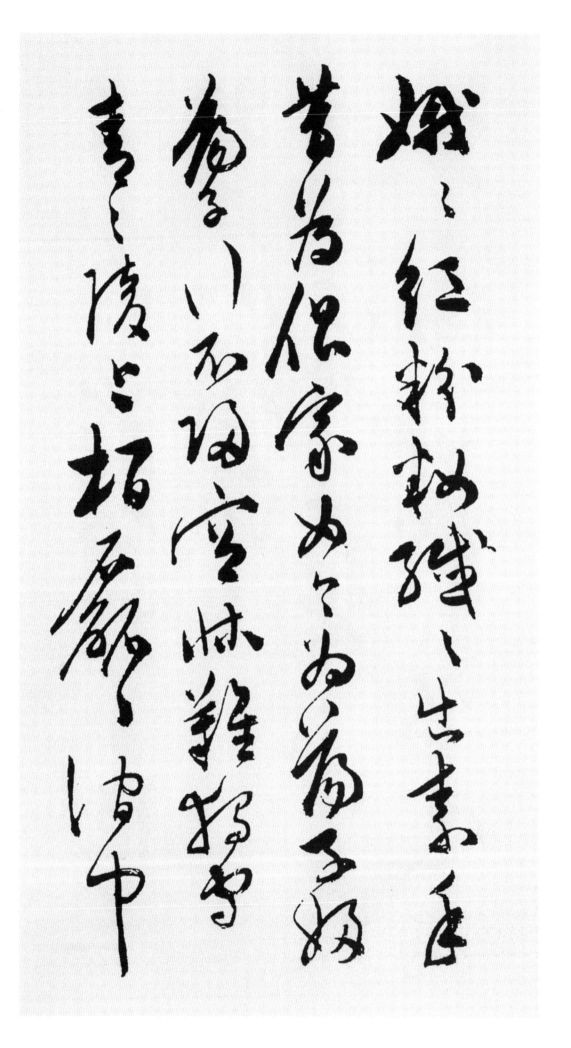

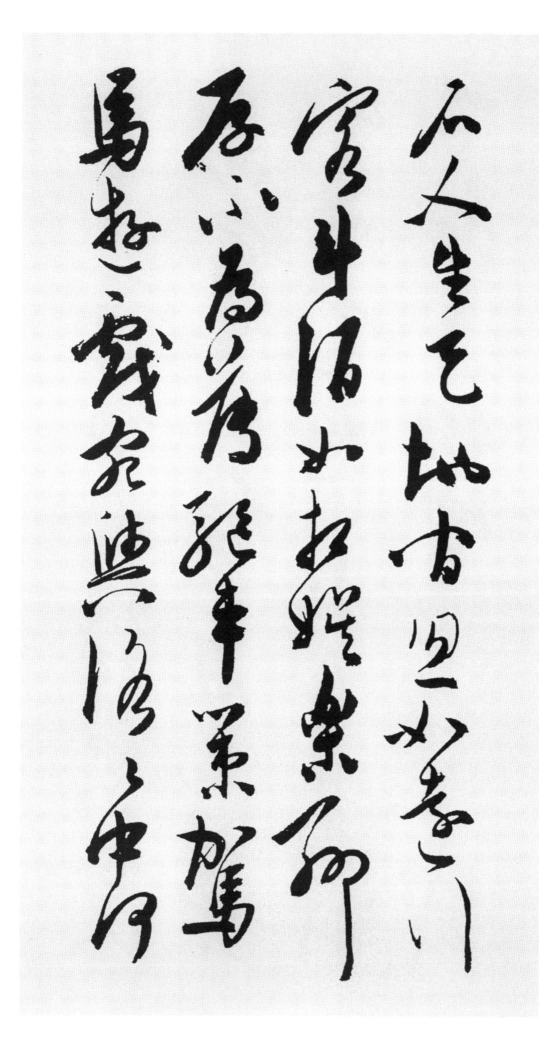

石 돌 석
人 사람 인
生 날 생
天 하늘 천
地 땅 지
間 사이 간
忽 문득 홀
如 같을 여
遠 멀 원
行 갈 행
客 손 객
斗 말 두
酒 술 주
如 같을 여
※오기로 1자 더 씀.
相 서로 상
娛 즐길 오
樂 즐거울 락
聊 무료할 료
厚 두터울 후
不 아니 불
爲 하 위
薄 엷을 박
驅 말몰 구
車 수레 거
策 꾀 책
駕 말탈 가
馬 말 마
遊 놀 유
戲 희롱할 희
宛 고을이름 완
與 더불 여
洛 도읍이름 락
洛 도읍이름 락
中 가운데 중
何 어찌 하

鬱 울창할 울
鬱 울창할 울
冠 갓 관
帶 띠 대
自 스스로 자
相 서로 상
索 찾을 색
長 길 장
衢 거리 구
羅 벌릴 라
夾 끼일 협
巷 거리 항
王 임금 왕
侯 제후 후
多 많을 다
第 집 제
宅 집 택
兩 둘 량
宮 궁궐 궁
遙 노닐 요
相 서로 상
望 바랄 망
雙 짝 쌍
闕 대궐 궐
百 일백 백
餘 남을 여
尺 자 척
極 다할 극
宴 잔치 연
娛 즐길 오
心 마음 심
意 뜻 의
戚 슬플 척
戚 슬플 척

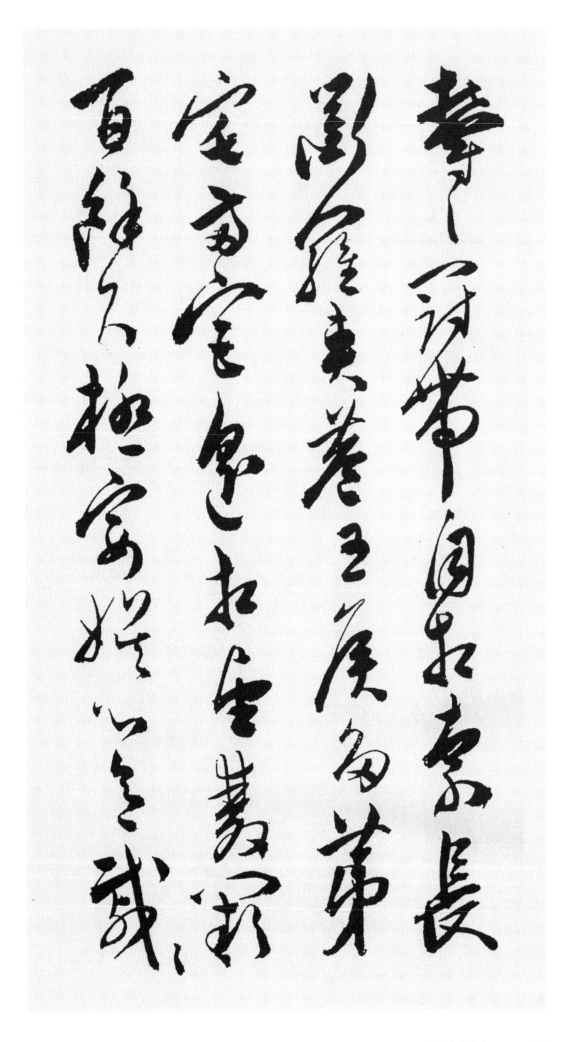

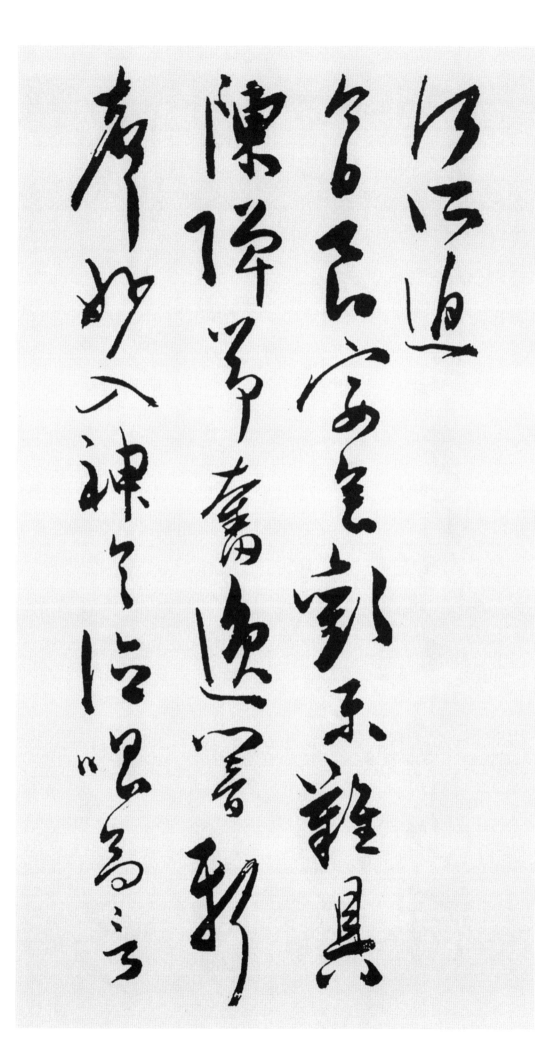

何 어찌 하
所 바 소
迫 이를 박

(其四)
今 이제 금
日 날 일
良 좋을 량
宴 잔치 연
會 모일 회
歡 기쁠 환
樂 즐거울 락
難 어려울 난
具 갖출 구
陳 베풀 진
彈 퉁길 탄
箏 아쟁 쟁
奮 떨칠 분
逸 뛰어날 일
響 소리 향
新 새 신
聲 소리 성
妙 묘할 묘
入 들 입
神 귀신 신
令 하여금 령
德 덕 덕
唱 부를 창
高 높을 고
言 말씀 언

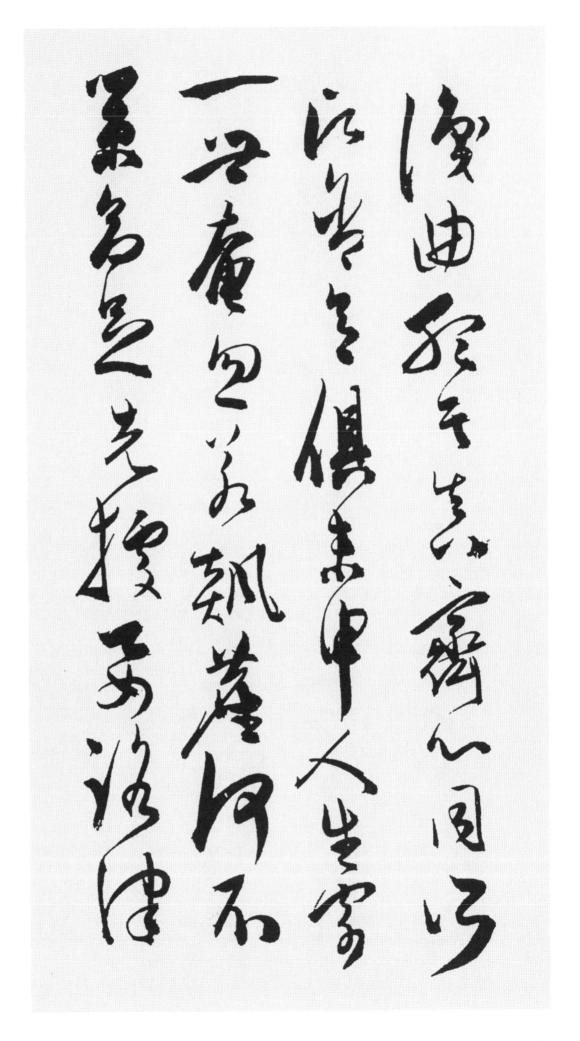

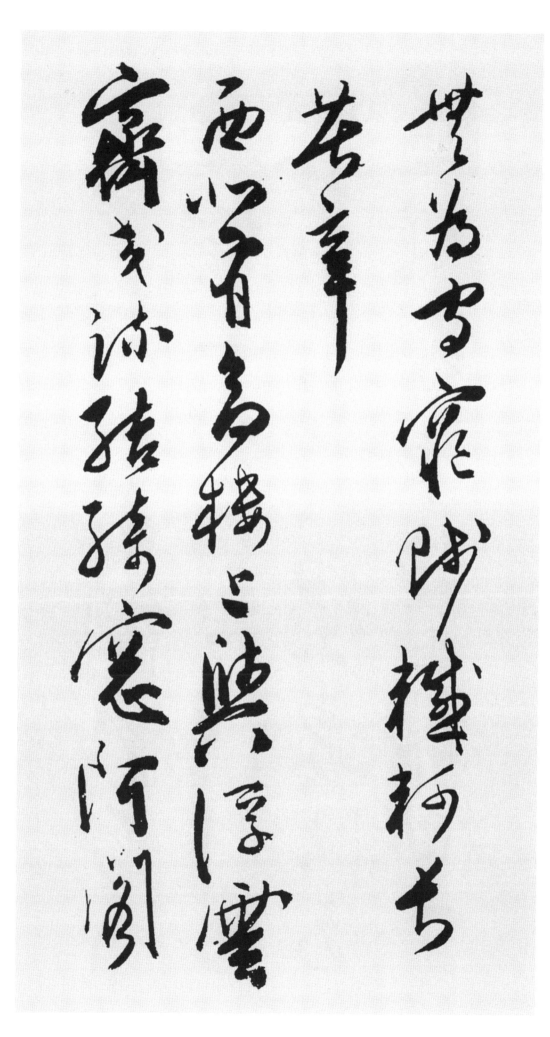

無 없을 무
爲 하위
守 지킬 수
窮 궁할 궁
賤 가난할 천
轗 불우할 감
軻 불우할 가
長 길 장
苦 쓸 고
辛 매울 신

(其五)
西 서녘 서
北 북녘 북
有 있을 유
高 높을 고
樓 다락 루
上 윗 상
與 더불 여
浮 뜰 부
雲 구름 운
齊 가지런할 제
交 사귈 교
疎 성글 소
結 맺을 결
綺 비단 기
窓 창 창
阿 언덕 아
閣 집 각

三 석 삼
重 무거울 중
階 계단 계
上 윗 상
有 있을 유
弦 줄 현
歌 노래 가
聲 소리 성
音 소리 음
響 소리 향
一 한 일
何 어찌 하
哀 슬플 애
※오기로 1자 더 씀.
悲 슬플 비
誰 누구 수
能 능할 능
爲 하 위
此 이 차
曲 곡조 곡
無 없을 무
乃 이에 내
杞 구기자 기
梁 들보 량
妻 아내 처
淸 맑을 청
商 장사 상
隨 따를 수
風 바람 풍
發 필 발
中 가운데 중
曲 곡조 곡
正 바를 정
徘 돌 배
徊 돌 회
一 한 일

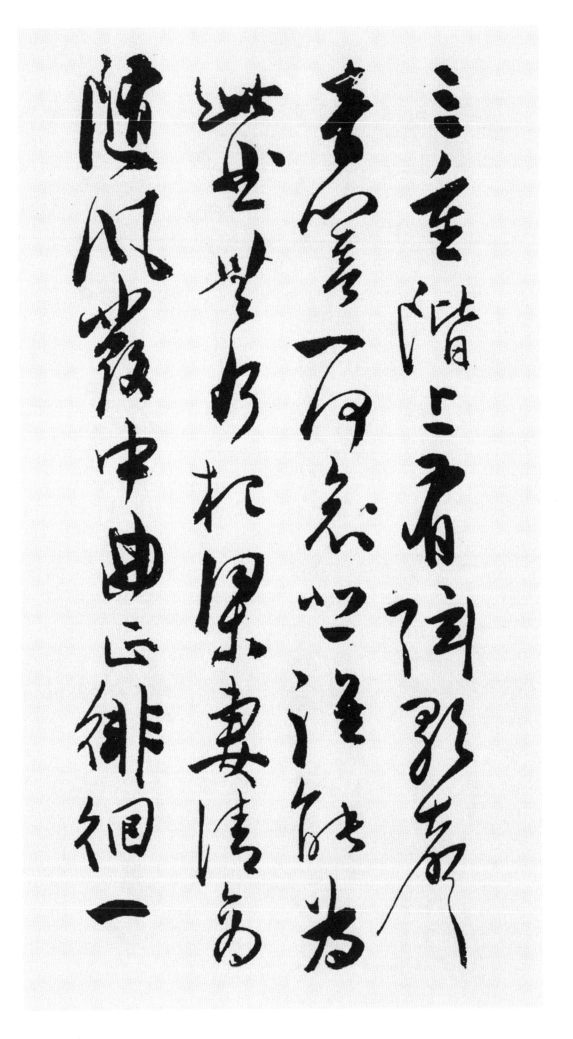

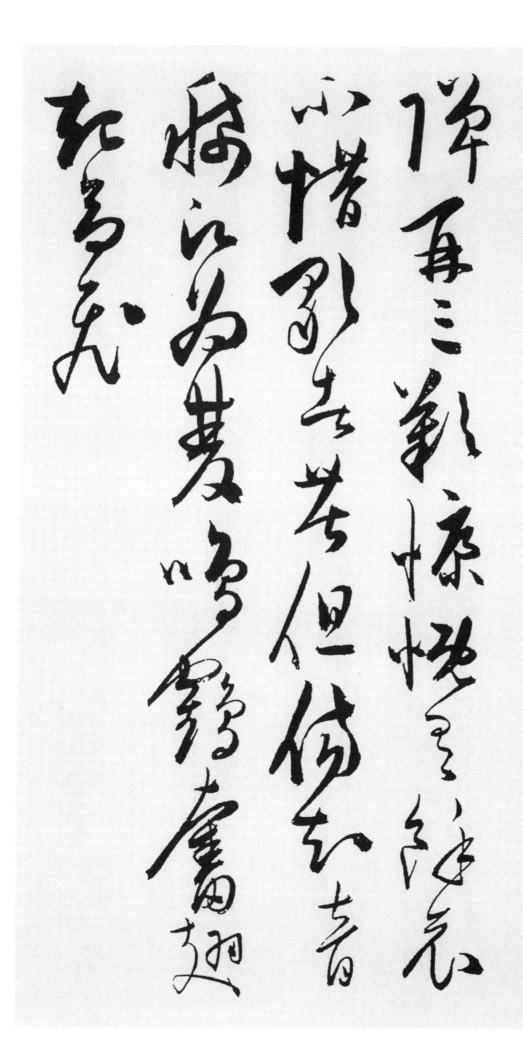

彈 튕길 탄
再 두 재
三 석 삼
歎 한탄할 탄
慷 개탄할 강
慨 개탄할 개
有 있을 유
餘 남을 여
哀 슬플 애
不 아니 불
惜 아낄 석
歌 노래 가
者 놈 자
苦 쓸 고
但 다만 단
傷 상처 상
知 알 지
音 소리 음
稀 드물 희
願 원할 원
爲 하 위
雙 둘 쌍
鳴 울 명
鶴 학 학
※원문은 鴻鵠(홍곡)임.
奮 떨칠 분
翅 날개 시
起 일어날 기
高 높을 고
飛 날 비

(其六)

涉 건널 섭
江 강 강
朵 캘 채
夫 대개 부
容 용납할 용
※상기 2자 芙蓉(부용)으로 통함.
蘭 난초 란
澤 못 택
多 많을 다
芳 아름다울 방
草 풀 초
※상기글자 누락함.
朵 캘 채
之 갈 지
欲 하고자할 욕
遺 남을 유
誰 누구 수
所 바 소
思 생각 사
在 있을 재
遠 멀 원
道 길 도
還 돌아올 환
顧 돌볼 고
望 바랄 망
舊 옛 구
鄕 시골 향
長 길 장
路 길 로
漫 물넘칠 만
浩 넓을 호
浩 넓을 호
同 같을 동
心 마음 심
而 말이을 이
離 떠날 리
居 살 거
憂 근심 우
傷 상할 상

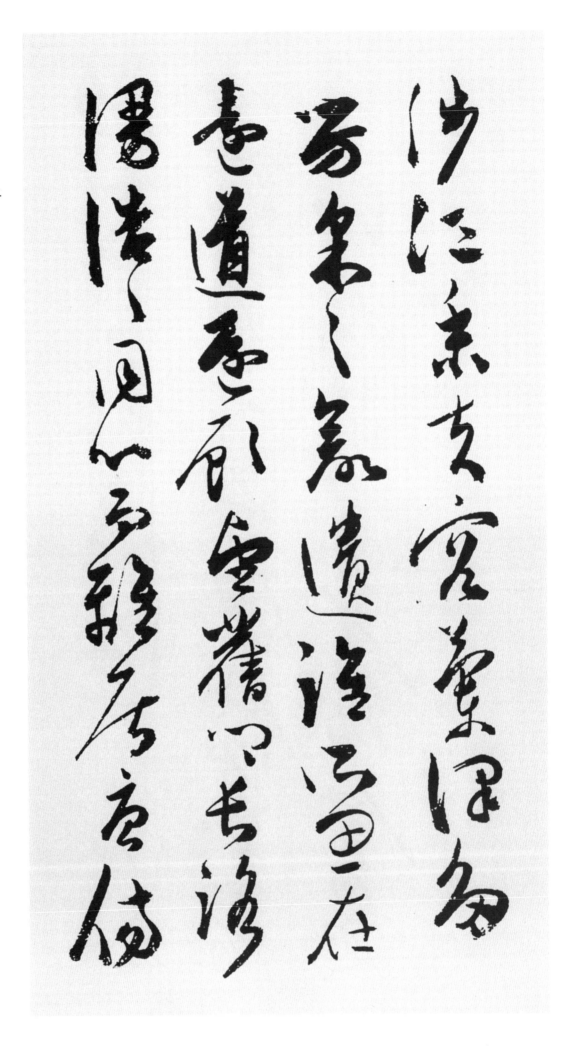

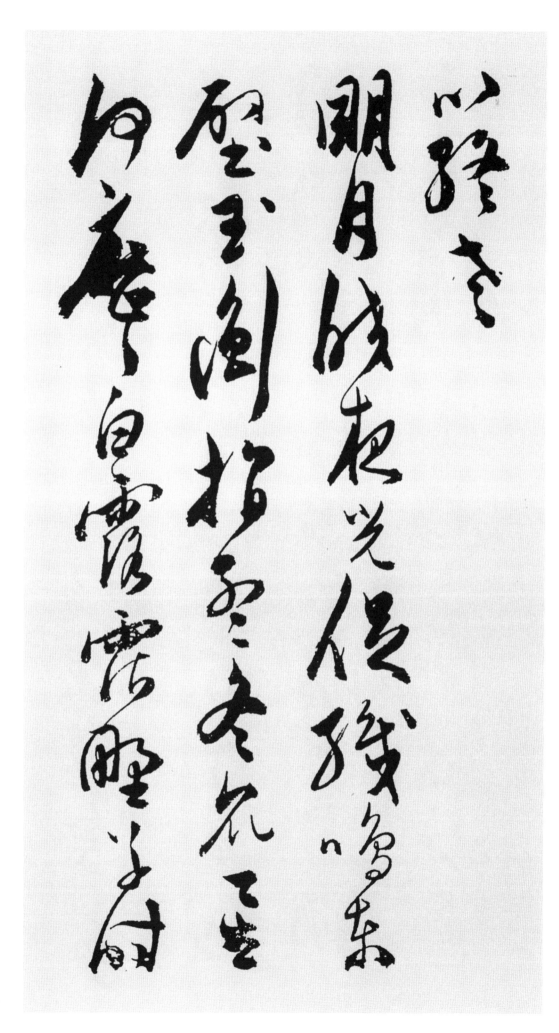

以 써 이
終 끝날 종
老 늙을 로

(其七)
明 밝을 명
月 달 월
皎 밝을 교
夜 밤 야
光 빛 광
促 재촉할 촉
織 짤 직
鳴 울 명
東 동녘 동
壁 벽 벽
玉 구슬 옥
衡 저울 형
指 가리킬 지
孟 맏 맹
冬 겨울 동
衆 무리 중
星 별 성
何 어찌 하
歷 지낼 력
歷 지낼 력
白 흰 백
露 이슬 로
霑 적실 점
野 들 야
草 풀 초
時 때 시

節	절기 절
忽	문득 홀
復	다시 부
易	바꿀 역
秋	가을 추
蟬	매미 선
鳴	울 명
樹	나무 수
間	사이 간
玄	검을 현
鳥	새 조
逝	갈 서
安	편안할 안
適	맞을 적
昔	옛 석
我	나 아
同	같을 동
門	문 문
友	벗 우
高	높을 고
擧	들 거
振	떨칠 진
六	여섯 륙
翮	깃 핵
不	아니 불
念	생각할 념
携	가질 휴
手	손 수
好	좋을 호
棄	버릴 기
我	나 아
如	같을 여
遺	남길 유

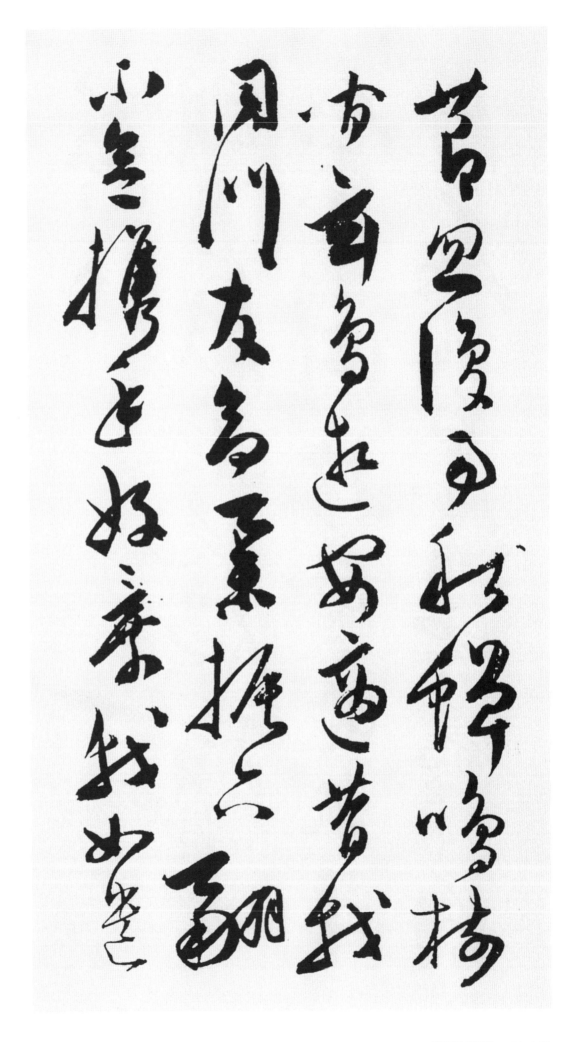

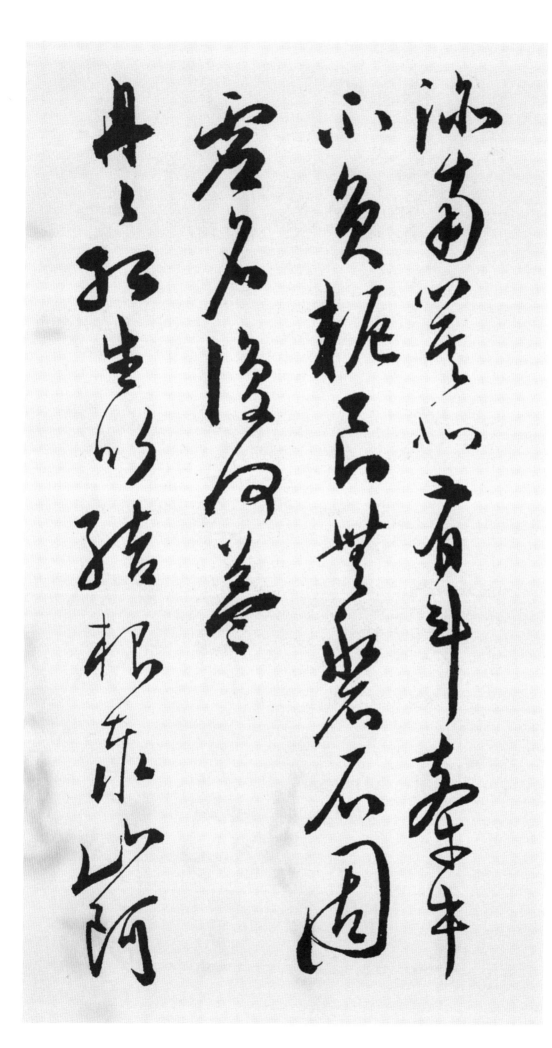

跡 자취 적
南 남녘 남
箕 키 기
北 북녘 북
有 있을 유
斗 별이름 두
牽 이끌 견
牛 소 우
不 아니 불
負 짐질 부
軶 멍에 액
良 어질 량
無 없을 무
盤 너른바위 반
石 돌 석
固 굳을 고
虛 빌 허
名 이름 명
復 다시 부
何 어찌 하
益 이로울 익

(其八)
冉 약할 염
冉 약할 염
孤 외로울 고
生 살 생
竹 대 죽
結 맺을 결
根 뿌리 근
泰 클 태
山 뫼 산
阿 언덕 아

與 더불 여
君 임금 군
爲 하 위
新 새 신
婚 혼인할 혼
兔 토끼 토
絲 실 사
附 붙일 부
女 계집 녀
蘿 담쟁이 라
兔 토끼 토
絲 실 사
生 살 생
有 있을 유
時 때 시
夫 남편 부
婦 아내 부
會 모일 회
有 있을 유
宜 마땅할 의
千 일천 천
里 거리 리
遠 멀 원
結 맺을 결
婚 혼인할 혼
悠 멀 유
悠 멀 유
隔 멀어질 격
山 뫼 산
陂 언덕 파
思 생각 사
君 임금 군
令 하여금 령
人 사람 인
老 늙을 로
軒 집 헌
車 수레 거
來 올 래

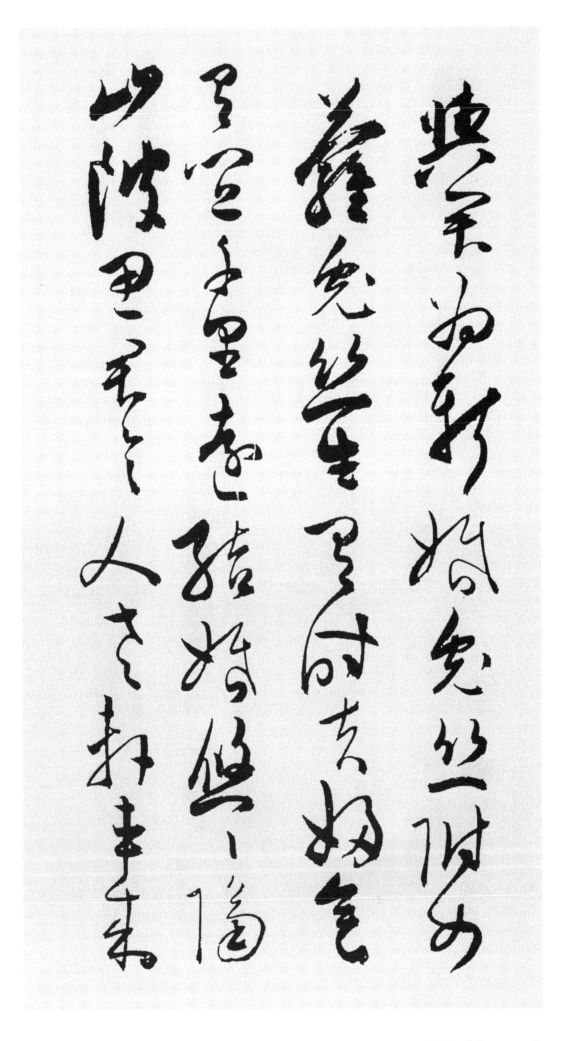

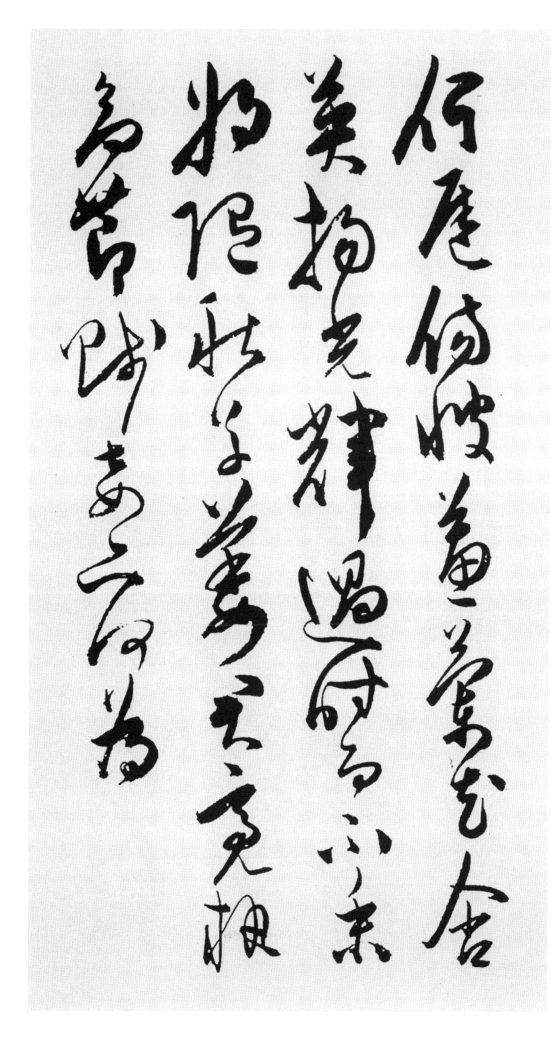

何 어찌 하
遲 더딜 지
傷 상처 상
彼 저 피
蕙 혜초 혜
蘭 난초 란
花 꽃 화
含 머금을 함
英 꽃부리 영
揚 드날릴 양
光 빛 광
輝 빛날 휘
過 지날 과
時 때 시
而 말이을 이
不 아니 불
朵 캘 채
將 장차 장
隨 따를 수
秋 가을 추
草 풀 초
萎 마를 위
君 임금 군
亮 밝을 량
執 잡을 집
高 높을 고
節 절개 절
賤 천할 천
妾 첩 첩
亦 또 역
何 어찌 하
爲 하 위

(其九)

庭 뜰 정
中 가운데 중
有 있을 유
妾 첩 첩
※오기로 1字 더씀.
奇 기이할 기
樹 나무 수
綠 푸를 록
葉 잎 엽
發 필 발
華 화려할 화
滋 물불을 자
攀 어루만질 반
條 가지 조
折 꺾을 절
其 그 기
榮 영화 영
將 장차 장
以 써 이
遺 남길 유
所 바 소
思 생각 사
馨 향기 형
香 향기 향
盈 찰 영
懷 품을 회
袖 소매 수
路 길 로
遠 멀 원
莫 말 막
致 이를 치

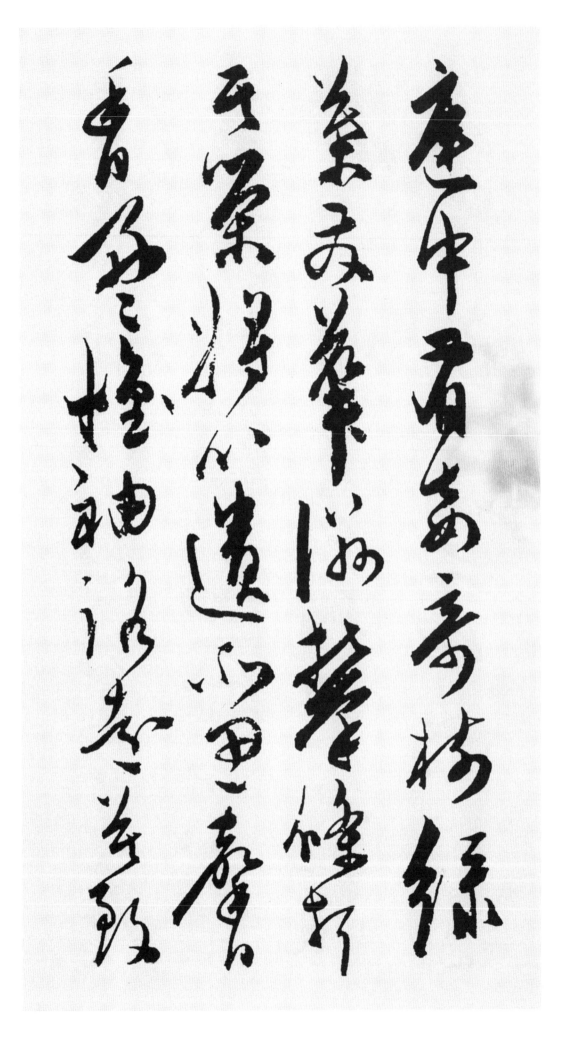

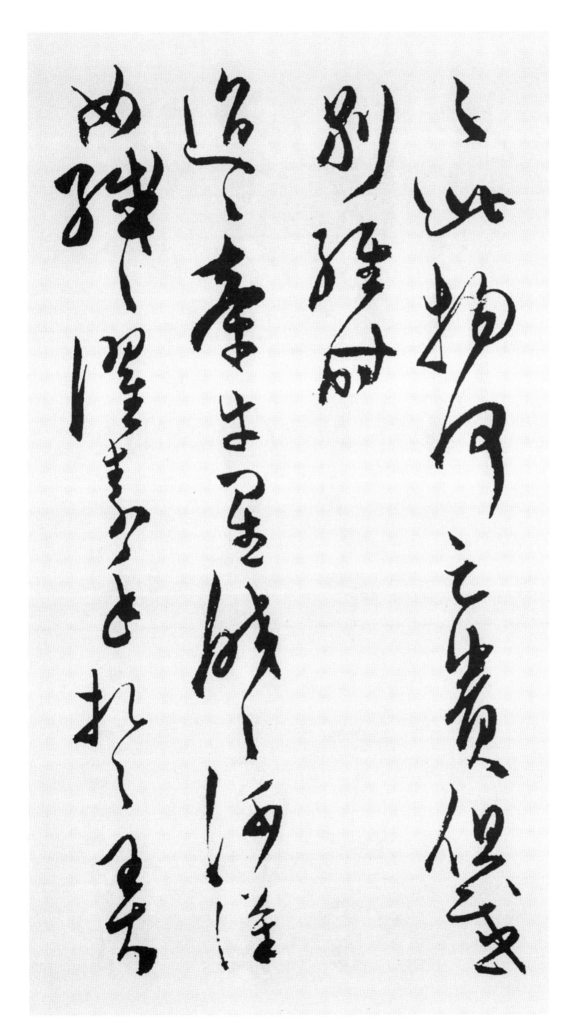

之 갈 지
此 이 차
物 물건 물
何 어찌 하
足 족할 족
貴 귀할 귀
但 다만 단
感 느낄 감
別 다를 별
經 지날 경
時 때 시

(其十)
迢 멀 초
迢 멀 초
牽 이끌 견
牛 소 우
星 별 성
皎 밝을 교
皎 밝을 교
河 물 하
漢 한수 한
女 계집 녀
纖 고울 섬
纖 고울 섬
擢 뽑을 탁
※작가가 濯(탁)으로 씀.
素 흴 소
手 손 수
札 뺄 찰
札 뺄 찰
弄 희롱할 롱

機 베틀 기
杼 북 저
終 마칠 종
日 날 일
不 아니 불
成 이룰 성
章 글 장
泣 울 읍
涕 울 체
零 떨어질 령
如 같을 여
雨 비 우
河 물 하
漢 한수 한
淸 맑을 청
且 또 차
淺 얕을 천
相 서로 상
去 갈 거
復 다시 부
幾 몇 기
許 가량 허
盈 찰 영
盈 찰 영
一 한 일
水 물 수
間 사이 간
脈 맥 맥
脈 맥 맥
不 아니 부
得 얻을 득
語 말씀 어

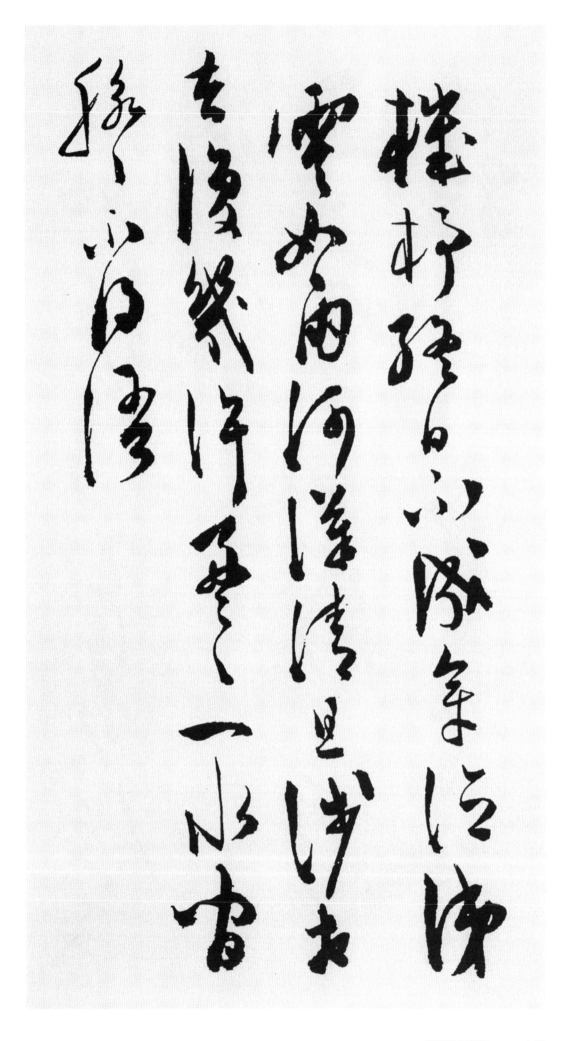

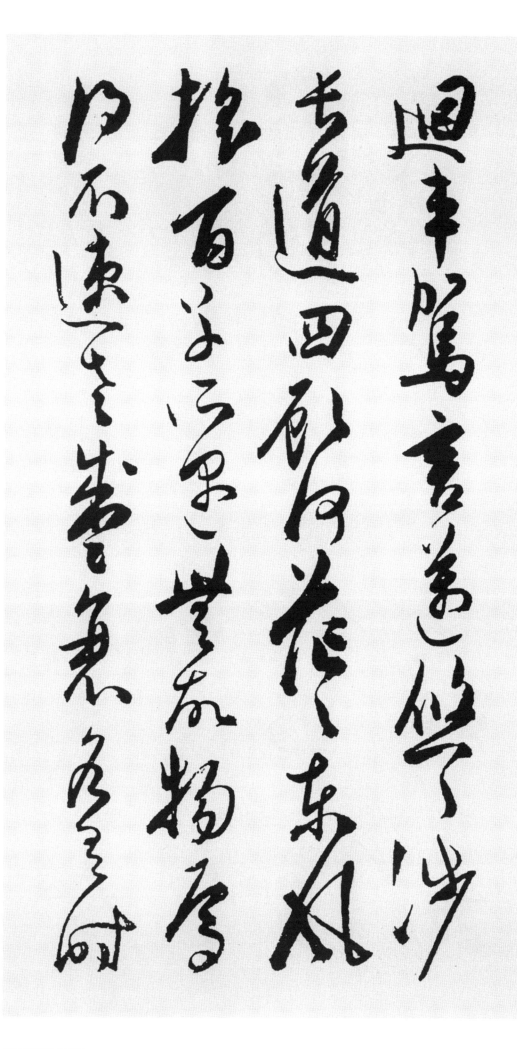

廻 돌 회
車 수레 거
駕 말탈 가
言 말씀 언
邁 갈 매
悠 멀 유
悠 멀 유
涉 물건널 섭
長 길 장
道 길 도
四 넉 사
顧 돌볼 고
何 어찌 하
茫 아득할 망
茫 아득할 망
東 동녘 동
風 바람 풍
搖 흔들 요
百 일백 백
草 풀 초
所 바 소
遇 만날 우
無 없을 무
故 옛 고
物 물건 물
焉 어찌 언
得 얻을 득
不 아니 불
速 빠를 속
老 늙을 로
盛 성할 성
衰 쇠할 쇠
各 각각 각
有 있을 유
時 때 시

立 설 립
身 몸 신
苦 쓸 고
不 아닐 부
早 이를 조
人 사람 인
生 살 생
非 아닐 비
金 쇠 금
石 돌 석
豈 어찌 기
能 능할 능
長 길 장
壽 목숨 수
考 상고할 고
奄 문득 엄
忽 문득 홀
隨 따를 수
物 물건 물
化 될 화
榮 영화로울 영
名 이름 명
以 써 이
爲 하 위
寶 보배 보

(其十二)
東 동녘 동
城 재 성
高 높을 고
且 또 차
長 길 장
逶 굽을 위
迤 굽을 이
自 스스로 자
相 서로 상

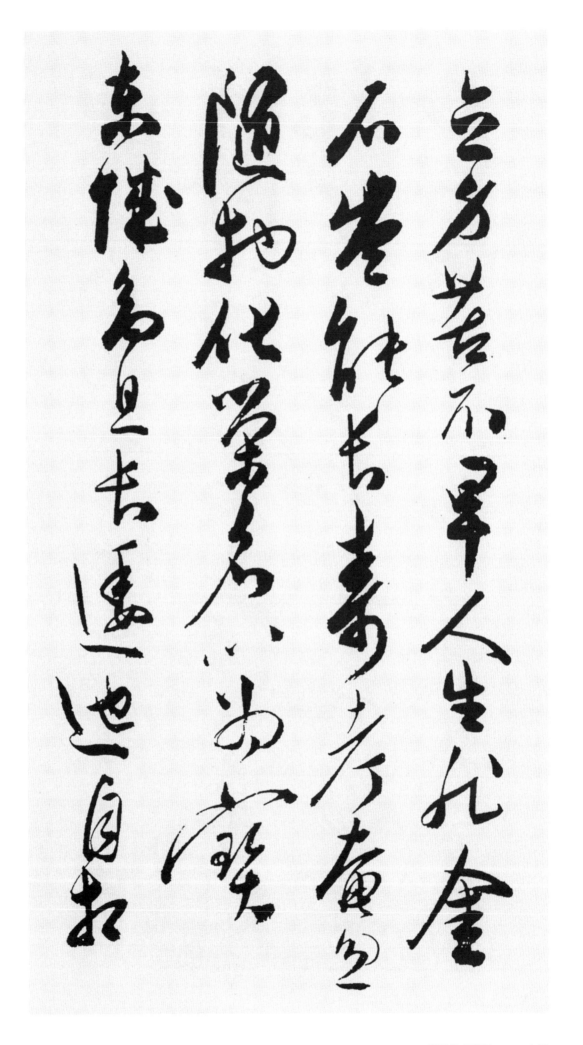

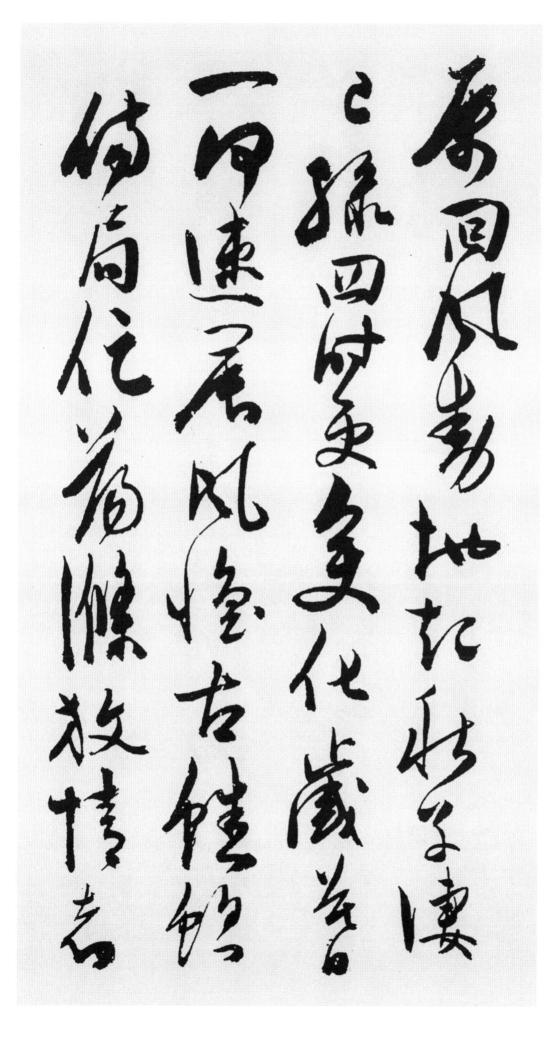

屬 붙을 속
回 돌 회
風 바람 풍
動 움직일 동
地 땅 지
起 일어날 기
秋 가을 추
草 풀 초
凄 쓸쓸할 처
※원문은 妻(처)임.
已 이미 이
綠 푸를 록
四 넉 사
時 때 시
更 다시 갱
變 변할 변
化 될 화
歲 해 세
暮 저물 모
一 한 일
何 어찌 하
速 빠를 속
晨 새벽 신
風 바람 풍
懷 품을 회
古 옛 고
※원문은 苦(고)임.
心 마음 심
※원문글자 누락함.
蟋 귀뚜라미 실
蟀 귀뚜라미 솔
傷 상처 상
局 판 국
促 재촉할 촉
蕩 씻을 탕
滌 씻을 척
放 놓을 방
情 뜻 정
志 뜻 지

何 어찌 하
爲 하 위
自 스스로 자
結 맺을 결
束 묶을 속
燕 연나라 연
趙 조나라 조
多 많을 다
佳 아름다울 가
人 사람 인
美 아름다울 미
者 놈 자
顏 얼굴 안
如 같을 여
玉 구슬 옥
被 입을 피
服 옷 복
羅 벌릴 라
裳 치마 상
衣 옷 의
當 마땅할 당
戶 집 호
理 다스릴 리
淸 맑을 청
曲 곡조 곡
音 소리 음
響 소리 향
一 한 일
何 어찌 하
悲 슬플 비
弦 줄 현
急 급할 급
知 알 지
柱 기둥 주
促 재촉할 촉
馳 달릴 치
情 뜻 정

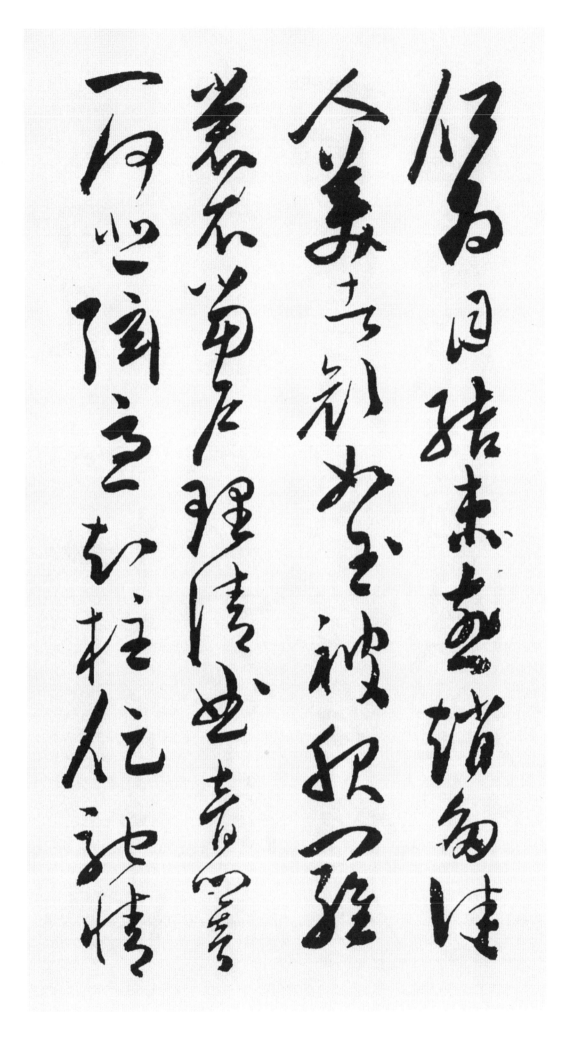

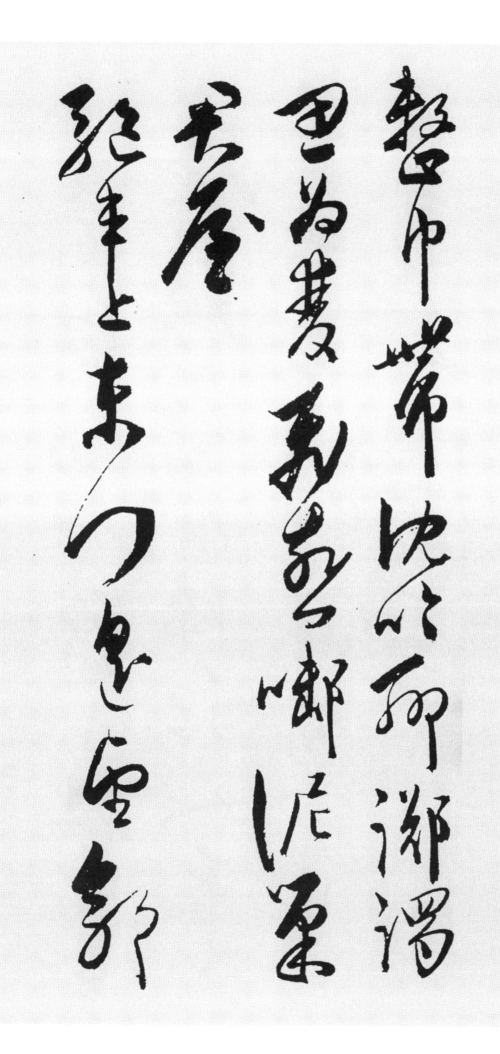

整 정돈할 정
巾 두건 건
帶 띠 대
沈 깊을 심
吟 읊을 음
聊 무료할 료
躑 머뭇거릴 척
躅 머뭇거릴 촉
思 생각 사
爲 하 위
雙 둘 쌍
飛 날 비
燕 제비 연
唧 입에물 함
泥 진흙 니
巢 새집 소
君 임금 군
屋 집 옥

(其十三)
驅 말달릴 구
車 수레 거
上 윗 상
東 동녘 동
門 문 문
遙 노닐 요
望 바랄 망
郭 성곽 곽

北 북녘 북
墓 묘지 묘
※작가가 暮(모)로 오기함.

白 흰 백
楊 버들 양
何 어찌 하
蕭 쓸쓸할 소
蕭 쓸쓸할 소
松 소나무 송
栢 잣나무 백
夾 낄 협
廣 넓을 광
路 길 로
下 아래 하
有 있을 유
陳 펼 진
死 죽을 사
人 사람 인
杳 멀 묘
杳 멀 묘
卽 곧 즉
長 길 장
暮 저물 모
潛 잠길 잠
寐 잘 매
黃 누를 황
泉 샘 천
下 아래 하
千 일천 천
載 실을 재
永 길 영
不 아니 불
寤 깰 오
浩 넓을 호
浩 넓을 호
陰 그늘 음
陽 볕 양

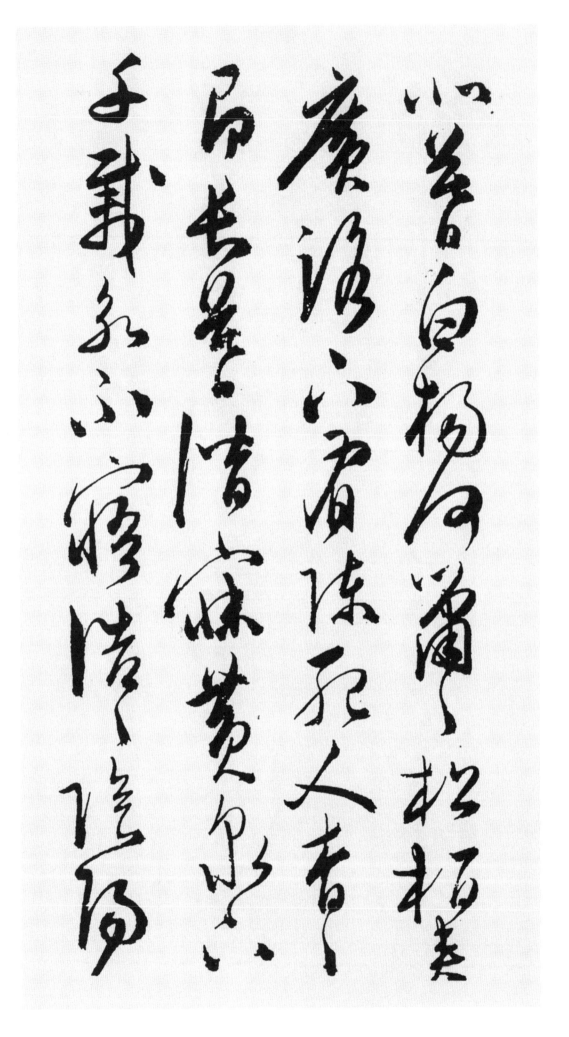

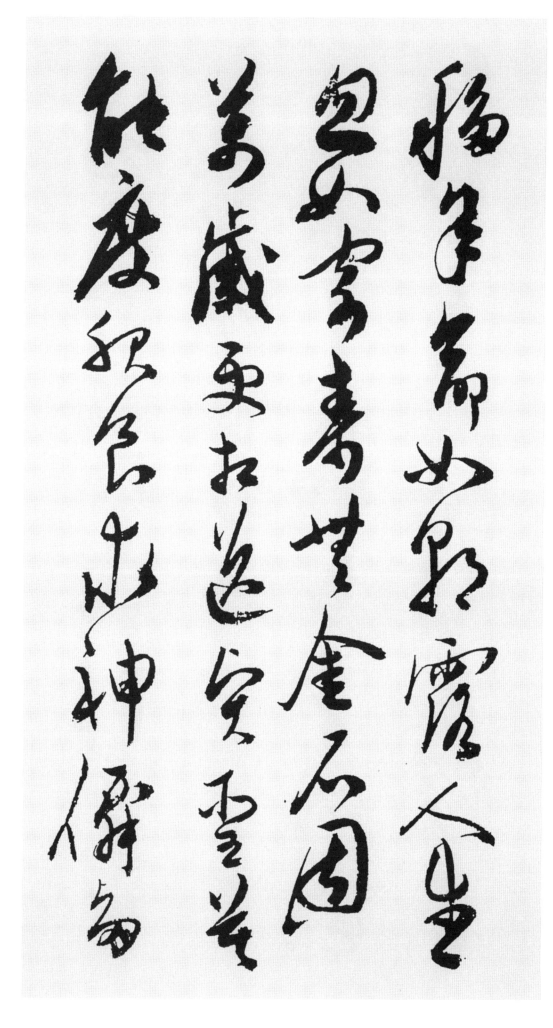

移 옮길 이
年 해 년
命 목숨 명
如 같을 여
朝 아침 조
露 이슬 로
人 사람 인
生 살 생
忽 문득 홀
如 같을 여
寄 부칠 기
壽 목숨 수
無 없을 무
金 쇠 금
石 돌 석
固 굳을 고
萬 일만 만
歲 해 세
更 다시 갱
相 서로 상
送 보낼 송
賢 어질 현
聖 성인 성
莫 말 막
能 능할 능
度 지날 도
服 옷 복
食 밥 식
求 구할 구
神 귀신 신
僊 신선 선
多 많을 다

爲 하 위
藥 약 약
所 바 소
誤 틀릴 오
不 아니 불
如 같을 여
飮 마실 음
美 아름다울 미
酒 술 주
被 입을 피
服 옷 복
紈 흰비단 환
與 더불 여
素 흴 소

(其十四)
去 갈 거
者 놈 자
日 해 일
已 이미 이
疎 성글 소
來 올 래
者 놈 자
日 해 일
已 이미 이
親 친할 친
出 날 출
郭 성곽 곽
門 문 문
直 곧을 직
視 볼 시
但 다만 단
見 볼 견
丘 언덕 구
與 더불 여
墳 봉분 분
古 옛 고
墓 무덤 묘

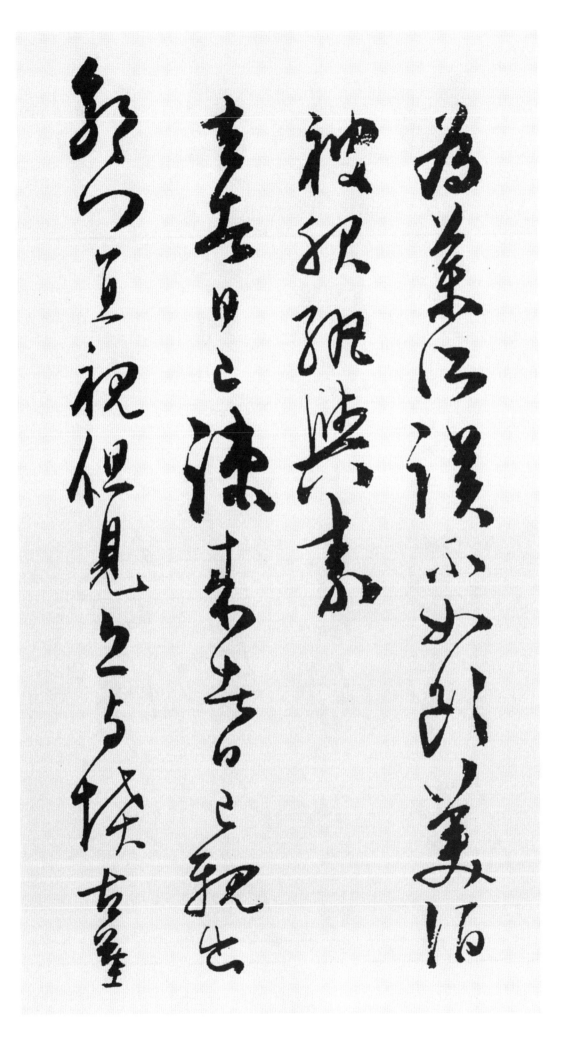

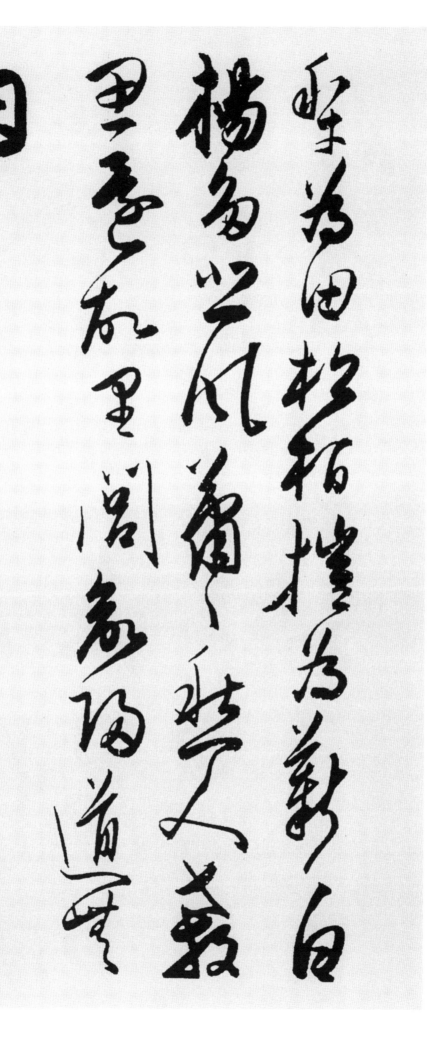

犁 얼룩소 리
爲 하 위
田 밭 전
松 소나무 송
栢 잣나무 백
摧 꺾을 최
爲 하 위
薪 땔나무 신
白 흰 백
楊 버들 양
多 많을 다
悲 슬플 비
風 바람 풍
蕭 쓸쓸할 소
蕭 쓸쓸할 소
愁 근심 수
殺 죽일 살
人 사람 인
※상기 2자 거꾸로 씀.
思 생각 사
還 돌아올 환
故 옛 고
里 거리 리
閭 집 려
欲 하고자할 욕
歸 돌아갈 귀
道 길 도
無 없을 무
因 인할 인

(其十五)

生 살 생
年 해 년
不 아니 불
滿 찰 만
百 일백 백
常 항상 상
懷 품을 회
千 일천 천
歲 해 세
憂 근심 우
晝 낮 주
短 짧을 단
苦 쓸 고
夜 밤 야
長 길 장
何 어찌 하
不 아니 불
秉 잡을 병
燭 촛불 촉
遊 놀 유
爲 하 위
樂 즐거울 락
當 마땅할 당
及 미칠 급
時 때 시
何 어찌 하
能 능할 능
待 기다릴 대
來 올 래
玆 이 자
愚 어리석을 우
者 놈 자
愛 사랑할 애

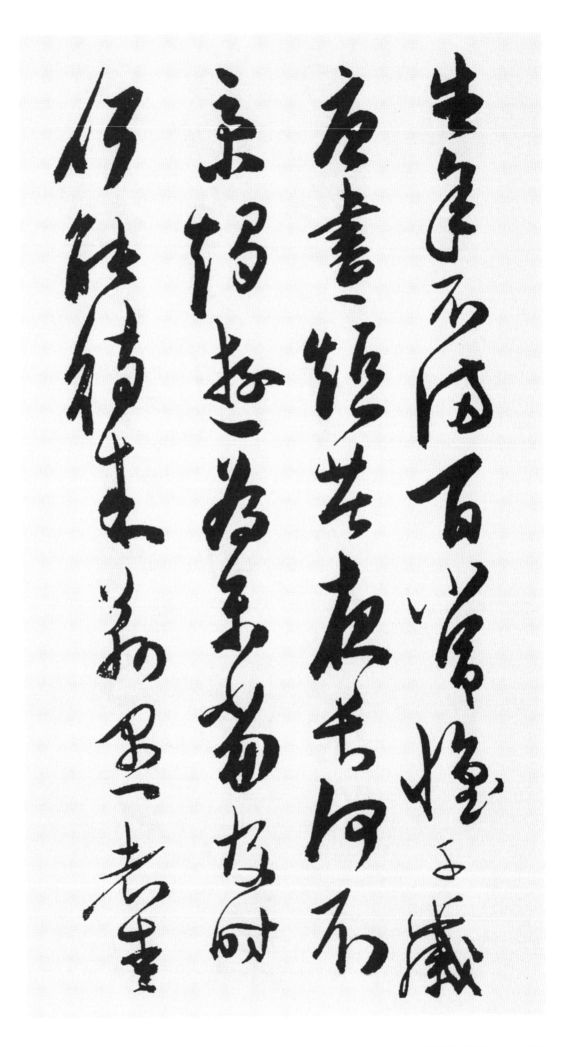

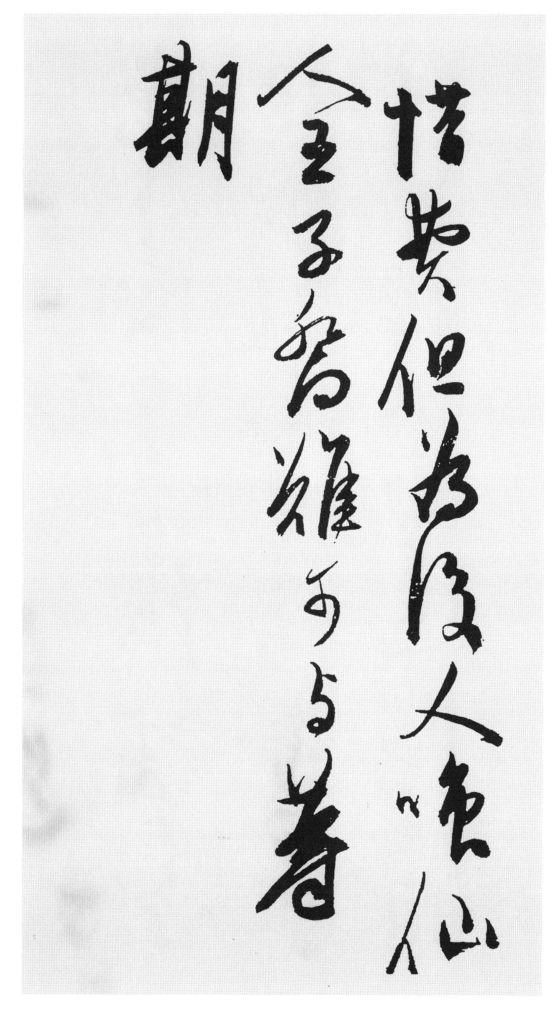

惜 아낄 석
費 쓸 비
但 다만 단
爲 하 위
後 뒤 후
人 사람 인
嗤 비웃을 치
仙 신선 선
人 사람 인
王 임금 왕
子 아들 자
喬 높을 교
難 어려울 난
可 가할 가
與 더불 여
等 기다릴 등
期 기약할 기

(其十六)

凜 늠름할 름
凜 늠름할 름
歲 해 세
云 구름 운
暮 저물 모
螻 땅강아지 루
蛄 땅강아지 고
夕 저녁 석
鳴 울 명
悲 슬플 비
涼 서늘할 량
風 바람 풍
率 이끌 솔
已 이미 이
厲 갈 려
遊 놀 유
子 아들 자
寒 찰 한
無 없을 무
衣 옷 의
錦 비단 금
衾 이불 금
遺 남길 유
洛 낙수 락
浦 물가 포
同 같을 동

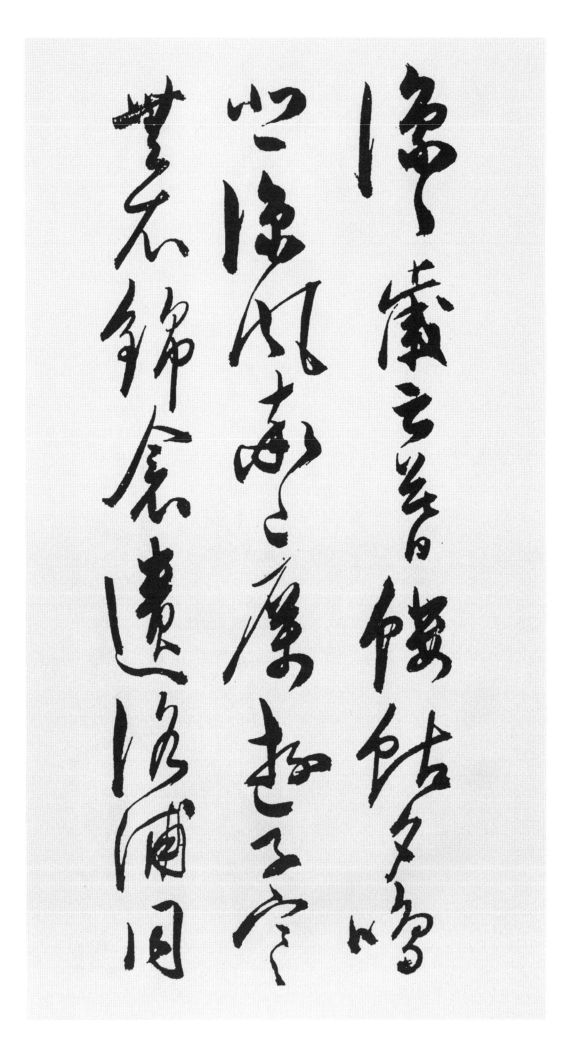

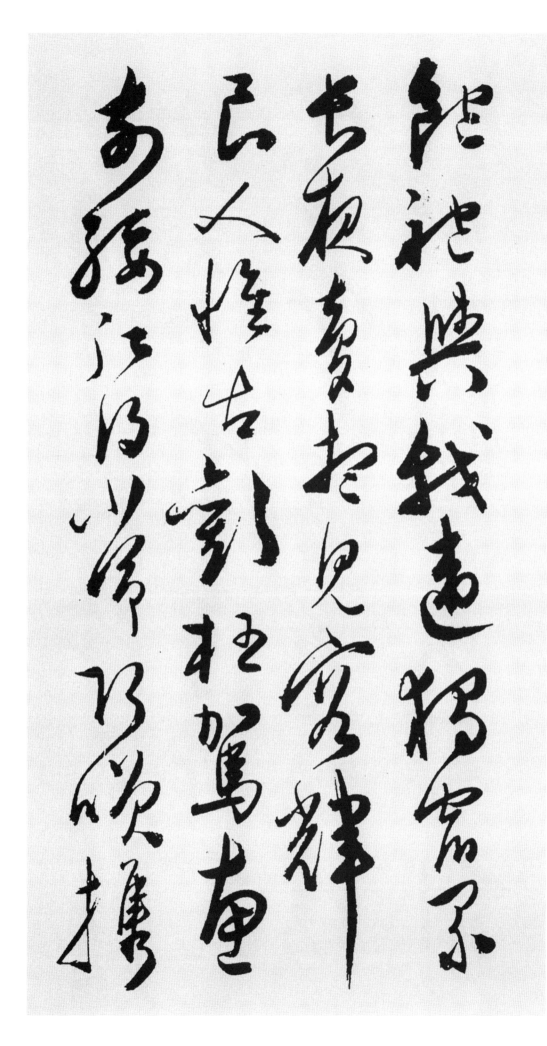

飽 배부를 포

※오기로 한 자 더 쓴것임.

袍 두루마기 포

與 더불 여

我 나 아

違 어길 위

獨 홀로 독

宿 묵을 숙

累 쌓일 루

長 길 장

夜 밤 야

夢 꿈 몽

想 생각 상

見 볼 견

容 얼굴 용

輝 빛날 휘

良 어질 량

人 사람 인

惟 오직 유

古 옛 고

歡 기쁠 환

枉 굽을 왕

駕 말탈 가

惠 은혜 혜

前 앞 전

綏 편안할 수

願 원할 원

得 얻을 득

常 항상 상

巧 교묘할 교

咲 웃을 소

携 가질 휴

手 손 수
同 같을 동
車 수레 거
歸 돌아갈 귀
旣 이미 기
來 올 래
不 아니 불
須 잠깐 수
臾 잠깐 유
又 또 우
不 아니 불
處 곳 처
重 무거울 중
幃 대궐 위
※원문은 闈(위).
亮 밝을 량
無 없을 무
晨 새벽 신
風 바람 풍
翼 날개 익
焉 어찌 언
能 능할 능
凌 세찰 릉
風 바람 풍
飛 날 비
眄 곁눈질할 면
睞 곁눈질할 래
以 써 이
適 맞을 적
意 뜻 의
引 이끌 인

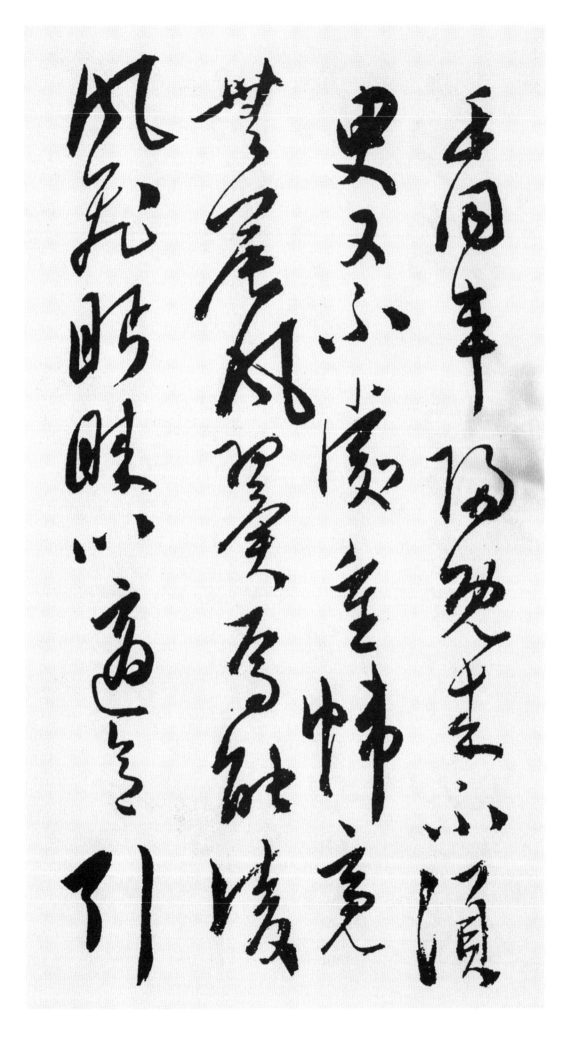

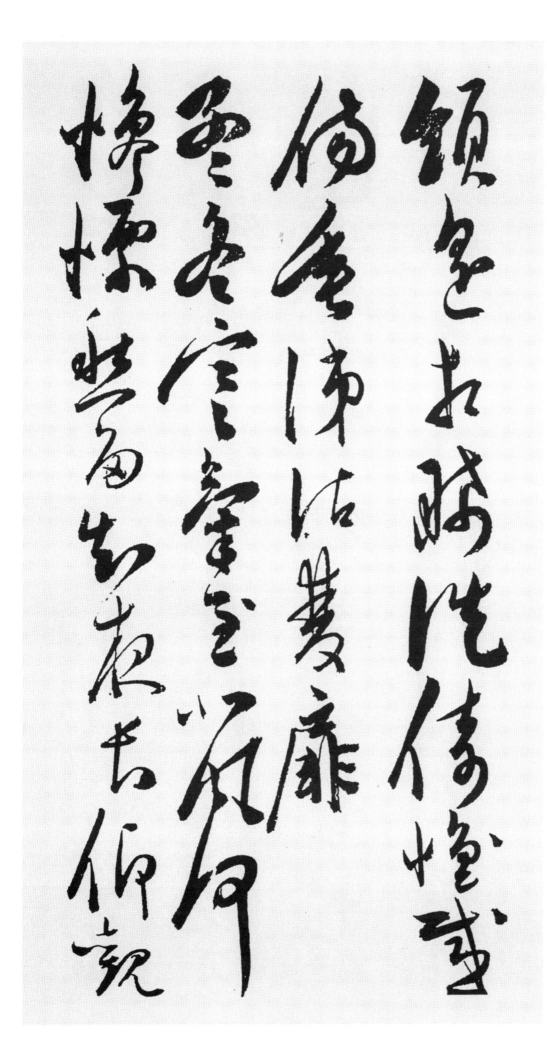

領 이끌 령
遙 노닐 요
相 서로 상
睎 바랄 희
徙 옮길 사
倚 의지할 의
懷 품을 회
感 느낄 감
傷 상처 상
垂 드리울 수
涕 눈물흘릴 체
沾 적실 점
雙 둘 쌍
扉 사립 비

(其十七)
孟 맏 맹
冬 겨울 동
寒 찰 한
氣 기운 기
至 이를 지
北 북녘 북
風 바람 풍
何 어찌 하
慘 슬플 참
慄 두려울 률
愁 근심 수
多 많을 다
知 알 지
夜 밤 야
長 길 장
仰 우러를 앙
觀 볼 관

衆 무리 중
星 별 성
列 벌릴 렬
三 석 삼
五 다섯 오
明 밝을 명
月 달 월
滿 찰 만
※작가가 五(오)아래에 잘못
　기록함.
四 넉 사
五 다섯 오
蟾 두꺼비 섬
兎 토끼 토
缺 모자랄 결
客 손 객
從 쫓을 종
遠 멀 원
方 모 방
來 올 래
遺 남을 유
我 나 아
一 한 일
書 글 서
札 편지 찰
上 위 상
言 말씀 언
長 길 장
相 서로 상
思 생각 사
下 아래 하
言 말씀 언
久 옛 구
離 떠날 리
別 이별 별
置 둘 치
書 글 서
懷 품을 회

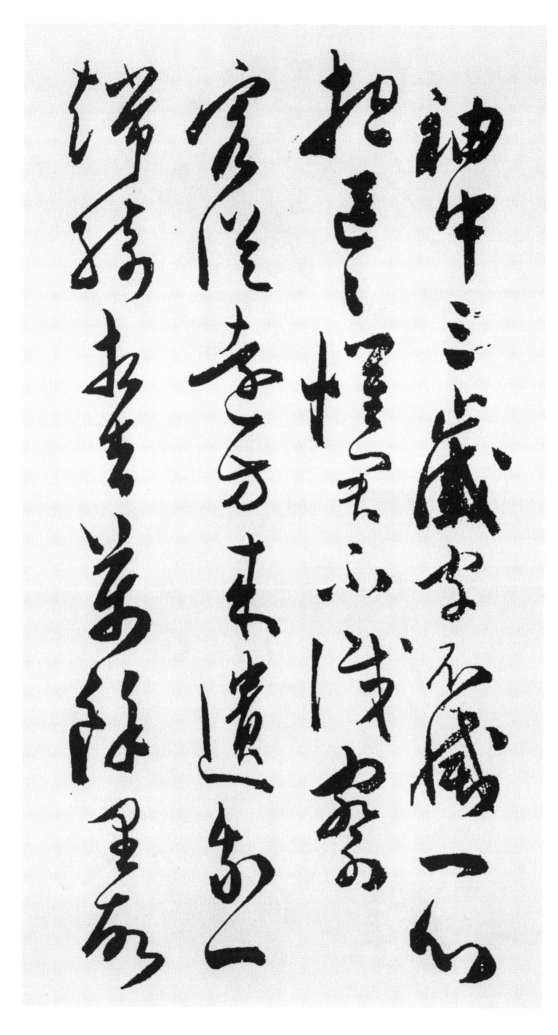

袖 소매 수
中 가운데 중
三 석 삼
歲 해 세
字 글자 자
不 아니 불
滅 멸할 멸
一 한 일
心 마음 심
抱 안을 포
區 작을 구
區 작을 구
懼 두려울 구
君 임금 군
不 아니 불
識 알 식
察 살필 찰

(其十八)
客 손 객
從 따를 종
遠 멀 원
方 모 방
來 올 래
遺 남길 유
我 나 아
一 한 일
端 단정할 단
綺 비단 기
相 서로 상
去 갈 거
萬 일만 만
餘 남을 여
里 거리 리
故 옛 고

人 사람 인
心 마음 심
尚 숭상할 상
爾 너 이
文 글월 문
彩 채색 채
雙 둘 쌍
鴛 원앙 원
※작가가 夗(원)으로 씀.
鴦 원앙 앙
※작가가 央(앙)으로 씀.
裁 마름질 재
爲 하 위
合 합할 합
歡 기쁠 환
被 입을 피
著 붙을 착
以 써 이
常 항상 상
相 서로 상
思 생각 사
緣 인연 연
以 써 이
結 맺을 결
不 아니 불
解 풀 해
以 써 이
膠 아교 교

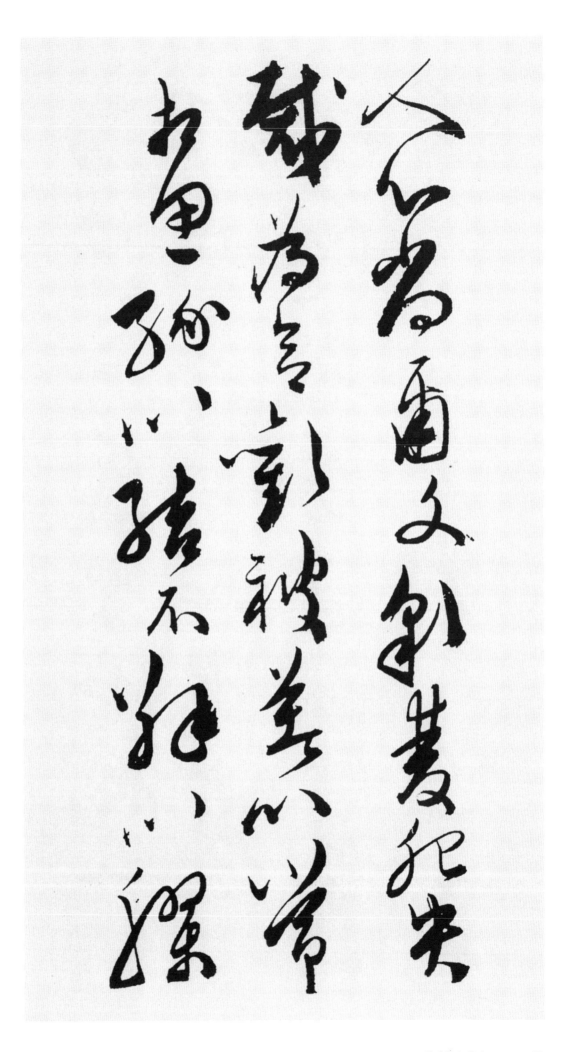

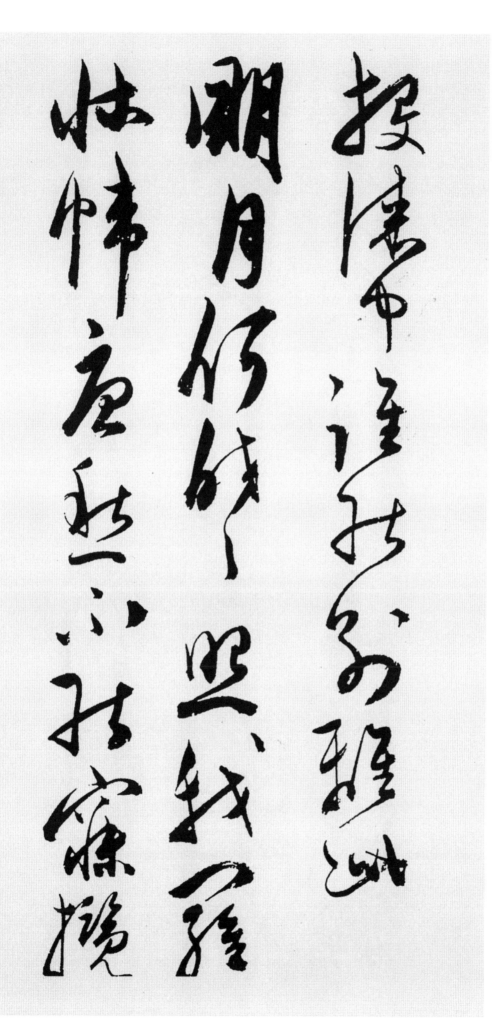

投 던질 투
漆 옻칠할 칠
中 가운데 중
誰 누구 수
能 능할 능
別 이별 별
離 떠날 리
此 이 차

(其十九)
明 밝을 명
月 달 월
何 어찌 하
皎 밝을 교
皎 밝을 교
照 비출 조
我 나 아
羅 벌릴 라
牀 책상 상
幃 휘장 위
憂 근심 우
愁 근심 수
不 아니 불
能 능할 능
寐 잠잘 매
攬 잡을 람

衣 옷의
起 일어날 기
徘 돌 배
徊 돌 회
客 손 객
行 갈 행
雖 모름지기 수
云 이를 운
樂 즐거울 락
不 아니 불
如 같을 여
早 이를 조
旋 돌 선
歸 돌아갈 귀
出 날 출
戶 집 호
獨 홀로 독
仿 헤맬 방
徨 노닐 황
愁 근심 수
思 생각 사
當 마땅할 당
告 알릴 고
誰 누구 수
引 끌 인
領 이끌 령

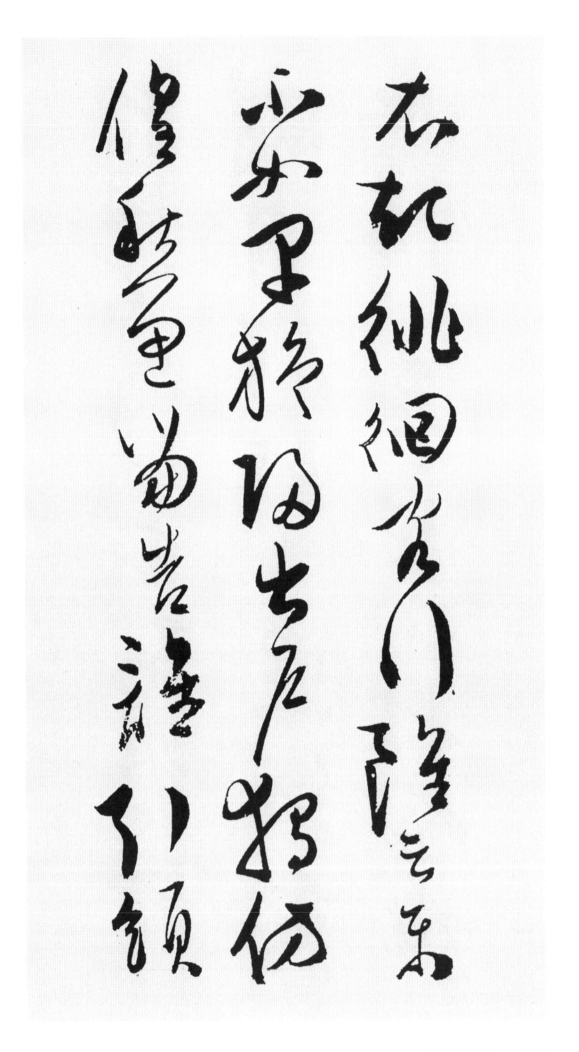

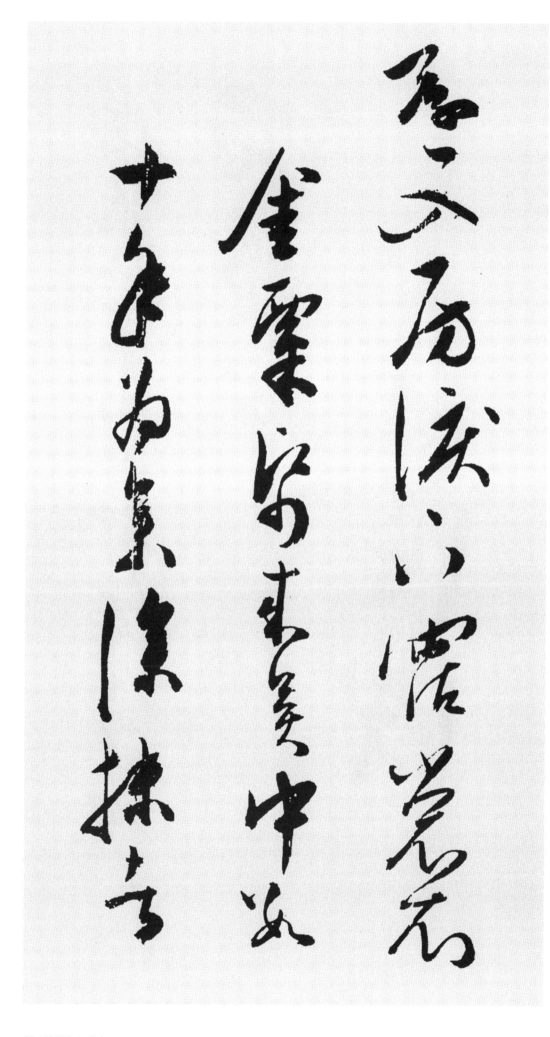

還 돌아올 환
入 들 입
房 방 방
淚 흐를 루
下 내릴 하
霑 적실 점
裳 치마 상
衣 옷 의

金 쇠 금
粟 조 속
紙 종이 지
來 올 래
吳 오나라 오
中 가운데 중
數 몇 수
十 열 십
年 해 년
爲 하 위
余 나 여
涂 칠할 도
抹 칠할 말
者 놈 자

多 많을 다
矣 어조사 의
是 옳을 시
卷 책 권
其 그 기
可 가할 가
少 적을 소
罪 허물 죄
過 넘을 과
乎 어조사 호

道 길 도
復 회복할 복
識 기록할 지

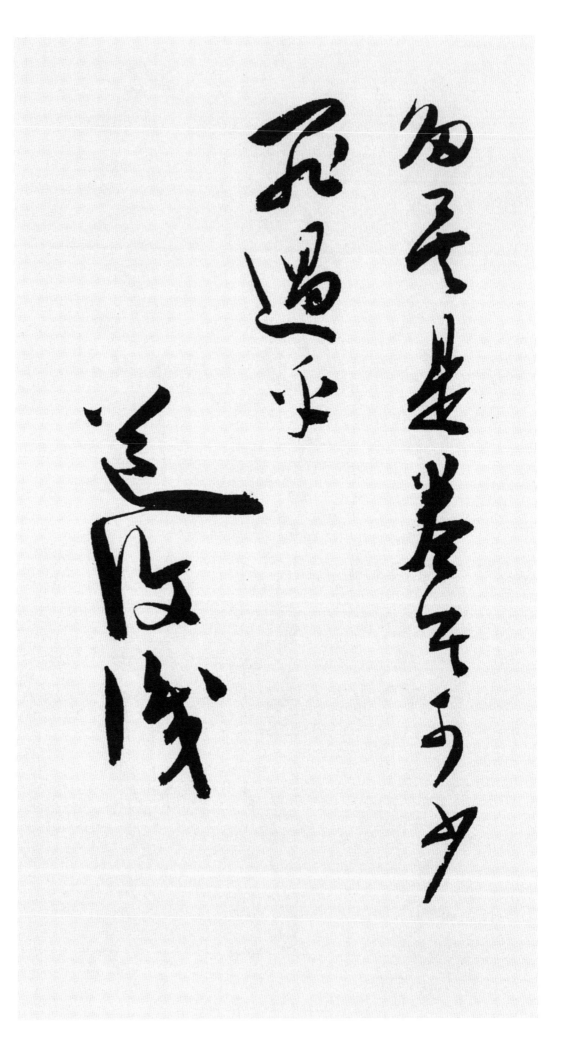

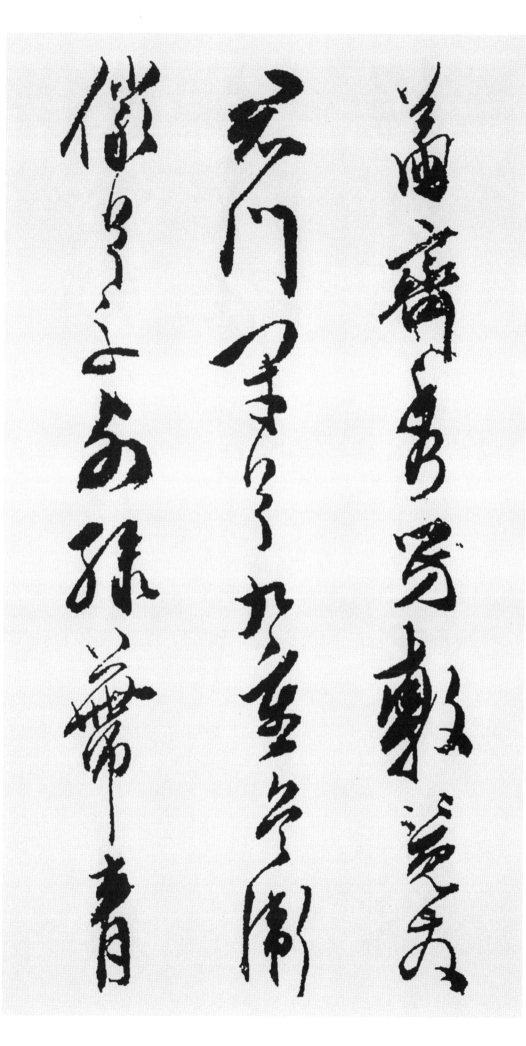

3. 宋之問
《秋蓮賦》

※본작품은 원문과 달리 시작 부분의 25자가 누락되어 있음.

『若夫西城秘掖, 北禁仙
流, 見白露之先降, 悲紅
藥之巳秋. 昔之菡』

菡 꽃봉우리 담
齊 나란히 제
秀 뛰어날 수
芳 아름다울 방
敷 펼 부
競 다툴 경
發 필 발
君 임금 군
門 문 문
閉 닫을 폐
兮 어조사 혜
九 아홉 구
重 무거울 중
兵 병사 병
衛 호위할 위
儼 엄할 엄
兮 어조사 혜
千 일천 천
列 벌릴 렬
綠 푸를 록
蔕 꼭지 체
※원문 葉(엽)
青 푸를 청

枝 가지 지
緣 인연 연
溝 개천 구
覆 덮을 복
池 못 지
映 비칠 영
連 이을 연
旗 기 기
以 써 이
搖 흔들 요
豔 예쁠 염
揮 휘두를 휘
※원문은 輝(휘).

長 길 장
劒 칼 검
兮 어조사 혜
陸 뭍 륙
※상기 3字 망실됨.

離 떠날 리
疎 성글 소
瀳 물이름 전
兮 어조사 혜
列 벌릴 렬
※원문 裂(렬)
屋 집 옥
※오기 표시됨

縠 두려울 곡

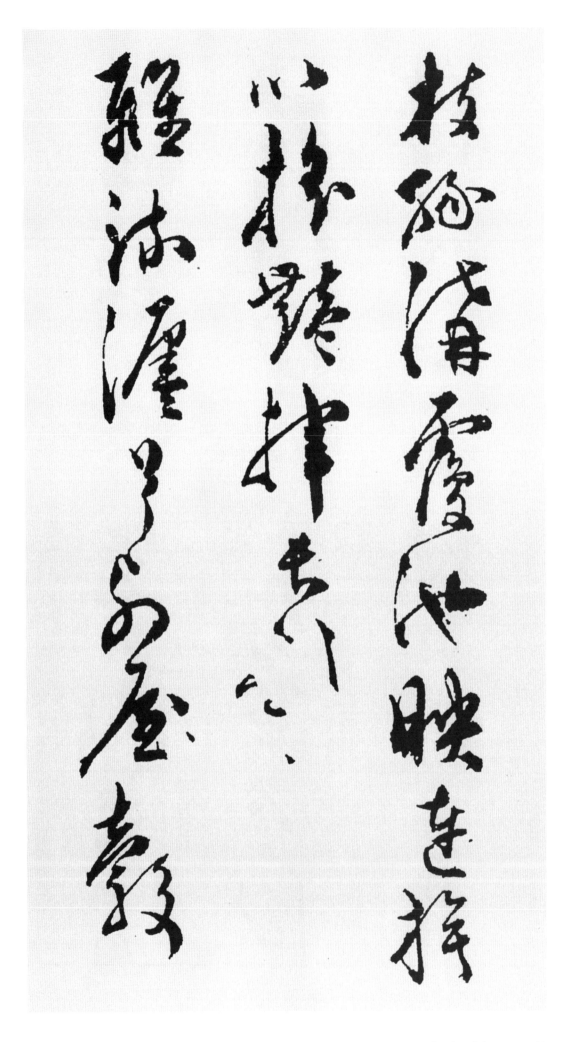

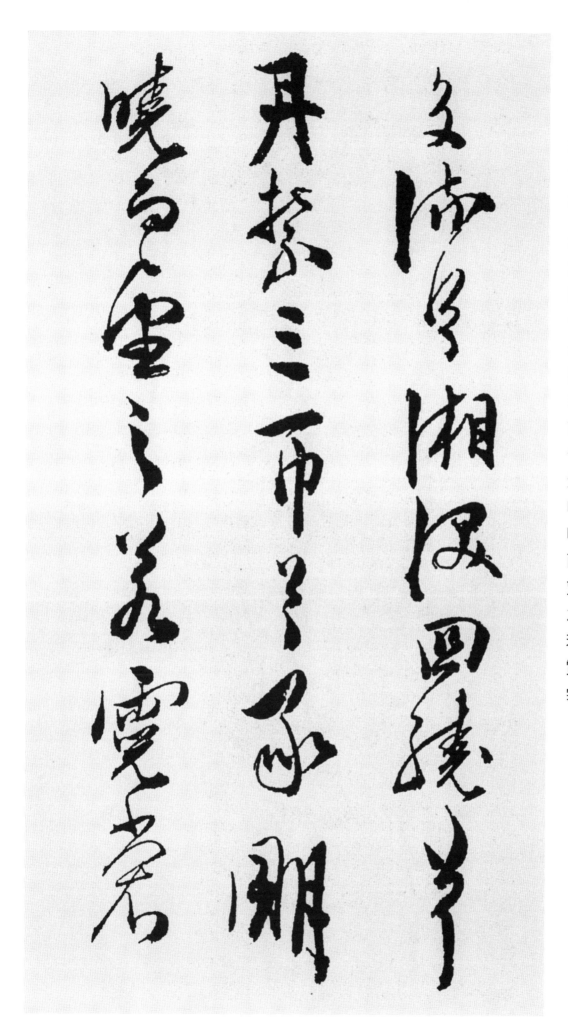

交 섞일 교
流 흐를 류
兮 어조사 혜
湘 상수 상
※원문 相(상)
沃 기름질 옥
四 넉 사
繞 두를 요
兮 어조사 혜
丹 붉을 단
禁 대궐 금
三 석 삼
帀 두를 잡
兮 어조사 혜
承 이을 승
明 밝을 명
曉 새벽 효
而 말이을 이
望 바라볼 망
之 갈 지
若 같을 약
霓 무지개 예
裳 치마 상

宛 굽을 완
轉 돌 전
朝 조정 조
玉 구슬 옥
京 서울 경
夕 저녁 석
而 말이을 이
察 살필 찰
之 갈 지
若 같을 약
霞 노을 하
標 표지 표
灼 구울 작
爍 빛날 삭
望 바랄 망
※원문 散(산)
赤 붉을 적
城 성 성
旣 이미 기
如 같을 여
秦 진나라 진
女 계집 녀
豔 고울 염
日 해 일
兮 어조사 혜

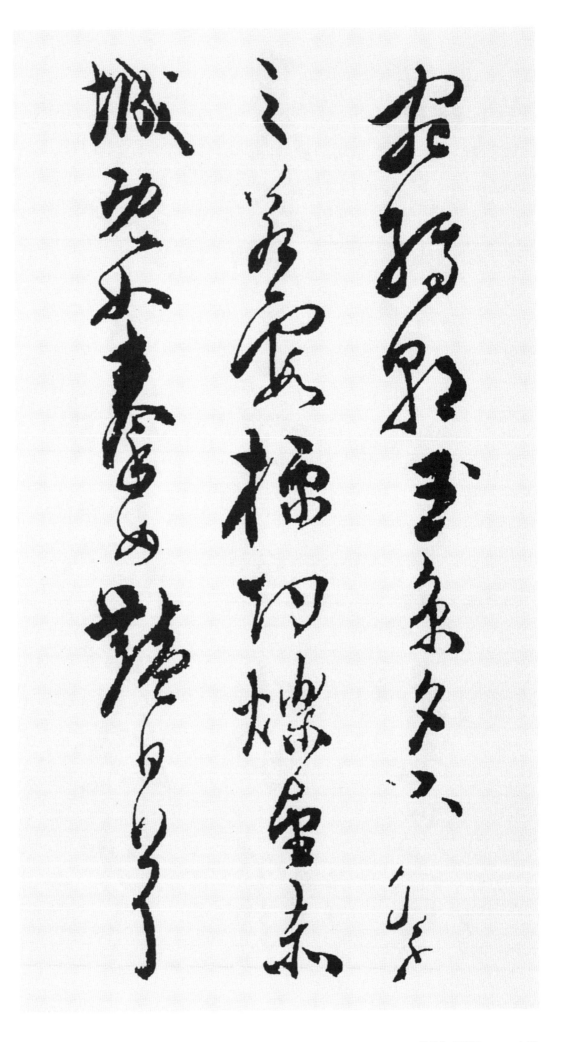

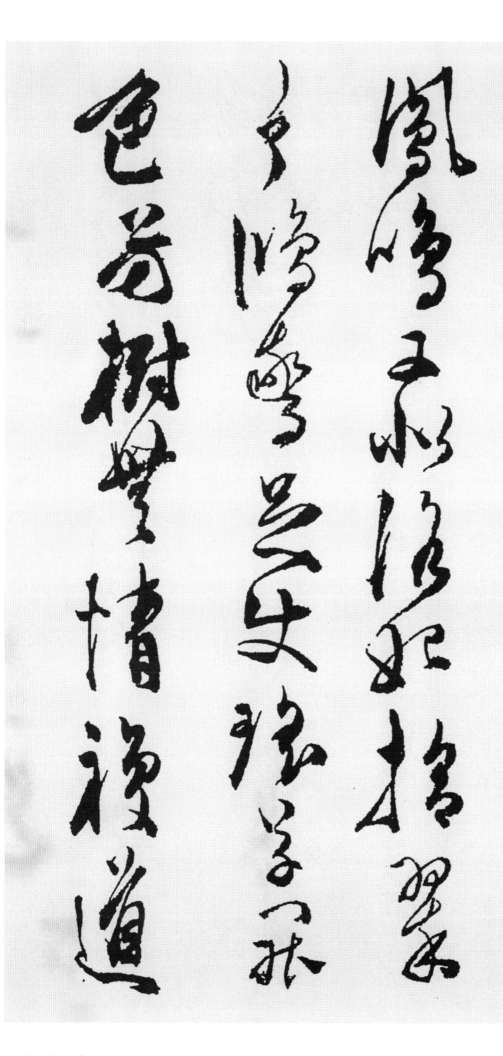

鳳 봉황 봉
鳴 울 명
又 또 우
似 같을 사
洛 낙수 락
妃 왕비 비
拾 주울 습
翠 푸를 취
兮 어조사 혜
鴻 기러기 홍
驚 놀랄 경
足 발 족
使 하여금 사
瑤 아름다운옥 요
草 풀 초
罷 마칠 파
色 빛 색
芳 아름다울 방
樹 나무 수
無 없을 무
情 정 정
複 겹 복
道 길 도

兮 어조사 혜
詰 힐난할 힐
曲 굽을 곡
離 떠날 리
宮 집 궁
兮 어조사 혜
相 서로 상
屬 속할 속
飛 날 비
閣 문설주 각
兮 어조사 혜
周 두루 주
廬 집 려
金 쇠 금
鋪 펼 포
兮 어조사 혜
壁 벽 벽
※원문 璧(벽)
除 섬돌 제
君 임금 군
之 갈 지
駕 말탈 가
兮 어조사 혜

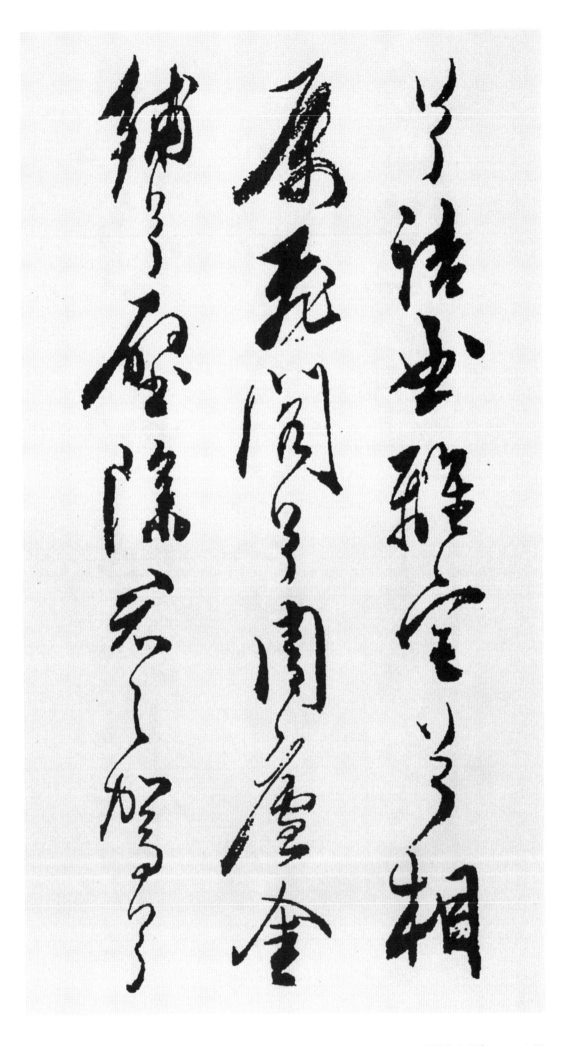

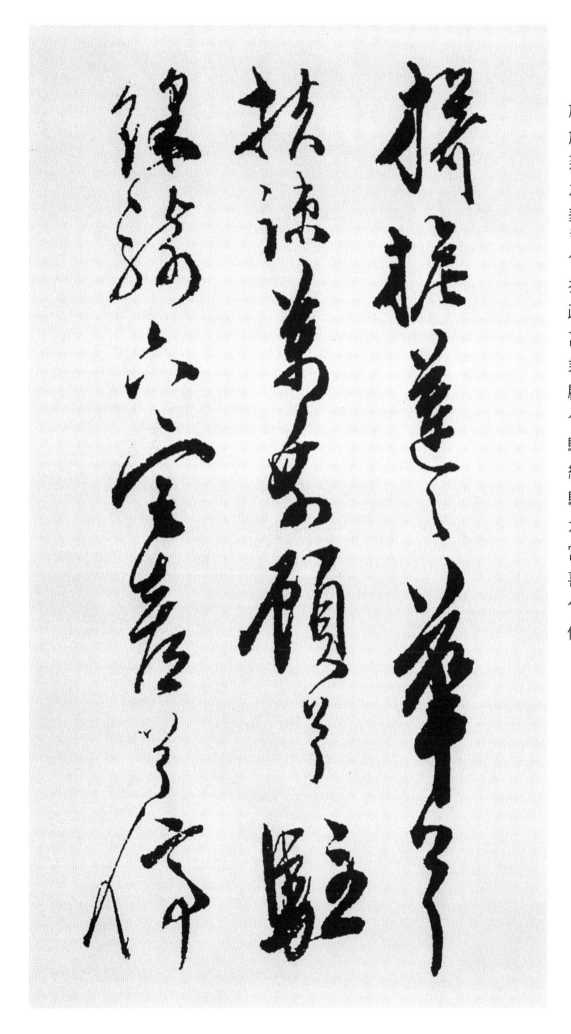

旖 깃펄럭일 의
旎 깃펄럭일 니
蓮 연꽃 련
之 갈 지
華 빛날 화
※원문 葉(엽)
兮 어조사 혜
扶 잡을 부
疏 성글 소
萬 일만 만
乘 탈 승
顧 돌볼 고
兮 어조사 혜
駐 머무를 주
綵 채색 채
騎 말탈 기
六 여섯 륙
宮 집 궁
喜 기쁠 희
兮 어조사 혜
停 머무를 정

羅 벌릴 라
裾 소매 거
仰 우러를 앙
僊 신선 선
遊 놀 유
而 말이을 이
德 덕 덕
澤 못 택
縱 세로 종
玄 검을 현
覽 볼 람
而 말이을 이
神 귀신 신
虛 빌 허
豈 어찌 기
與 더불 여
夫 대개 부
谿 시내 계
澗 산골물 간
兮 어조사 혜
沼 못 소
沚 물가 지
自 스스로 자
生 살 생

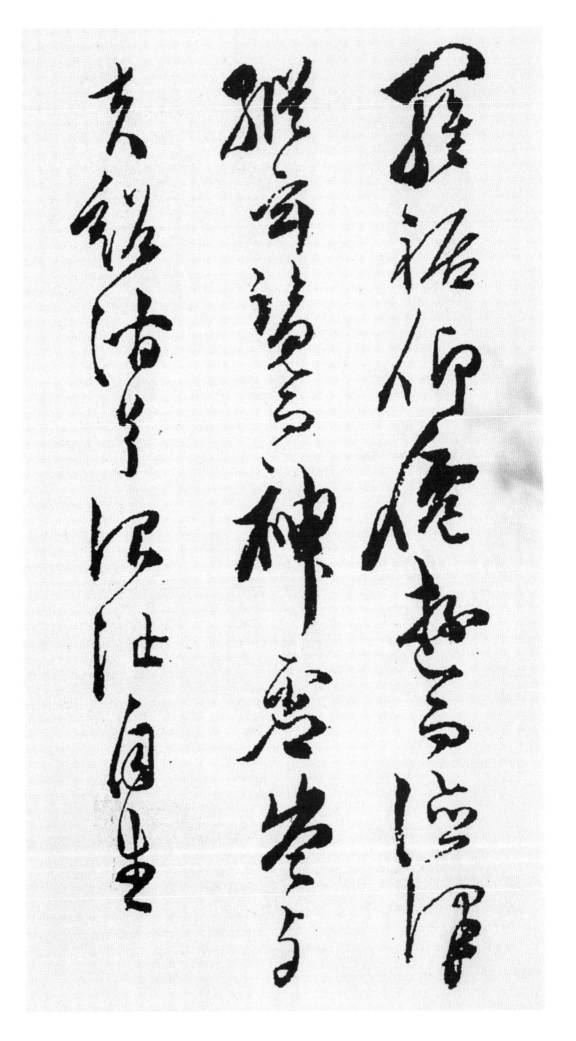

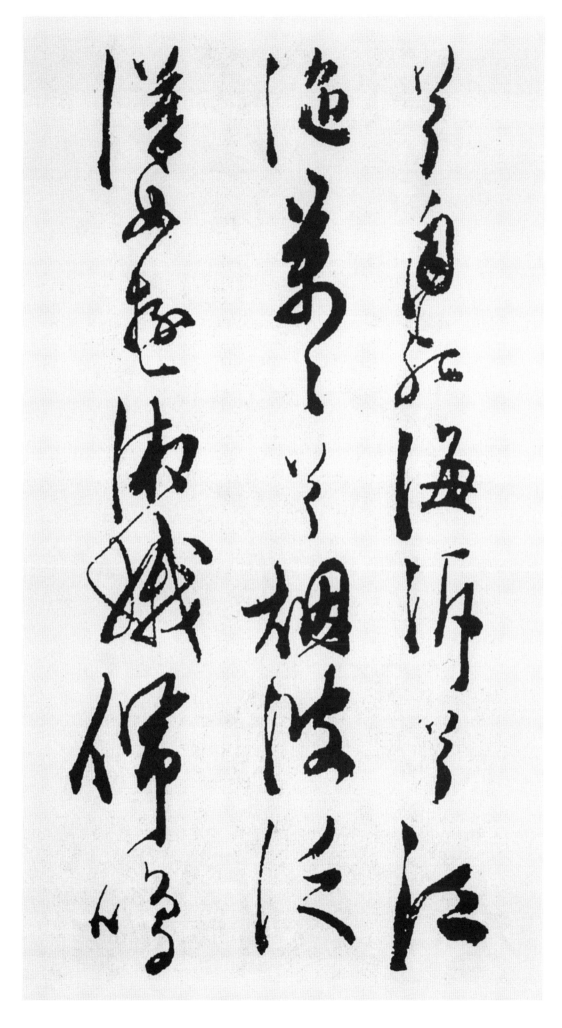

兮 어조사 혜
自 스스로 자
死 죽을 사
海 바다 해
泝 거슬러올라갈 소
兮 어조사 혜
江 강 강
沲 눈물흐를 타
萬 일만 만
萬 일만 만
※원문 里(리)
兮 어조사 혜
烟 연기 연
波 물결 파
泛 뜰 범
漢 한수 한
女 계집 녀
遊 놀 유
湘 상수 상
娥 예쁠 아
佩 찰 패
鳴 울 명

玉 구슬 옥
戱 희롱할 희
淸 맑을 청
渦 소용돌이 와
中 가운데 중
流 흐를 류
欲 하고자할 욕
渡 건널 도
兮 어조사 혜
木 나무 목
蘭 난초 란
楫 노 즙
幽 그윽할 유
泉 샘 천
一 한 일
曲 굽을 곡
兮 어조사 혜
採 캘 채
蓮 연꽃 연

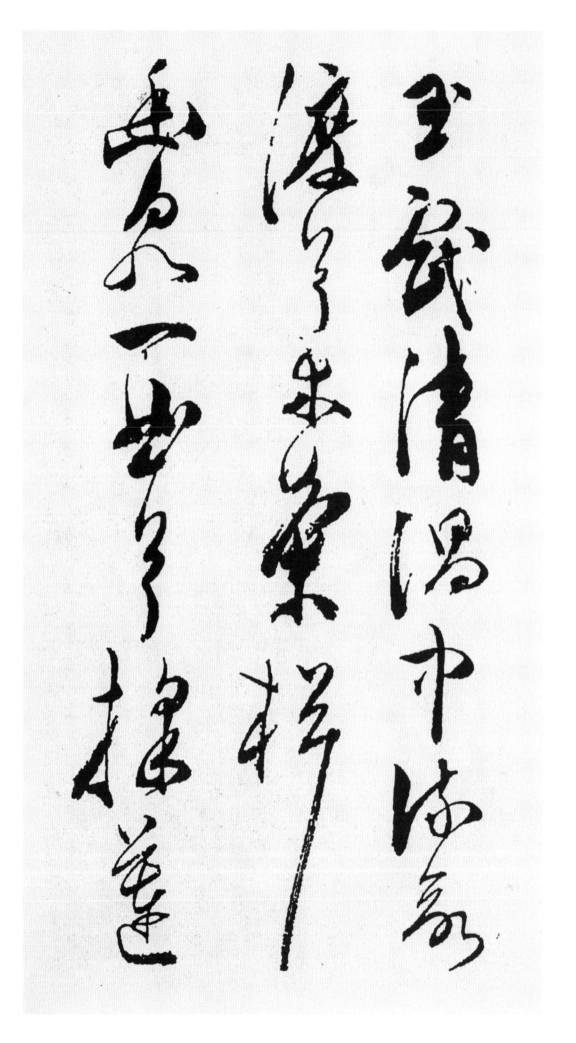

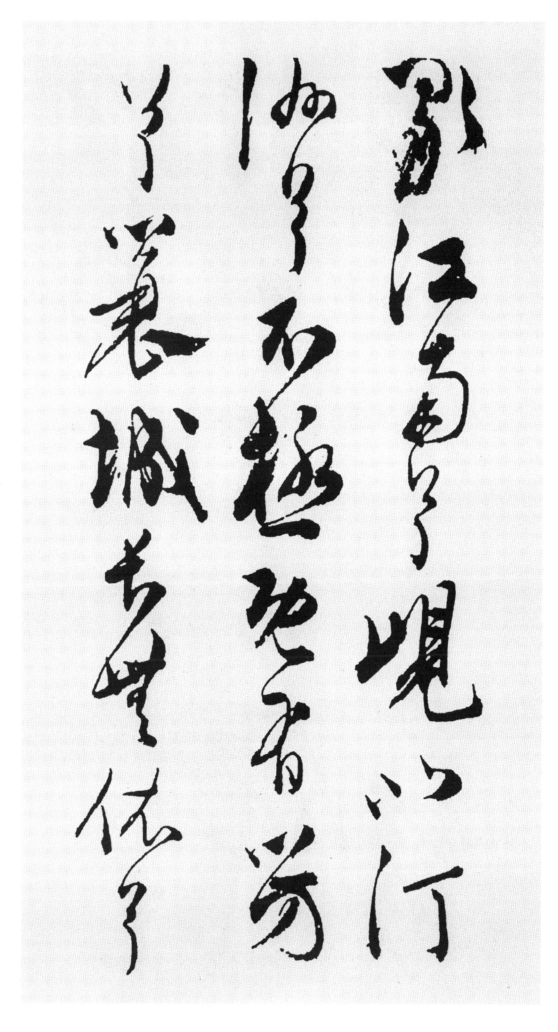

歌 노래 가
江 강 강
南 남녘 남
兮 어조사 혜
峴 고개 현
北 북녘 북
汀 물가 정
洲 물가 주
兮 어조사 혜
不 아니 불
極 다할 극
旣 이미 기
有 있을 유
芳 아름다울 방
兮 어조사 혜
蓑 도롱이 사
城 재 성
長 길 장
無 없을 무
依 의지할 의
兮 어조사 혜

水 물 수
國 나라 국
豈 어찌 기
知 알 지
移 옮길 이
植 심을 식
天 하늘 천
泉 샘 천
飄 날릴 표
香 향기 향
※상기 2자 순서 바꿔 씀.
列 벌릴 렬
僊 신선 선
嬌 예쁠 교
紫 자주 자
臺 누대 대
之 갈 지
月 달 월
露 이슬 로

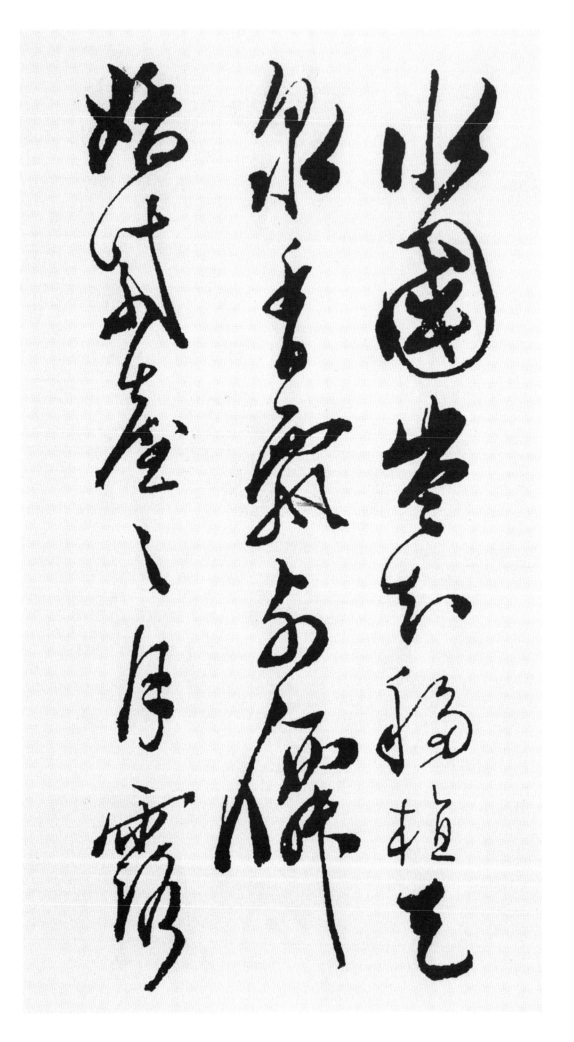

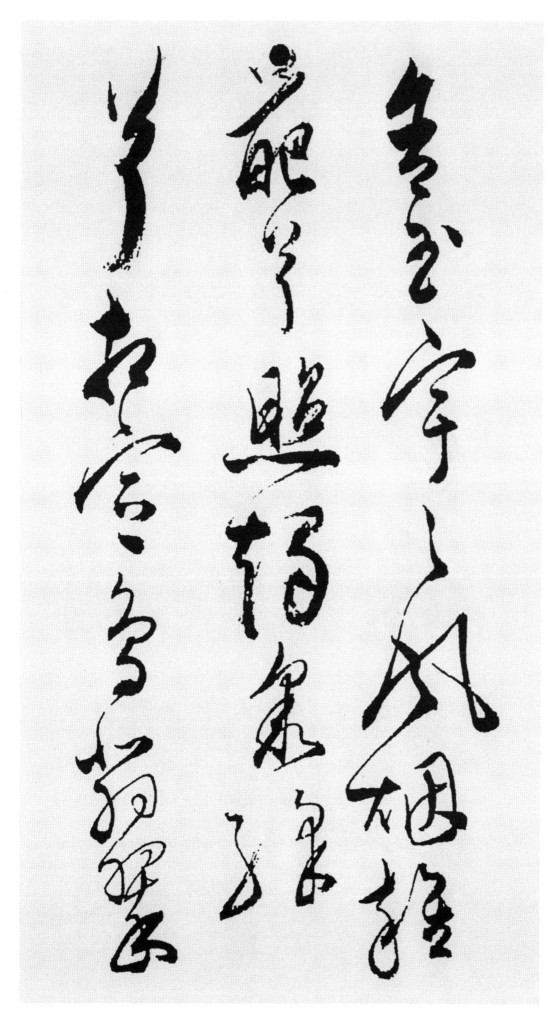

含 머금을 함
玉 구슬 옥
宇 집 우
之 갈 지
風 바람 풍
烟 연기 연
雜 섞일 잡
葩 꽃송이 파
兮 어조사 혜
照 비칠 조
燭 촛불 촉
衆 무리 중
彩 무늬 채
兮 어조사 혜
相 서로 상
宣 펼 선
鳥 새 조
※ 원문 烏(오)
翡 비치 비
翠 푸를 취

兮 어조사 혜
丹 붉을 단
靑 푸를 청
翰 붓 한
樹 나무 수
珊 산호 산
瑚 산호 호
兮 어조사 혜
林 수풀 림
碧 푸를 벽
鮮 고울 선
夫 대개 부
其 그 기
生 살 생
也 어조사 야
春 봄 춘
風 바람 풍
盡 다할 진
蕩 끓을 탕

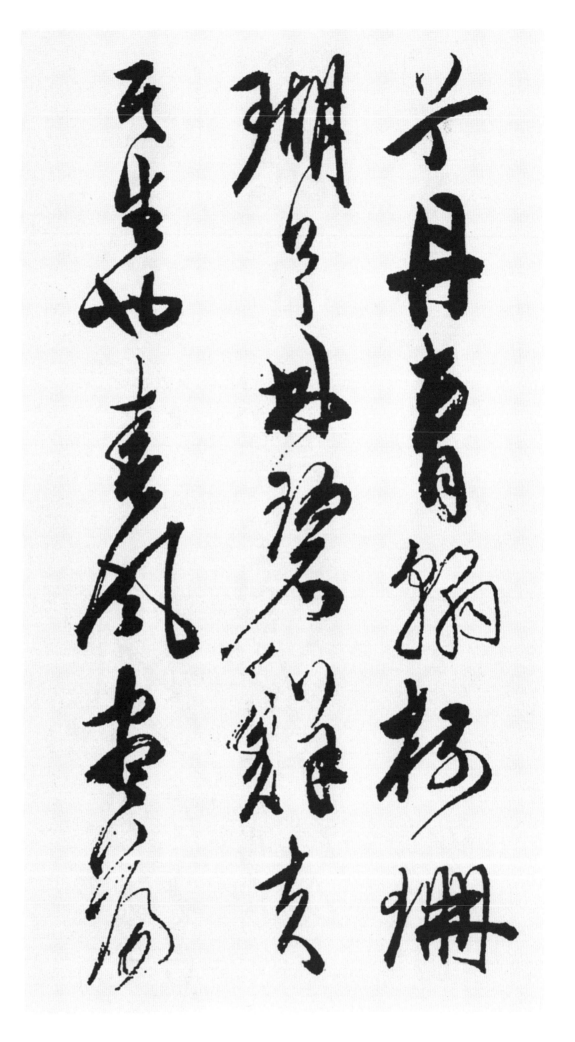

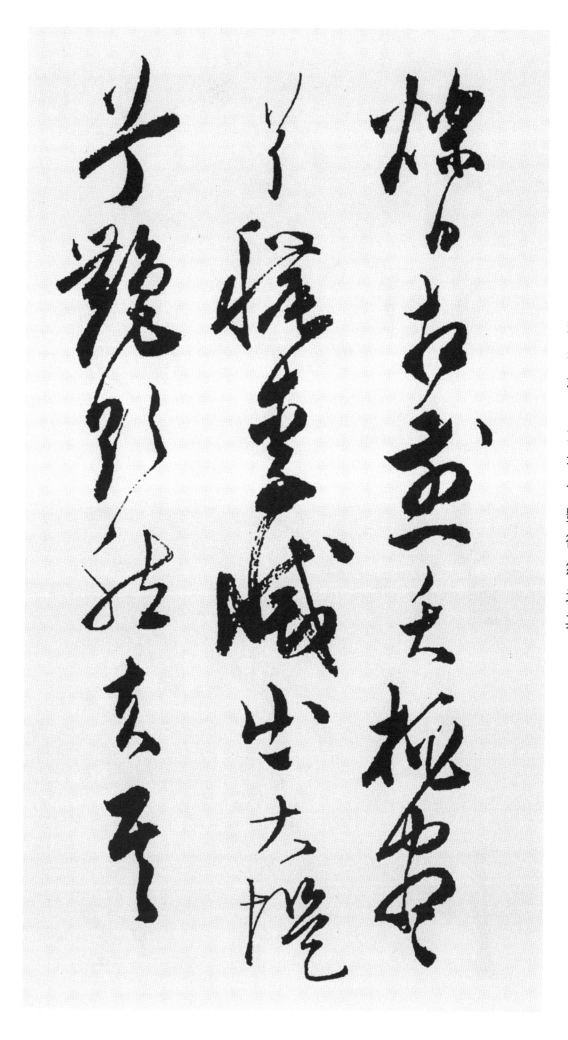

爍 빛날 삭
日 해 일
相 서로 상
煎 달일 전
夭 어릴 요
桃 복숭아 도
盡 다할 진
兮 어조사 혜
穠 농후할 농
李 오얏 리
滅 멸할 멸
出 날 출
大 큰 대
堤 둑 제
兮 어조사 혜
豓 고울 염
欲 하고자할 욕
然 그럴 연
夫 대개 부
其 그 기

謝 물러날 사
也 어조사 야
秋 가을 추
灰 재 회
度 지날 도
管 대롱 관
金 쇠 금
氣 기운 기
騰 오를 등
天 하늘 천
宮 궁궐 궁
槐 회화나무 괴
疎 성글 소
兮 어조사 혜
井 우물 정
桐 오동나무 동
變 변할 변
搖 흔들 요
寒 찰 한
波 물결 파

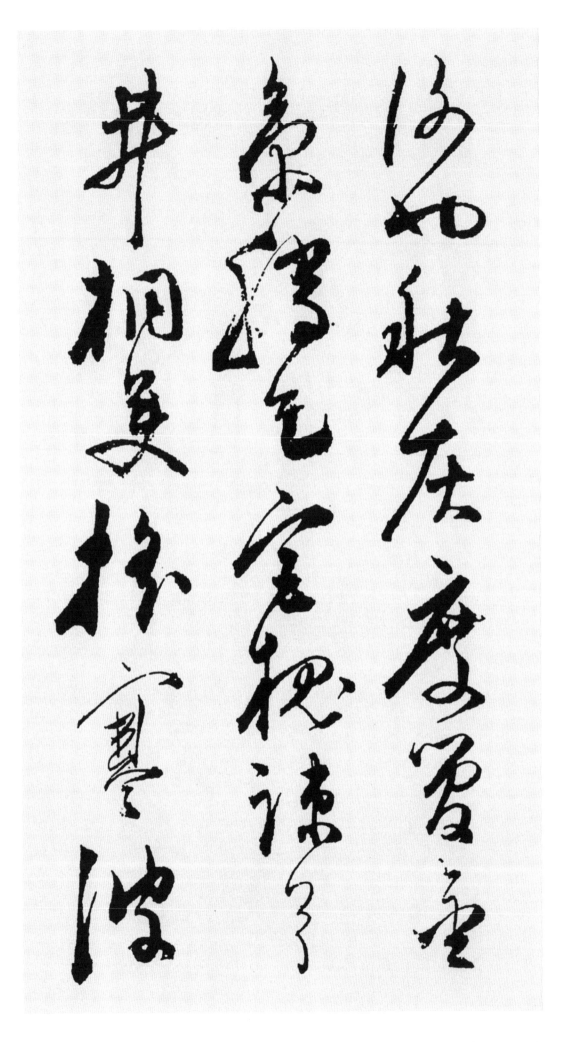

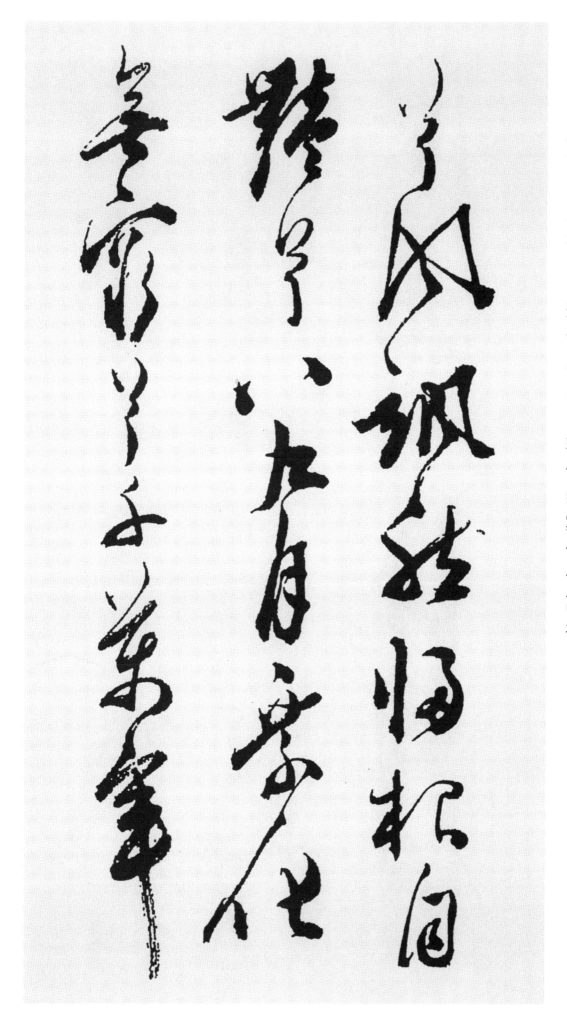

兮 어조사 혜
風 바람 풍
颯 날릴 표
然 그럴 연
歸 돌아갈 귀
根 뿌리 근
自 스스로 자
※원문 息(식)
豔 예쁠 염
兮 어조사 혜
八 여덟 팔
九 아홉 구
月 달 월
乘 탈 승
化 될 화
無 없을 무
窮 다할 궁
兮 어조사 혜
千 일천 천
萬 일만 만
年 해 년

越 월나라 월
人 사람 인
坐 앉을 좌
※원문 멀(망)
兮 어조사 혜
已 이미 이
長 길 장
久 오랠 구
鄭 정나라 정
女 계집 녀
採 캘 채
兮 어조사 혜
無 없을 무
由 까닭 유
緣 인연 연
何 어찌 하
深 깊을 심
蔕 꼭지 체
之 갈 지
能 능할 능
固 굳을 고
何 어찌 하

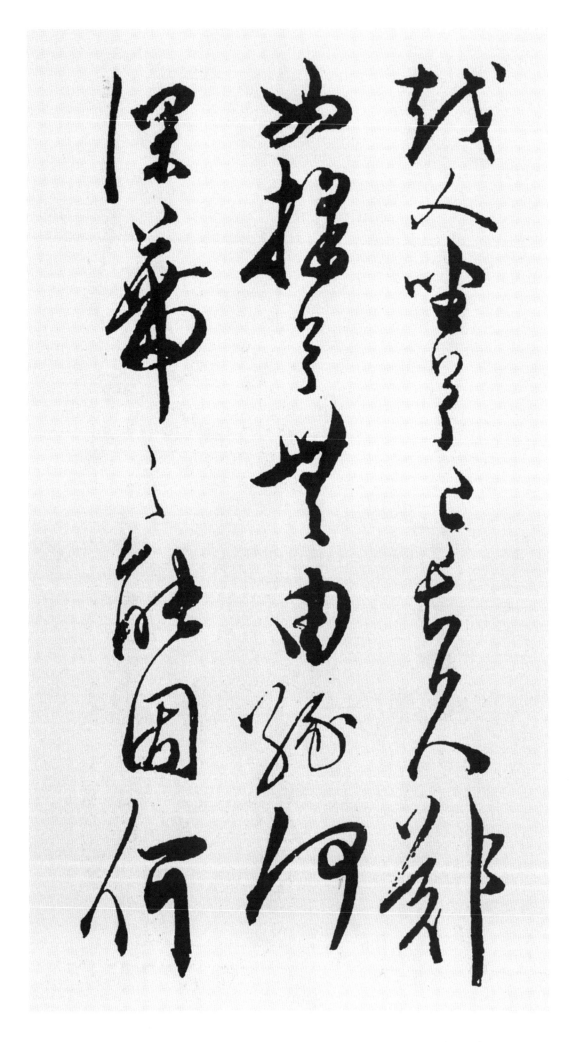

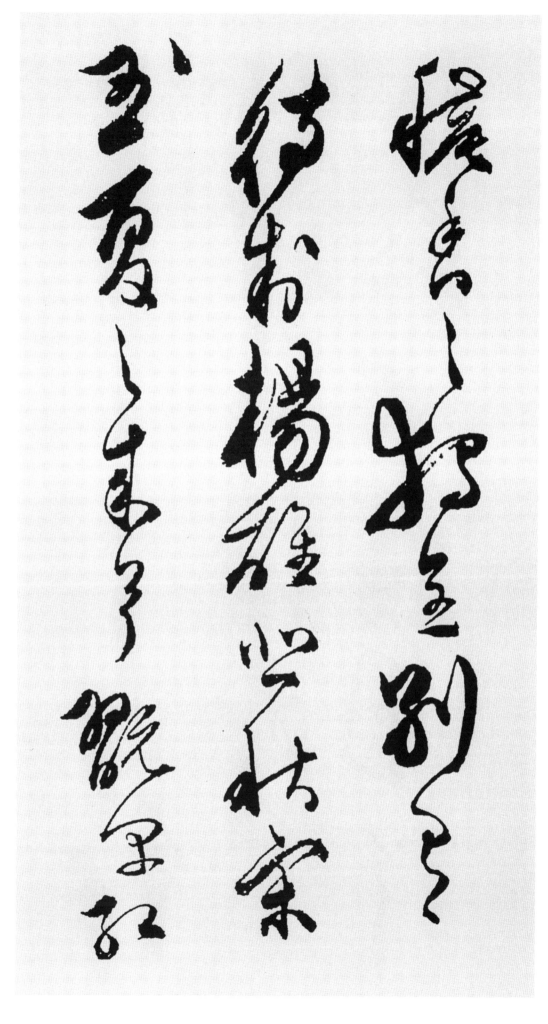

穠 농후할 농
香 향기 향
之 갈 지
獨 홀로 독
全 온전할 전
別 다를 별
有 있을 유
待 기다릴 대
制 지을 제
楊 버들 양
※원문 揚(양)
雄 수컷 웅
悲 슬플 비
秋 가을 추
宋 송나라 송
玉 구슬 옥
夏 여름 하
之 갈 지
來 올 래
兮 어조사 혜
翫 놀 완
早 이를 조
紅 붉을 홍

秋 가을 추
之 갈 지
暮 저물 모
兮 어조사 혜
悲 슬플 비
餘 남을 여
綠 푸를 록
禮 예도 례
盛 성할 성
燕 제비 연
臺 누대 대
※상기 2字 거꾸로 쓴 표시함.
人 인 인
非 아닐 비
楚 초나라 초
材 재목 재
雲 구름 운
霧 안개 무
圖 그림 도
兮 어조사 혜

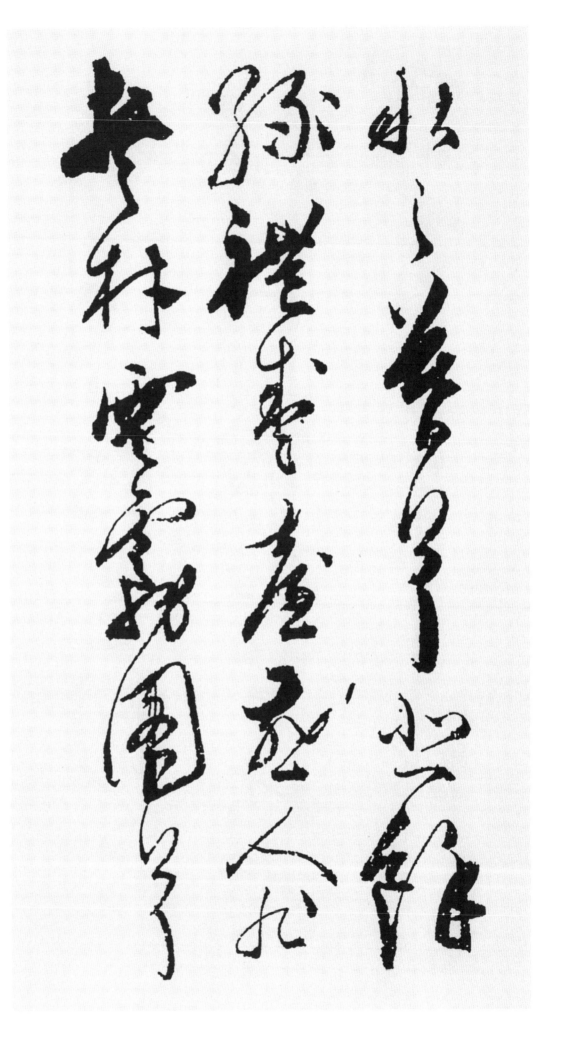

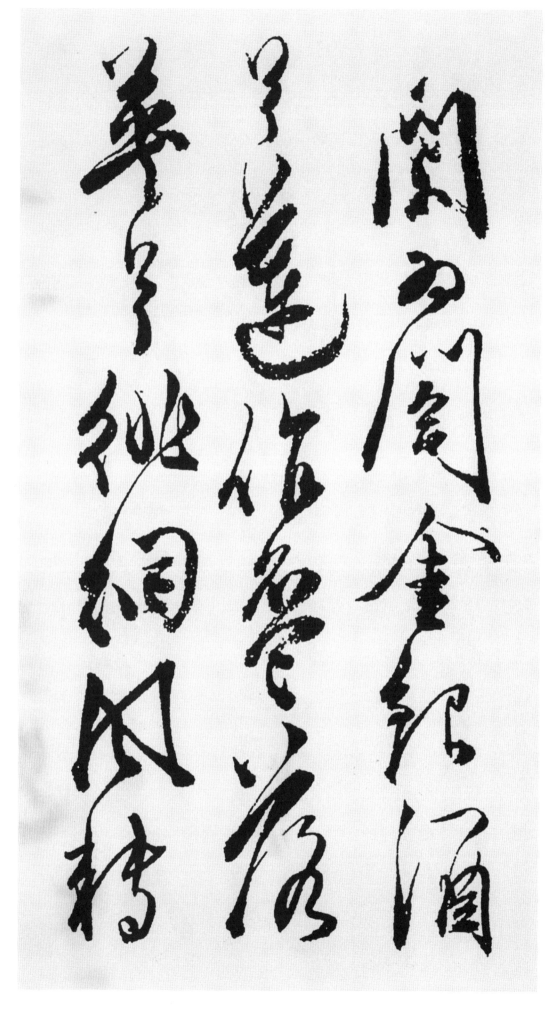

闌 한창 란
※ 원문 蘭(란)임.

爲 하 위

閤 샛문 합

金 쇠 금

銀 은 은

酒 술 주

兮 어조사 혜

蓮 연꽃 연

作 지을 작

盃 술잔 배

落 떨어질 락

英 꽃부리 영

兮 어조사 혜

徘 돌 배

徊 돌 회

風 바람 풍

轉 돌 전

兮 어조사 혜
衰 쇠할 쇠
衰 쇠할 쇠
入 들 입
黃 누를 황
扉 사립 비
兮 어조사 혜
灑 씻을 쇄
錦 비단 금
石 돌 석
縈 얽힐 영
白 흰 백
蘋 개구리밥 빈
兮 어조사 혜
覆 덮을 복
綠 푸를 록
苔 이끼 태

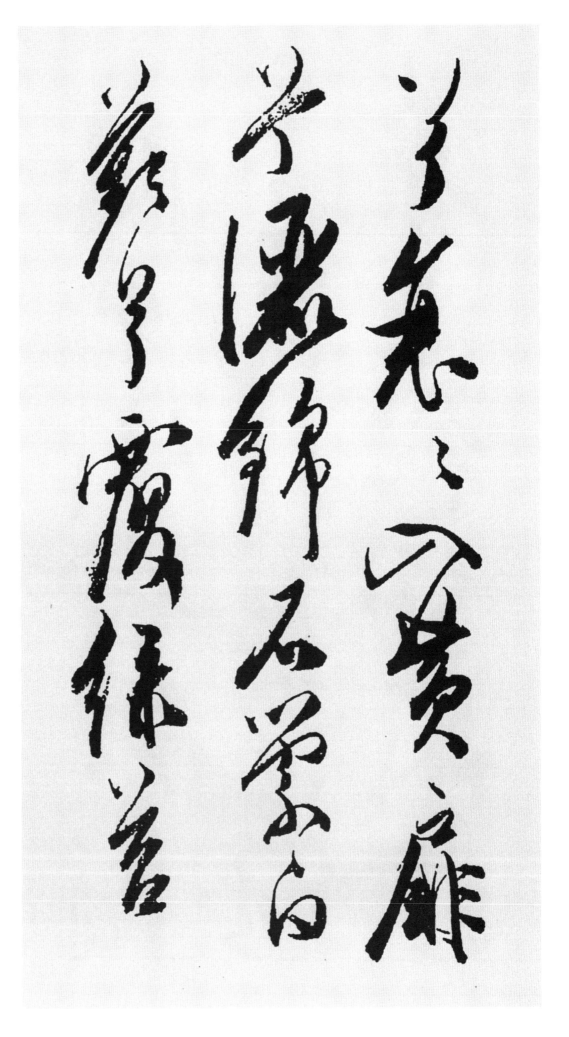

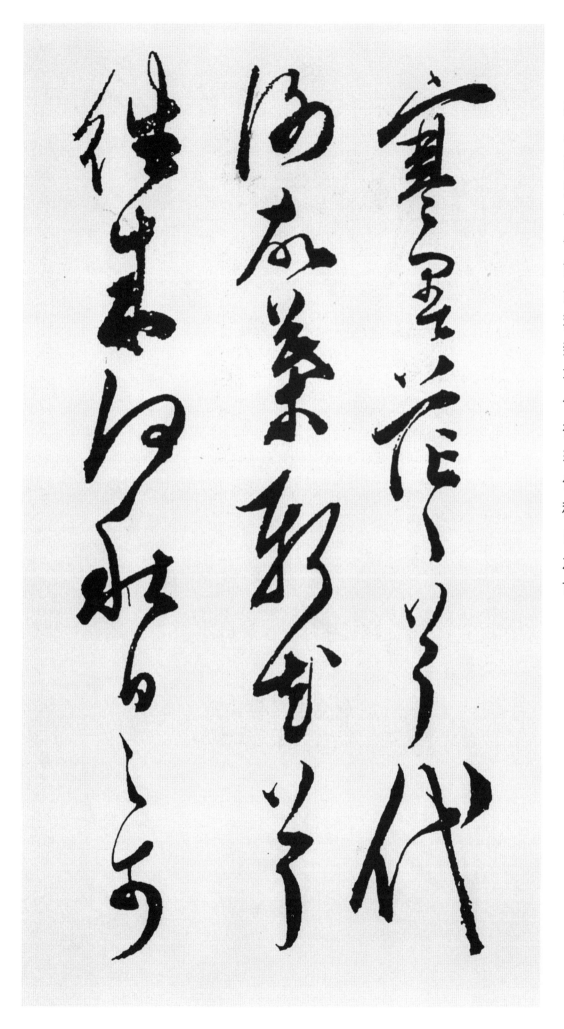

寒 찰 한
暑 더울 서
茫 멀 망
茫 멀 망
兮 어조사 혜
代 대신할 대
謝 물러갈 사
故 옛 고
葉 잎 엽
新 새 신
花 꽃 화
兮 어조사 혜
往 갈 왕
來 올 래
何 어찌 하
秋 가을 추
日 해 일
之 갈 지
可 가할 가

哀 슬플 애
托 맡길 탁
芙 부용 부
蓉 연꽃 용
以 써 이
爲 하 위
媒 술빛을 매

右 오른 우
宋 송나라 송
之 갈 지
問 물을 문
秋 가을 추
蓮 연꽃 연
賦 글 부
癸 열째천간 계
卯 넷째지지 묘
秋 가을 추
日 날 일
漫 부질없을 만

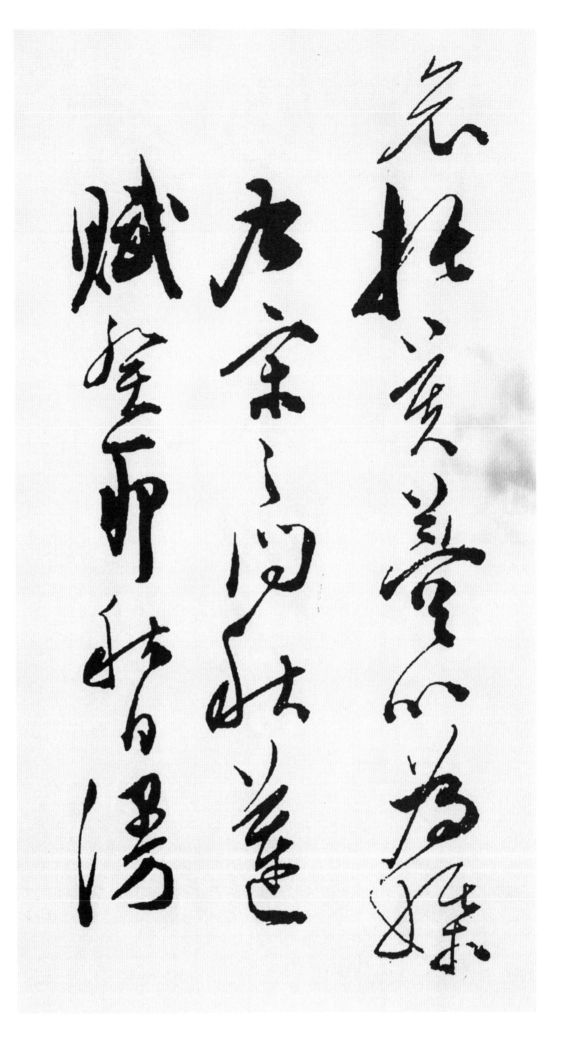

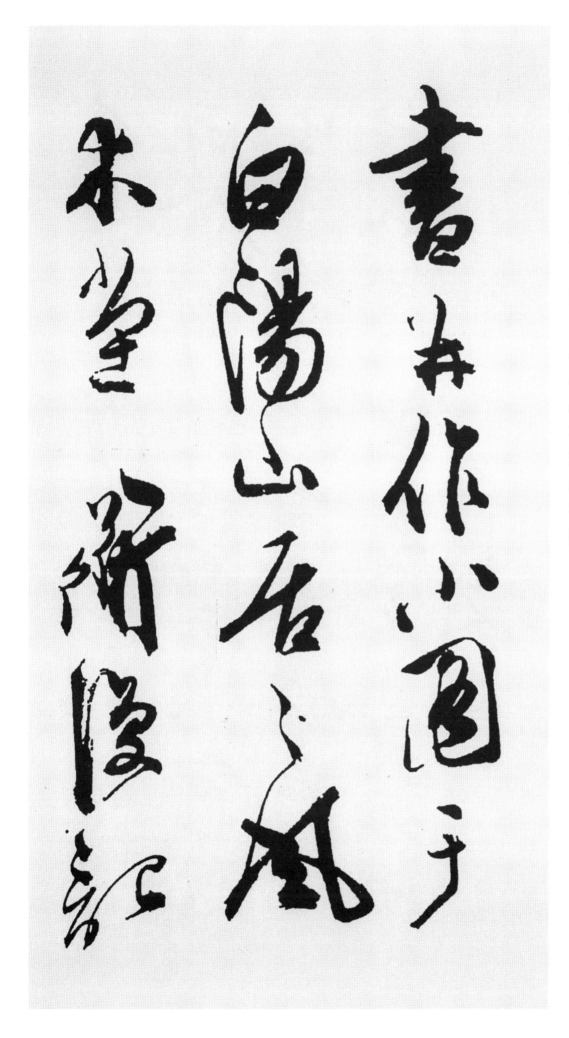

書 글 서
并 아울러 병
作 지을 작
小 작을 소
圖 그림 도
于 어조사 우
白 흰 백
陽 볕 양
山 뫼 산
居 살 거
之 갈 지
風 바람 풍
木 나무 목
堂 집 당
道 길 도
復 회복할 복
記 기록할 기

4. 陳道復
《白陽山詩》

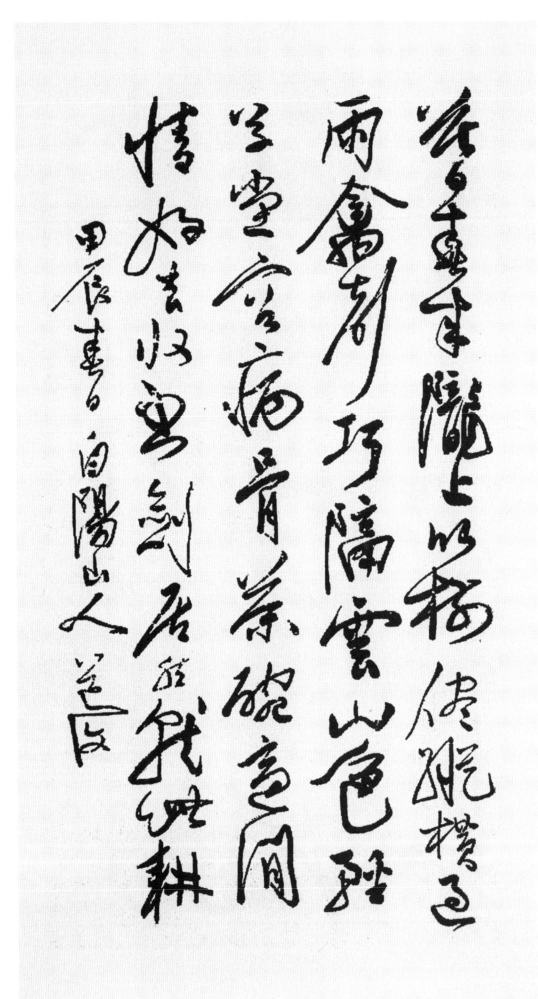

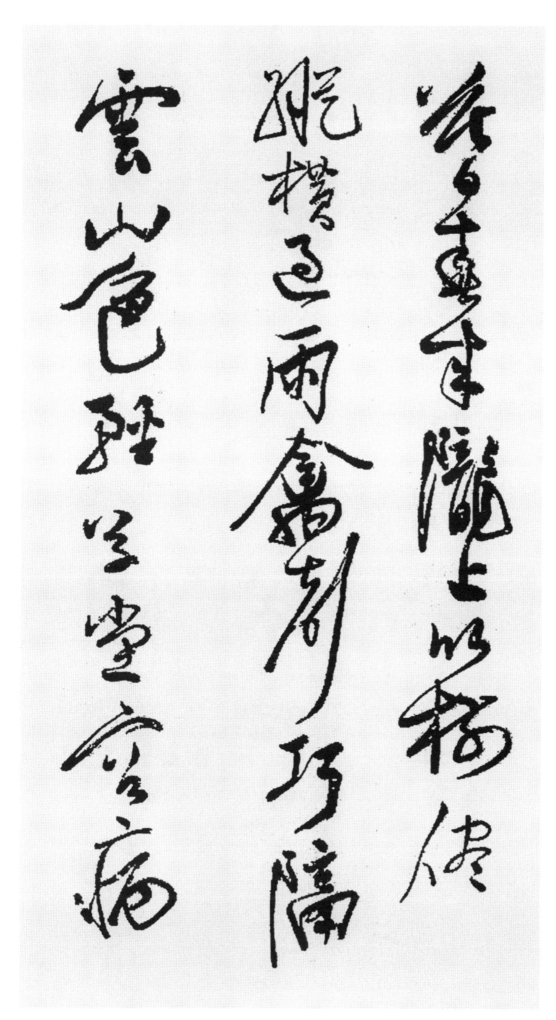

暮 저물 모
春 봄 춘
來 올 래
壟 언덕 롱
上 위 상
竹 대 죽
※p.14에는 介로 씀.
樹 나무 수
儘 다할 진
縱 세로 종
橫 가로 횡
過 지날 과
雨 비 우
禽 새 금
聲 소리 성
巧 교묘할 교
隔 떨어질 격
雲 구름 운
山 뫼 산
色 빛 색
輕 가벼울 경
草 풀 초
堂 집 당
容 용납할 용
病 병 병

骨 뼈 골
茶 차 다
碗 차그릇 완
適 맞을 적
閒 한가할 한
情 뜻 정
好 좋을 호
去 갈 거
收 거둘 수
書 책 서
劍 칼 검
居 있을 거
然 그럴 연
就 곧 취
此 이 차
耕 밭갈 경

甲 첫째천간 갑
辰 다섯째지지 진
春 봄 춘
日 날 일
白 흰 백
陽 볕 양
山 뫼 산
人 사람 인
道 길 도
復 회복할 복

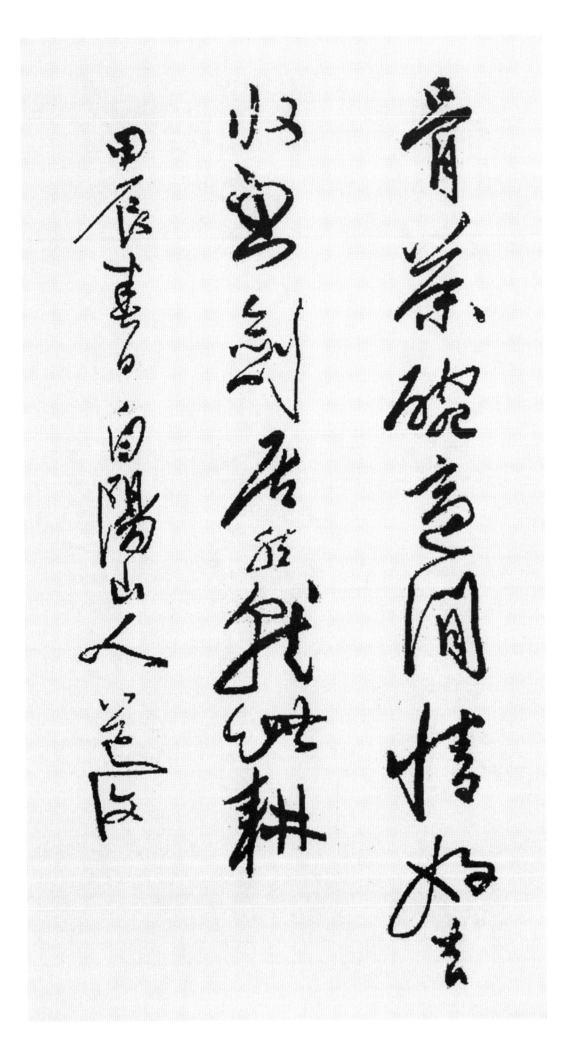

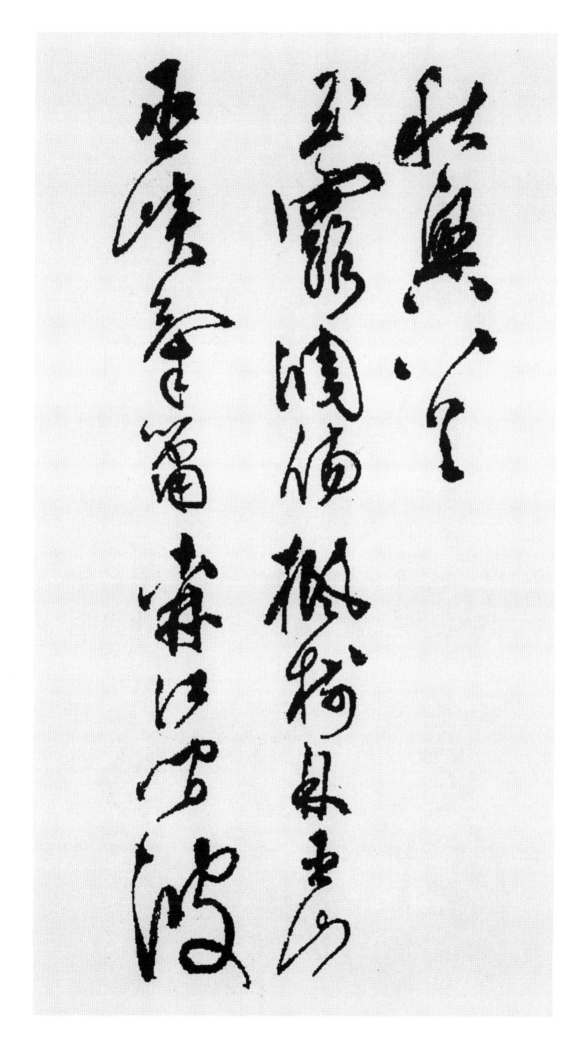

5. 杜甫
《秋興八首》

《
秋 가을 추
興 흥할 흥
八 여덟 팔
首 머리 수
》

(其一)

玉 구슬 옥
露 이슬 로
凋 시들 조
傷 상처 상
楓 단풍 풍
樹 나무 수
林 수풀 림
巫 무당 무
山 뫼 산
巫 무당 무
峽 골짜기 협
氣 기운 기
蕭 쓸쓸할 소
森 빽빽할 삼
江 강 강
間 사이 간
波 물결 파

浪 물결 랑
兼 겸할 겸
天 하늘 천
湧 솟을 용
塞 변방 새
上 위 상
風 바람 풍
雲 구름 운
接 이을 접
地 땅 지
陰 그늘 음
叢 무더기 총
菊 국화 국
兩 둘 량
開 열 개
他 다를 타
日 날 일
淚 눈물흘릴 루
孤 외로울 고
舟 배 주
一 한 일
繫 맬 계
故 옛 고
園 동산 원

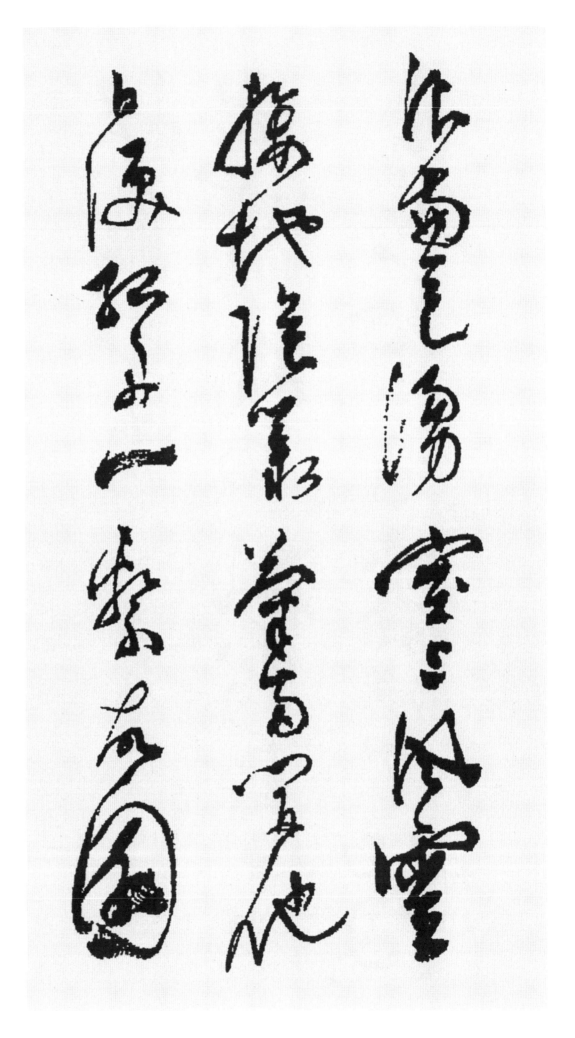

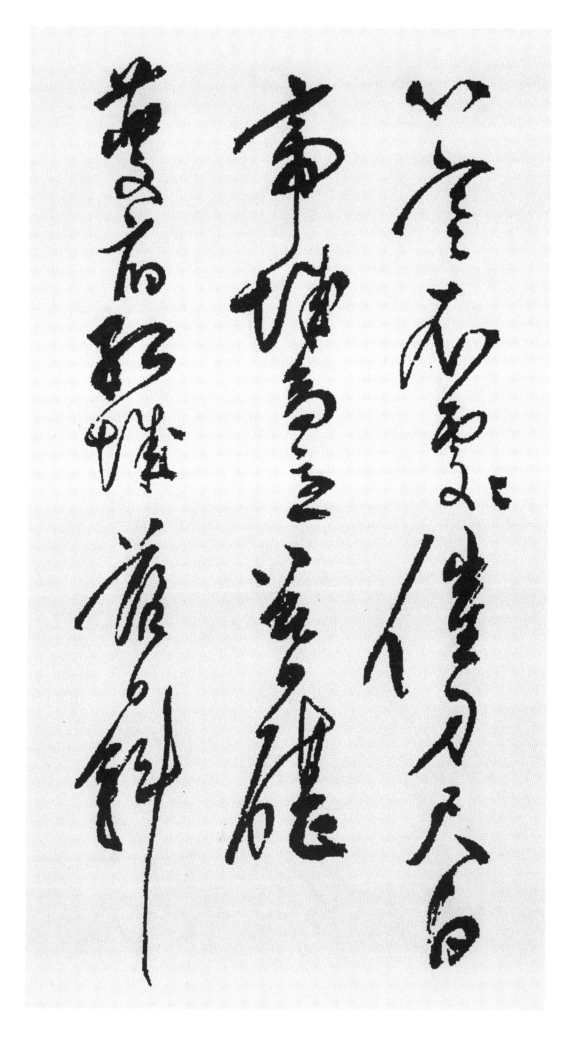

心 마음 심
寒 찰 한
衣 옷 의
處 곳 처
處 곳 처
催 재촉할 최
刀 칼 도
尺 자 척
白 흰 백
帝 임금 제
城 재 성
高 높을 고
急 급할 급
暮 저물 모
砧 다듬이 침

(其二)

虁 조심할 기
府 관청 부
孤 외로울 고
城 재 성
落 떨어질 락
日 해 일
斜 기울 사

每 매양 매
依 의지할 의
北 북녘 북
斗 별이름 두
望 바랄 망
京 서울 경
華 화려할 화
聽 들을 청
猿 원숭이 원
實 열매 실
下 아래 하
三 석 삼
聲 소리 성
淚 눈물흘릴 루
奉 받들 봉
使 사신 사
虛 빌 허
隨 따를 수
八 여덟 팔
月 달 월
槎 뗏목 사
畫 그림 화
省 관청 성
香 향기 향
爐 향로불 로
違 어길 위

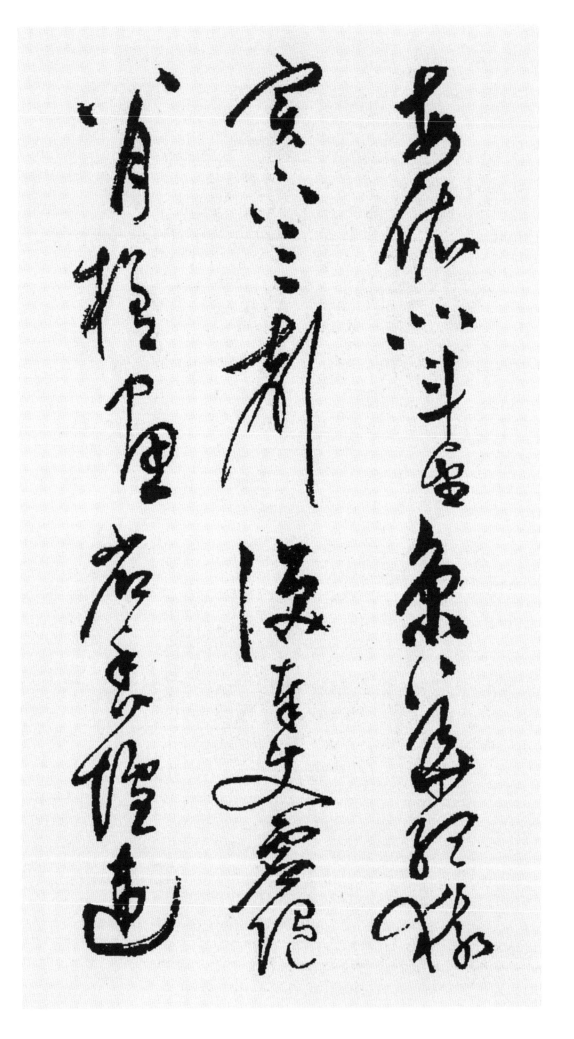

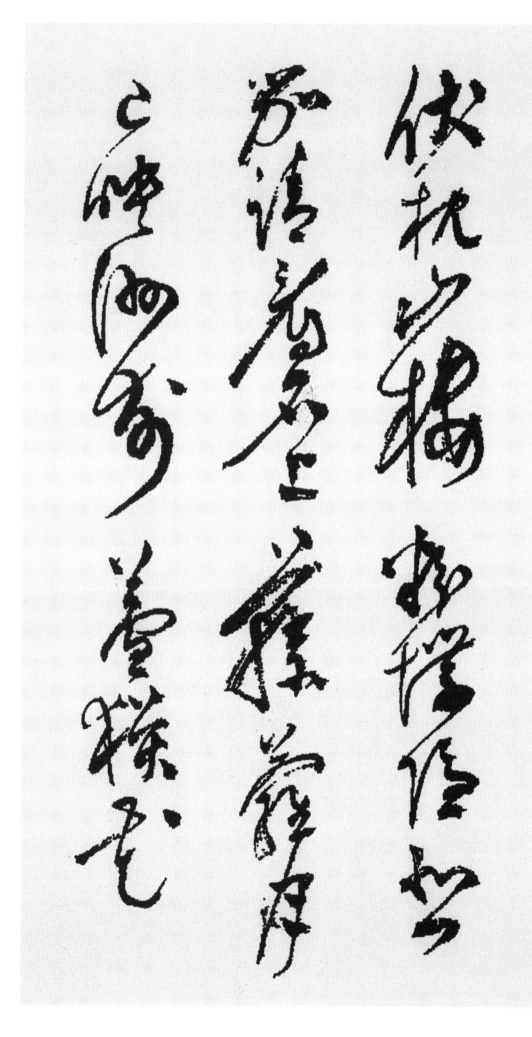

伏 엎드릴 복
枕 베개 침
山 뫼 산
樓 다락 루
粉 가루분 분
堞 성가퀴 첩
隱 숨길 은
悲 슬플 비
笳 호드기 가
請 청할 청
看 볼 간
石 돌 석
上 윗 상
藤 등나무 등
蘿 담쟁이덩굴 라
月 달 월
已 이미 이
映 비칠 영
洲 물가 주
前 앞 전
蘆 갈대 로
荻 물억새 적
花 꽃 화

(其三)

千 일천 천
家 집 가
山 뫼 산
郭 성곽 곽
淨 맑을 정
※원문은 靜(정)임.
朝 아침 조
暉 빛날 휘
日 날 일
日 날 일
江 강 강
樓 다락 루
坐 앉을 좌
翠 푸를 취
微 희미할 미
信 믿을 신
宿 잘 숙
漁 고기잡을 어
人 사람 인
還 돌아올 환
汎 뜰 범
汎 뜰 범
清 맑을 청
秋 가을 추
燕 제비 연
子 아들 자
故 옛 고

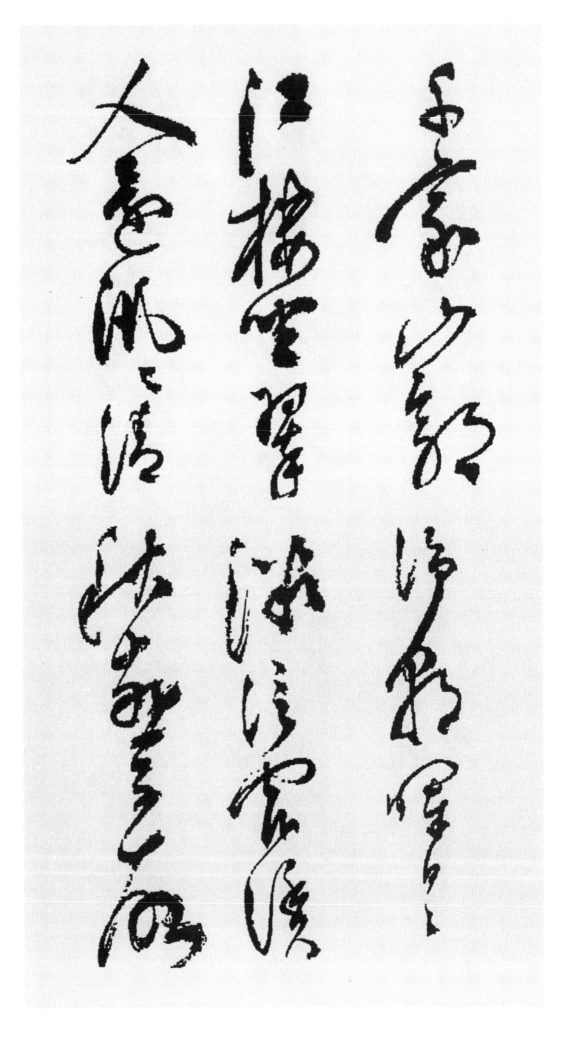

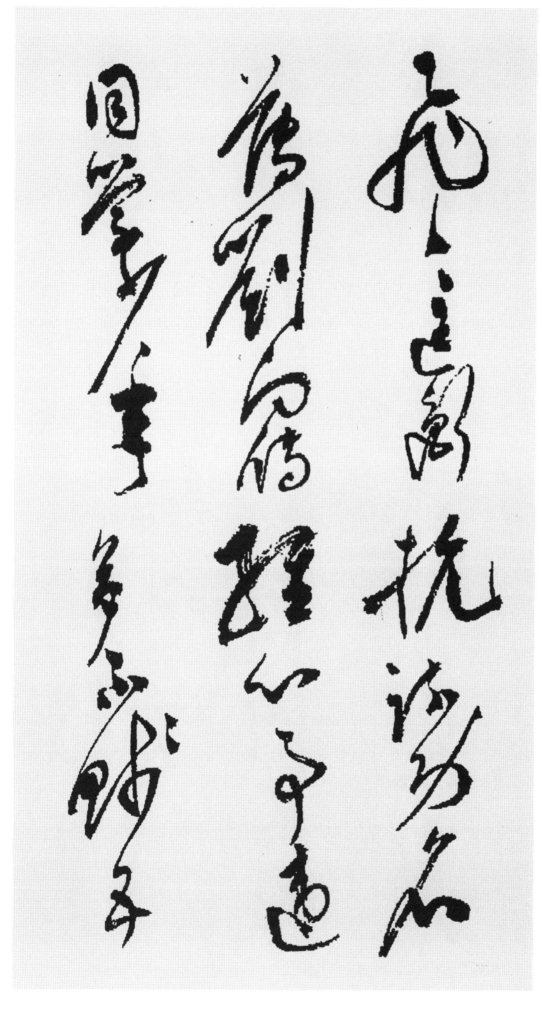

飛 날비
飛 날비
匡 바룰 광
衡 저울 형
抗 대항할 항
疏 성글 소
功 공명 공
名 이름 명
薄 엷을 박
劉 성 류
向 향할 향
傳 전할 전
經 글 경
心 마음 심
事 일 사
違 어길 위
同 함께 동
學 배울 학
少 젊을 소
年 해 년
多 많을 다
不 아니 불
賤 천할 천
五 다섯 오

陵 능릉
衣 옷의
馬 말마
自 스스로 자
輕 가벼울 경
肥 살찔 비

(其四)
聞 들을 문
道 길 도
長 길 장
安 편안할 안
似 같을 사
奕 바둑 혁
棋 바둑 기
百 일백 백
年 해 년
世 세상 세
事 일 사
不 아니 불
勝 이길 승
悲 슬플 비
五 다섯 오
侯 제후 후
第 집 제

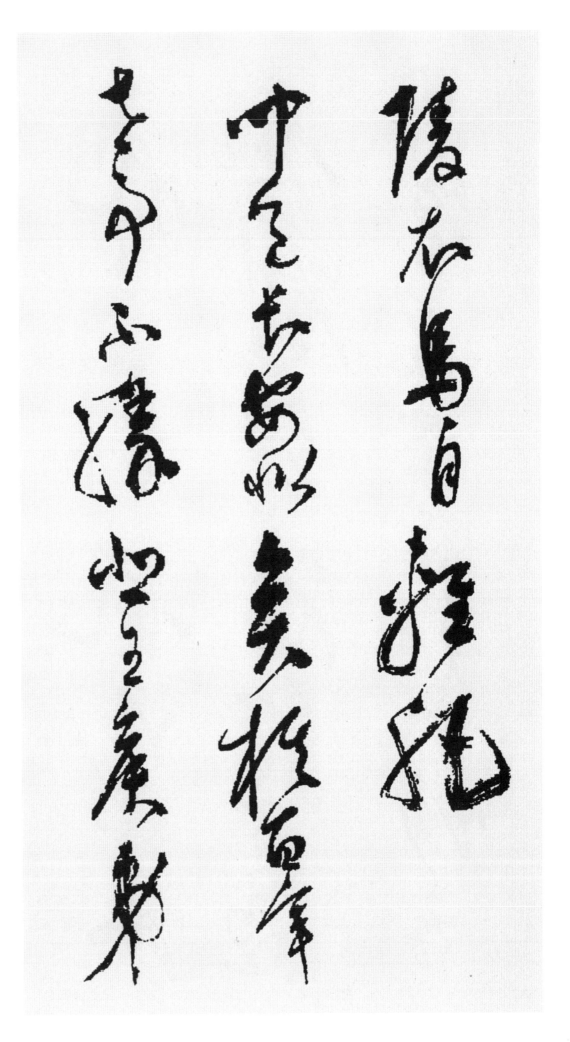

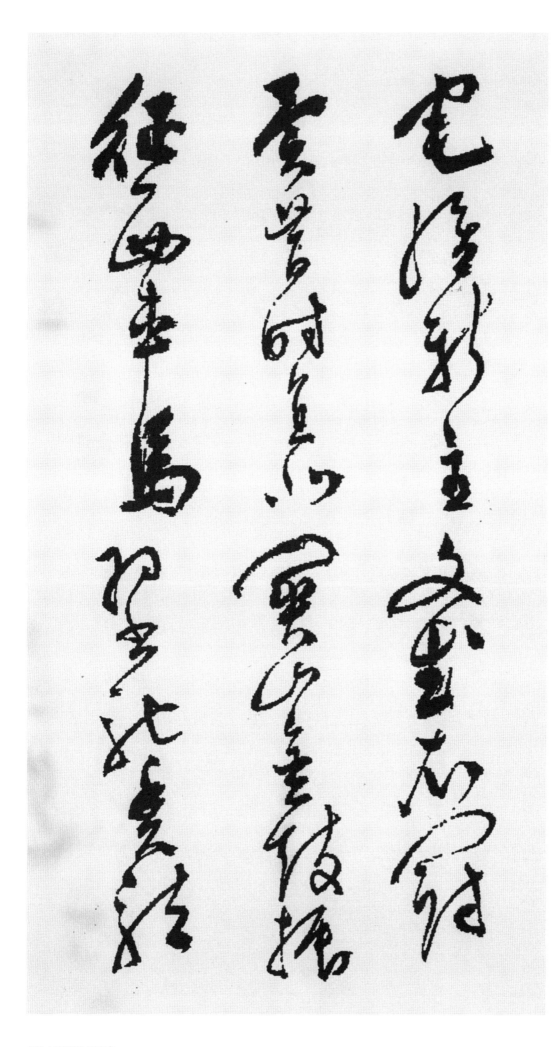

宅 집 택
維 오직 유
※다른 원문 皆(개)
新 새 신
主 주인 주
文 글월 문
武 호반 무
衣 옷 의
冠 관대 관
異 다를 이
昔 옛 석
時 때 시
直 곧을 직
北 북녘 북
關 관문 관
山 뫼 산
金 쇠 금
鼓 북 고
振 떨칠 진
征 칠 정
西 서녘 서
車 수레 거
馬 말 마
羽 깃 우
書 글 서
馳 달릴 치
魚 고기 어
龍 용 룡

寂 고요 적
寞 고요할 막
秋 가을 추
江 강 강
冷 찰 랭
故 옛 고
國 나라 국
平 고를 평
居 거할 거
有 있을 유
所 바 소
思 생각할 사

(其五)

蓬 쑥 봉
萊 쑥 래
宮 궁궐 궁
闕 대궐 궐
對 대할 대
南 남녘 남
山 뫼 산

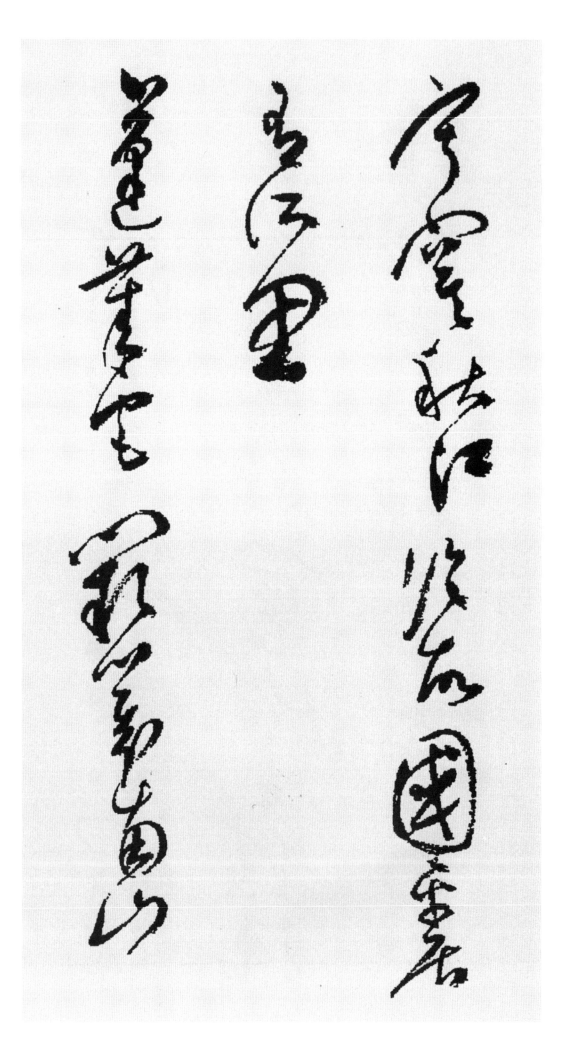

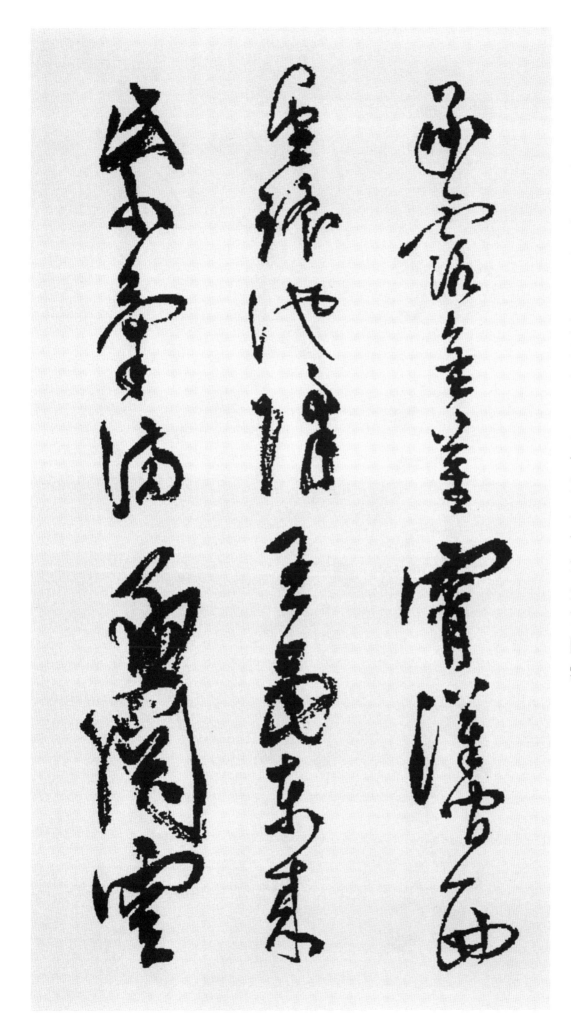

承 이을 승
露 이슬 로
金 쇠 금
莖 줄기 경
霄 하늘 소
漢 은하 한
間 사이 간
西 서녘 서
望 바랄 망
瑤 아름다운옥 요
池 못 지
降 내릴 강
王 임금 왕
母 어미 모
東 동녘 동
來 올 래
紫 자주 자
氣 기운 기
滿 찰 만
函 편지 함
關 관문 관
雲 구름 운

移 옮길 이
雉 꿩 치
尾 꼬리 미
開 열 개
宮 궁궐 궁
扇 부채 선
日 해 일
繞 두를 요
龍 용 룡
鱗 비늘 린
識 알 식
聖 성인 성
顏 얼굴 안
一 한 일
臥 누울 와
滄 푸를 창
江 강 강
驚 놀랄 경
歲 해 세
晚 늦을 만
幾 몇 기
回 돌 회
靑 푸를 청
瑣 옥가루 쇄
點 점 점

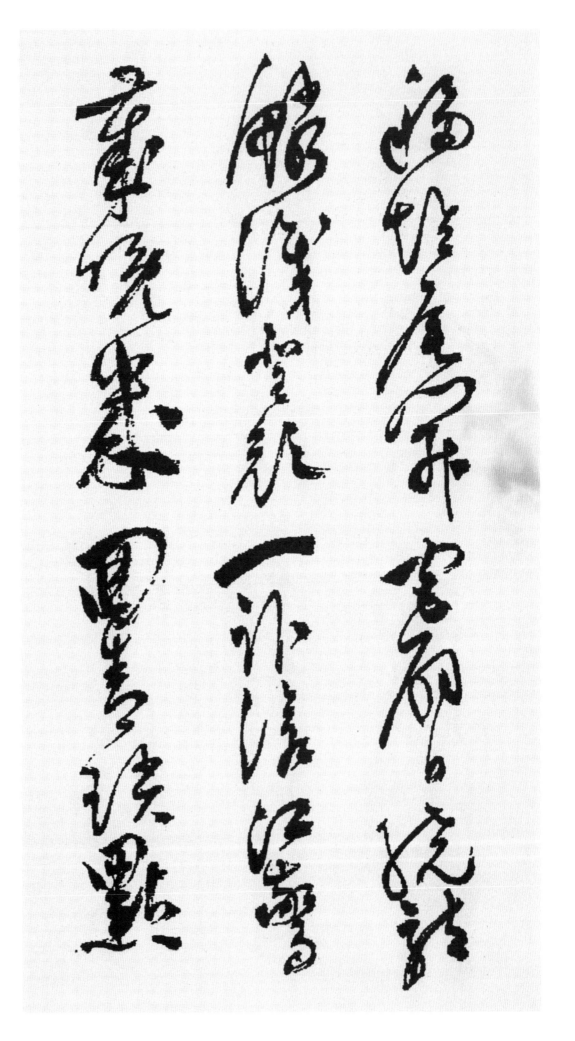

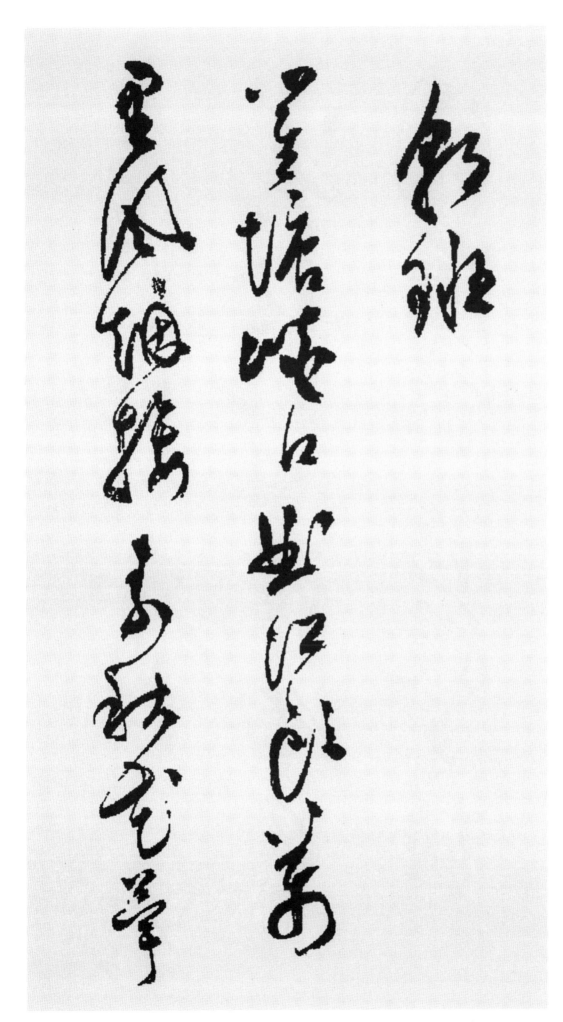

朝 조정 조
班 나눌 반

(其六)
瞿 놀랄 구
塘 못 당
峽 골짜기 협
口 입 구
曲 굽을 곡
江 강 강
頭 머리 두
萬 일만 만
里 거리 리
風 바람 풍
烟 연기 연
接 이을 접
素 흴 소
秋 가을 추
花 꽃 화
萼 꽃받침 악

夾 낄협
城 재성
通 통할통
御 모실어
氣 기운기
芙 연꽃부
蓉 연꽃용
小 작을소
苑 뜰원
入 들입
邊 가변
愁 근심수
珠 구슬주
簾 발렴
繡 비단수
柱 기둥주
圍 두를위
黃 누를황
鵠 고니곡
錦 비단금
纜 닻줄람
牙 상아이빨아
檣 돛대장

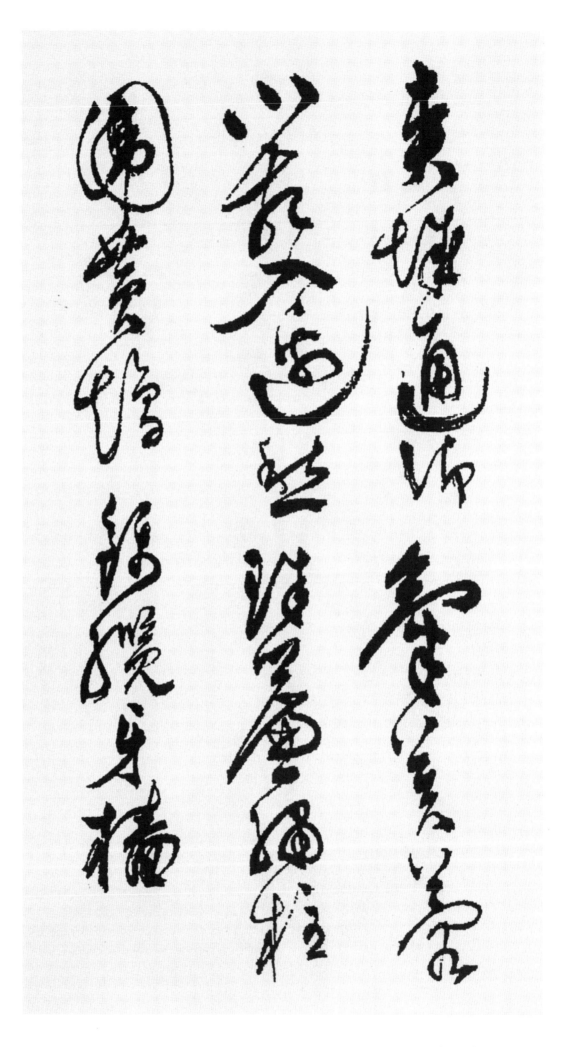

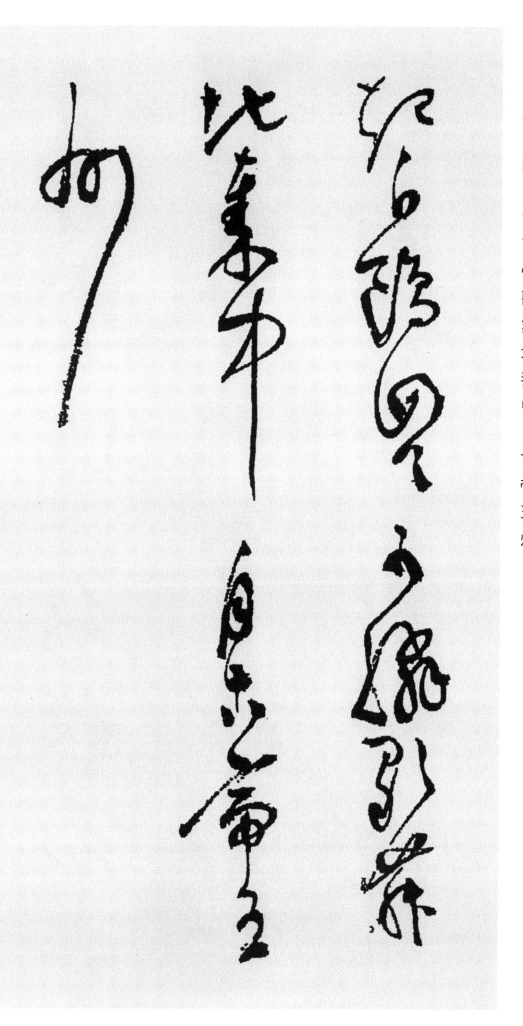

起 일어날 기
白 흰 백
鷗 갈매기 구
回 돌 회
首 머리 수
可 가할 가
憐 슬플 련
歌 노래 가
舞 춤출 무
地 땅 지
秦 진나라 진
中 가운데 중
自 스스로 자
古 옛 고
帝 임금 제
王 임금 왕
州 고을 주

(其七)

昆 만곤
明 밝을 명
池 못 지
水 물 수
漢 한나라 한
時 때 시
功 공 공
武 호반 무
帝 임금 제
旌 기 정
旗 기 기
在 있을 재
眼 눈 안
中 가운데 중
織 짤 직
女 계집 녀
機 베틀 기
絲 실 사
虛 빌 허
夜 밤 야
月 달 월
石 돌 석
鯨 고래 경
鱗 비늘 린

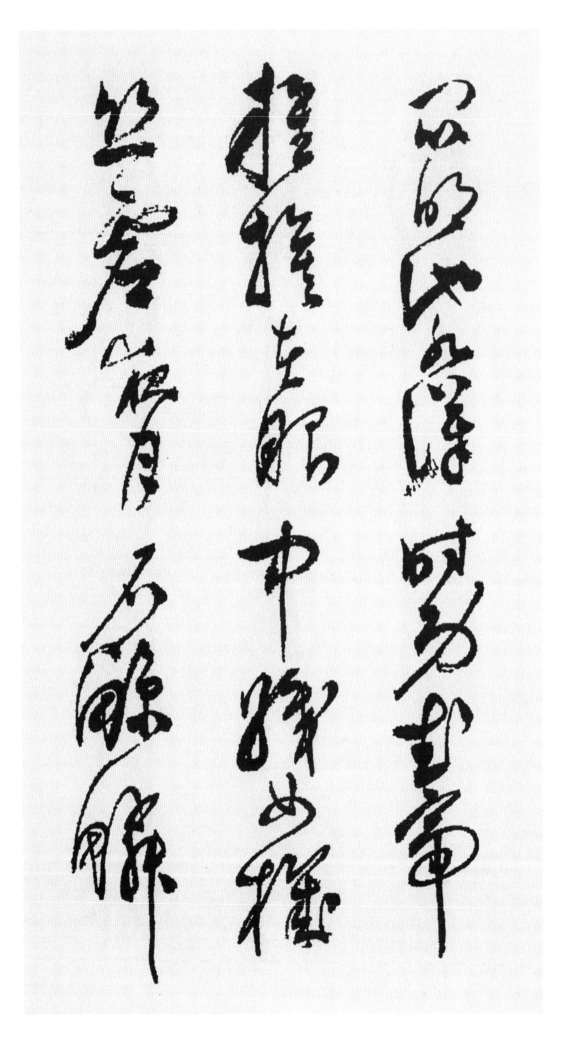

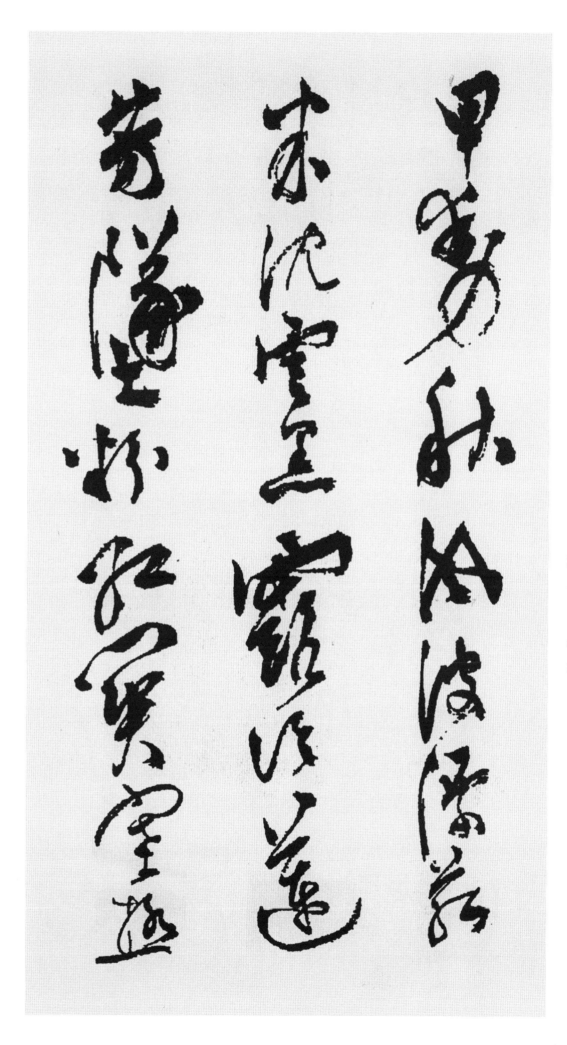

甲 껍질 갑
動 움직일 동
秋 가을 추
風 바람 풍
波 물결 파
漂 뜰 표
菰 고미 고
米 쌀 미
沈 잠길 침
雲 구름 운
黑 검을 흑
露 이슬 로
冷 찰 랭
蓮 연꽃 연
芳 아름다울 방
※원문 房(방)
墜 떨어질 추
粉 가루 분
紅 붉을 홍
關 관문 관
塞 변방 새
極 다할 극

天 하늘 천
惟 오직 유
鳥 새 조
道 길 도
江 강 강
湖 호수 호
滿 찰 만
地 땅 지
一 한 일
漁 고기잡을 어
翁 늙은이 옹

(其八)
昆 맏 곤
吾 나 오
御 모실 어
宿 잘 숙
自 스스로 자
逶 굽어돌 위
迤 굽어돌 이

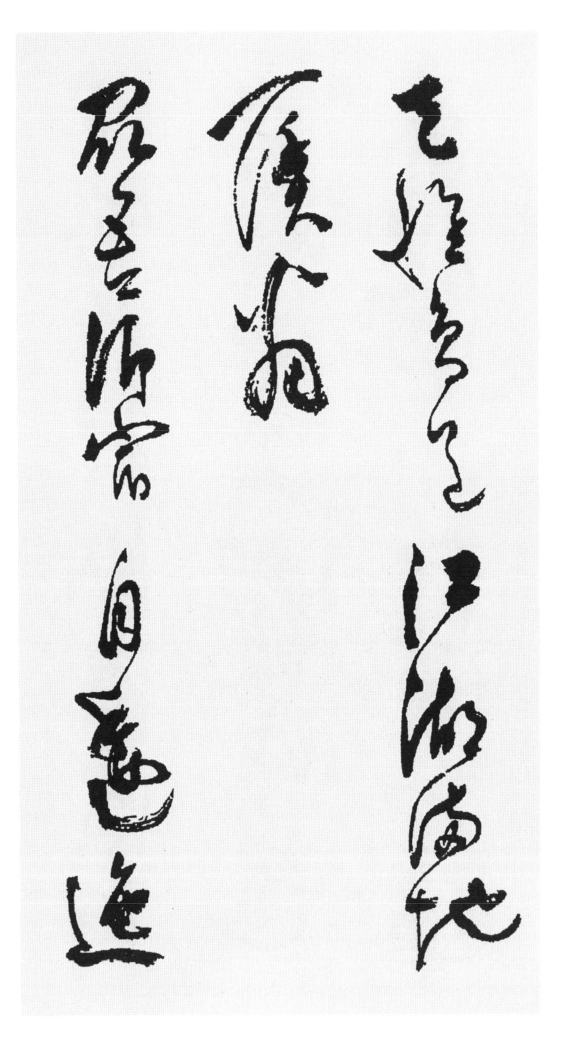

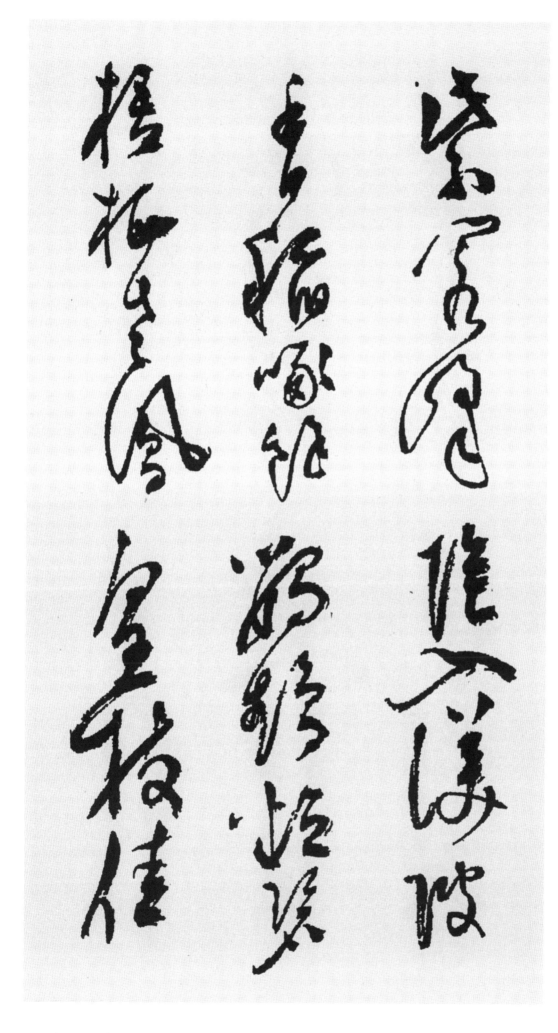

紫 자주 자
閣 누각 각
峰 봉우리 봉
陰 그늘 음
入 들 입
渼 물결 미
陂 언덕 피
香 향기 향
稻 벼 도
啄 쪼을 탁
餘 남을 여
鸚 앵무 앵
鵡 앵무 무
粒 낱알 립
碧 푸를 벽
梧 오동 오
栖 쉴 서
老 늙을 로
鳳 봉황 봉
凰 봉황 황
枝 가지 지
佳 아름다울 가

人 사람 인
拾 주울 습
翠 푸를 취
春 봄 춘
相 서로 상
問 물을 문
仙 신선 선
侶 짝 려
同 함께 동
舟 배 주
晚 늦을 만
更 다시 갱
移 옮길 이
采 채색 채
※綵와도 통함.
筆 붓 필
昔 옛 석
曾 일찍 증
干 범할 간
氣 기운 기
象 형상 상

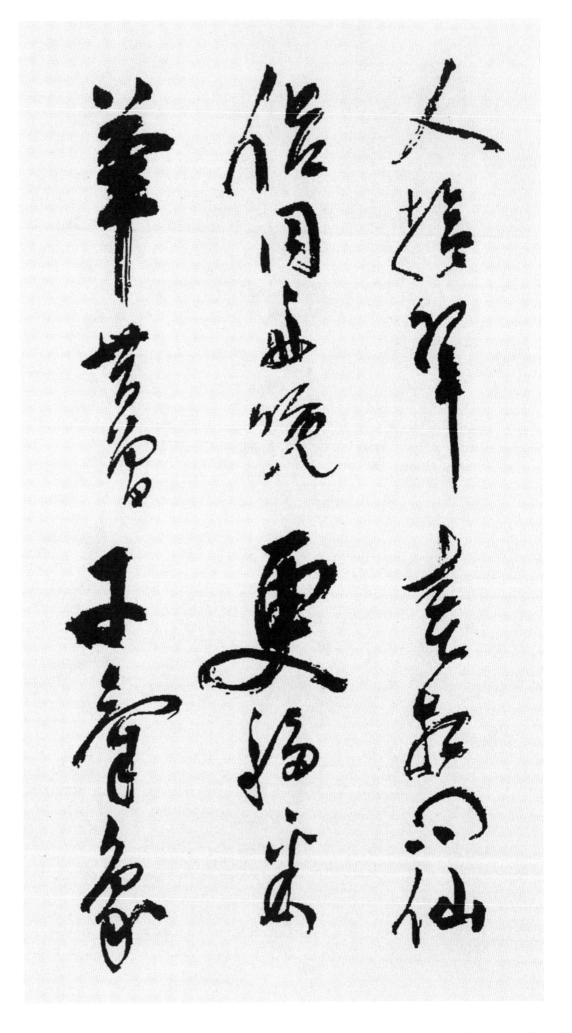

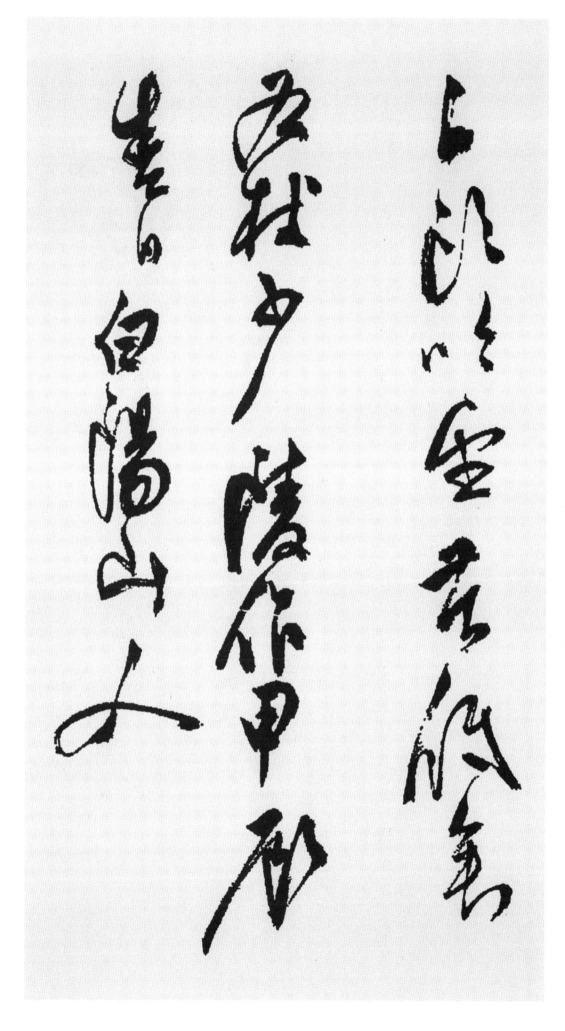

白 흰백
頭 머리 두
吟 읊을 음
望 바랄 망
苦 쓸 고
低 낮을 저
垂 드리울 수

右 오른 우
杜 막을 두
少 적을 소
陵 능 릉
作 지을 작
甲 첫째천간 갑
辰 다섯째지지 진
春 봄 춘
日 날 일
白 흰백
陽 볕 양
山 뫼 산
人 사람 인

道 길 도
復 회복할 복
書 글 서

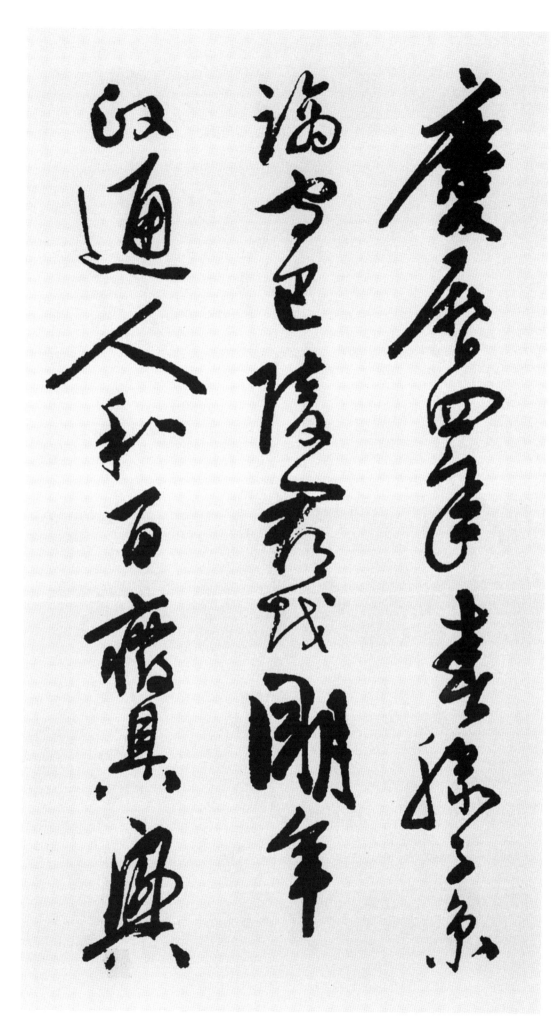

6. 范仲淹
《岳陽樓記》

慶 경사 경
曆 책력 력
四 넉 사
年 해 년
春 봄 춘
滕 물숫아오를 등
子 아들 자
京 서울 경
謫 귀양갈 적
守 지킬 수
巴 땅이름 파
陵 능 릉
郡 고을 군
越 넘을 월
明 밝을 명
年 해 년
政 정사 정
通 지날 통
人 사람 인
和 화목할 화
百 일백 백
癈 폐할 폐
具 갖출 구
※俱(구)와도 통함
興 흥할 흥

乃 이에 내
重 거듭 중
脩 고칠 수
※修(수)와도 통함.

岳 큰산 악
陽 볕 양
樓 다락 루
增 더할 증
其 그 기
其 그 기
※중복하여 1자 더씀.

舊 옛 구
制 지을 제
刻 새길 각
唐 당나라 당
賢 어질 현
今 이제 금
人 사람 인
詩 글 시
賦 글지을 부
于 어조사 우
其 그 기
上 윗 상
屬 부탁할 촉
余 나 여
作 지을 작
文 글월 문
以 써 이

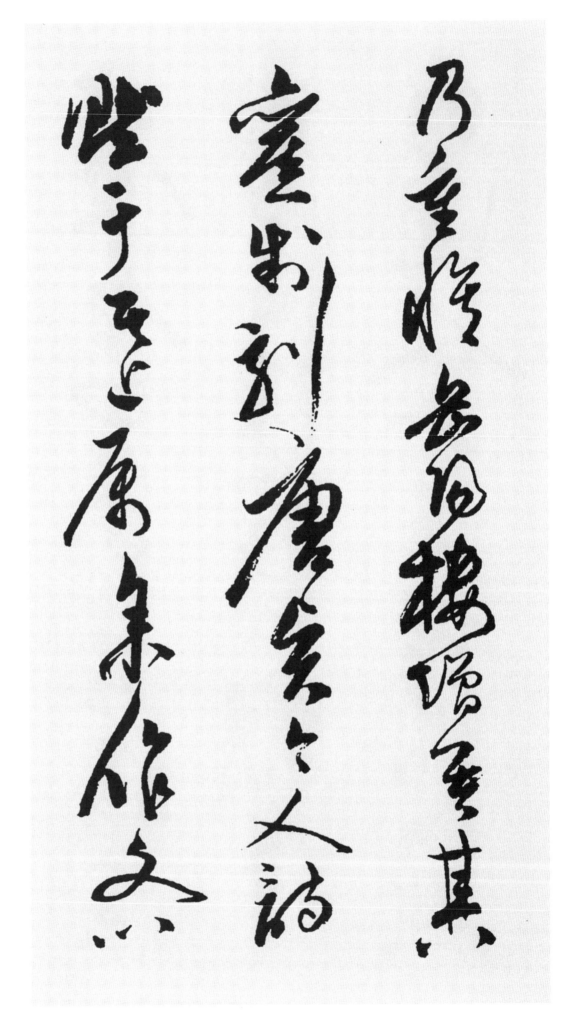

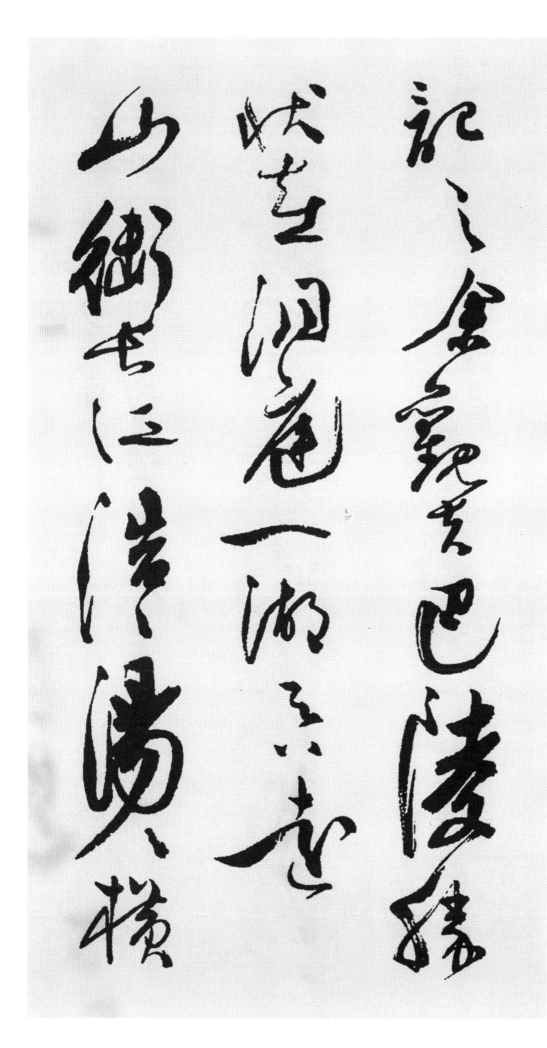

記 기록할 기
之 갈 지
余 나 여
觀 볼 관
夫 대개 부
巴 땅이름 파
陵 능 릉
勝 뛰어날 승
狀 형상 상
在 있을 재
洞 고을 동
庭 뜰 정
一 한 일
湖 호수 호
吞 삼킬 탄
※원문 銜(함)
遠 멀 원
山 뫼 산
銜 재갈 함
※원문 吞(탄)
長 길 장
江 강 강
浩 넓을 호
浩 넓을 호
湯 끓일 탕
湯 끓일 탕
橫 지날 횡

無 없을 무
際 가 제
涯 물가 애
朝 아침 조
暉 빛날 휘
夕 저녁 석
陰 그늘 음
氣 기운 기
象 형상 상
萬 일만 만
千 일천 천
此 이 차
則 곧 즉
岳 큰산 악
陽 볕 양
樓 다락 루
之 갈 지
大 큰 대
觀 볼 관
也 어조사 야
前 앞 전
人 사람 인
之 갈 지
述 지을 술

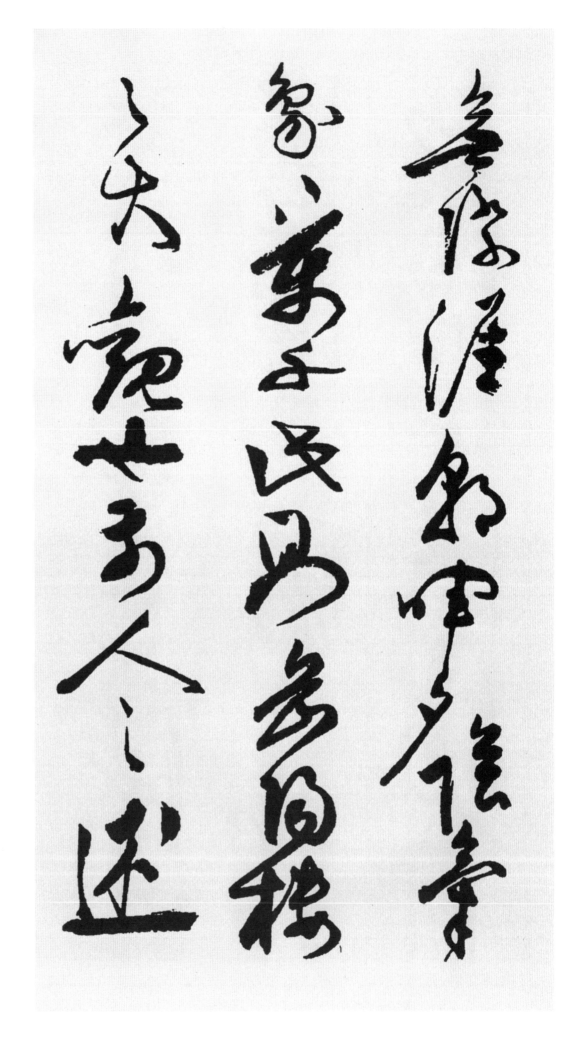

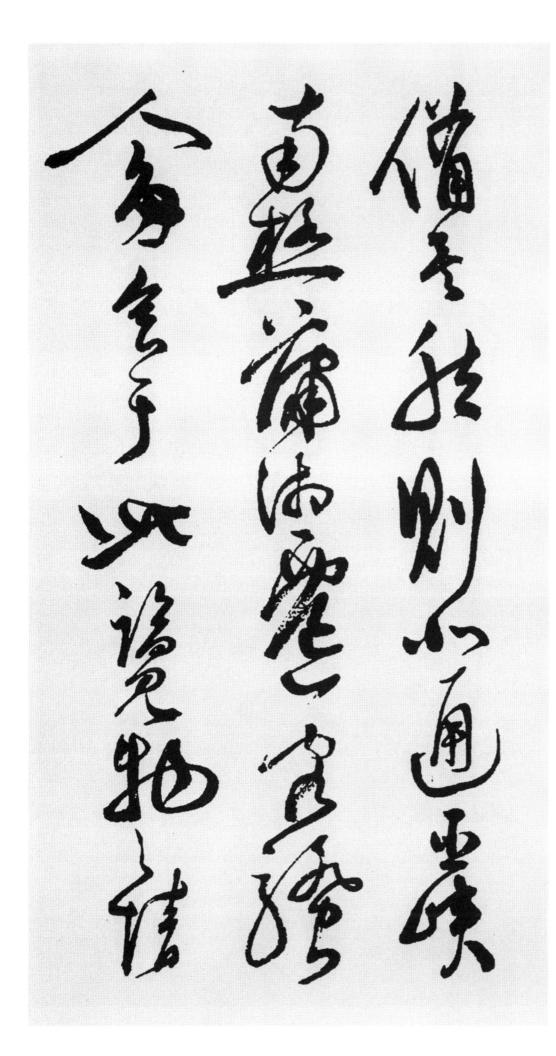

備 갖출 비
矣 어조사 의
然 그럴 연
則 곧 즉
北 북녘 북
通 통할 통
巫 무당 무
峽 골짜기 협
南 남녘 남
極 다할 극
瀟 소강 소
湘 상강 상
遷 옮길 천
客 손 객
騷 풍류 소
人 사람 인
多 많을 다
會 모일 회
于 어조사 우
此 이 차
覽 볼 람
物 사물 물
之 갈 지
情 뜻 정

得 얻을 득
無 없을 무
異 다를 이
乎 어조사 호
若 같을 약
夫 대개 부
霪 장마 음
雨 비 우
霏 날릴 비
霏 날릴 비
連 이을 연
月 달 월
不 아니 불
開 열 개
陰 그늘 음
風 바람 풍
怒 성낼 노
號 부를 호
濁 흐릴 탁
浪 물결 랑
排 칠 배
空 하늘 공
日 해 일

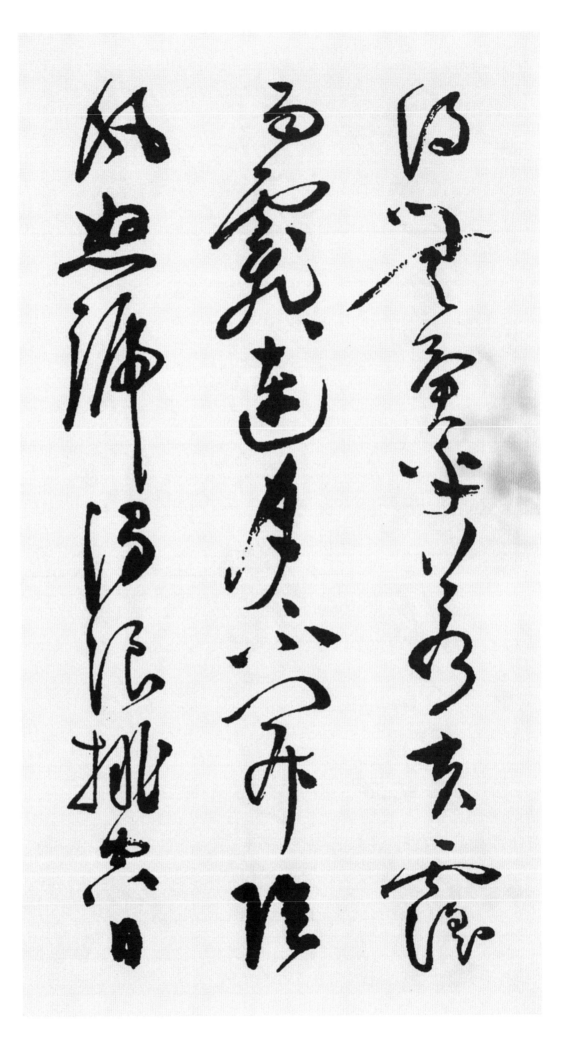

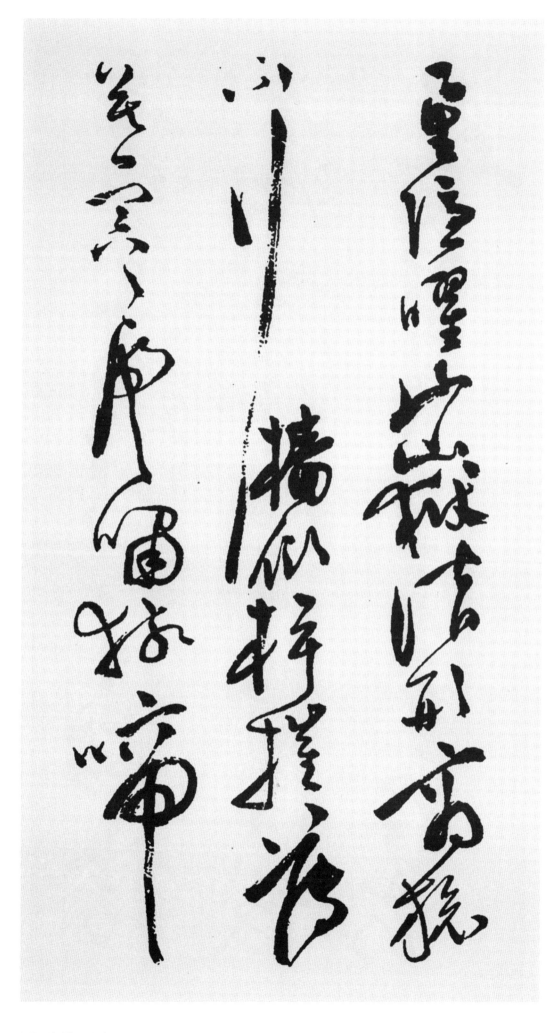

星 별 성
隱 숨길 은
曜 빛날 요
山 뫼 산
嶽 큰산 악
潛 잠길 잠
形 모양 형
商 장사 상
旅 나그네 려
不 아니 불
行 갈 행
檣 돛배 장
傾 기울 경
楫 노 즙
摧 꺾을 최
薄 엷을 박
暮 저물 모
冥 어두울 명
冥 어두울 명
虎 범 호
嘯 부를 소
猿 원숭이 원
啼 울 제

登 오를 등
斯 이 사
樓 다락 루
也 어조사 야
則 곧 즉
有 있을 유
去 갈 거
國 나라 국
懷 품을 회
鄉 시골 향
憂 근심 우
讒 모함할 참
畏 두려울 외
譏 헐뜯을 기
滿 찰 만
目 눈 목
蕭 쓸쓸할 소
然 그럴 연
感 느낄 감
極 다할 극
而 말이을 이
悲 슬플 비
者 놈 자
矣 어조사 의
至 이를 지
若 만약 약
春 봄 춘
和 화창할 화
景 볕 경
明 밝을 명

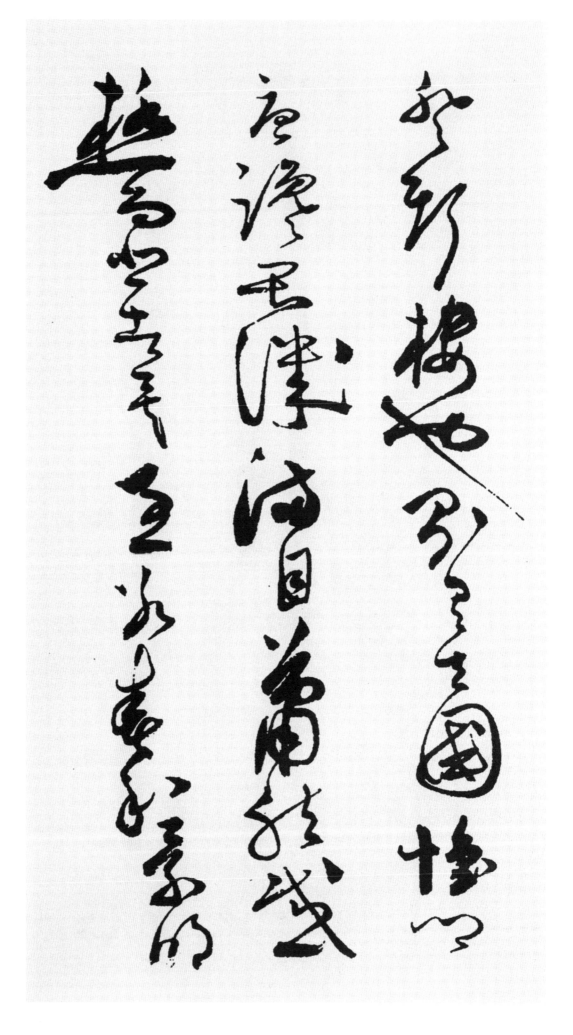

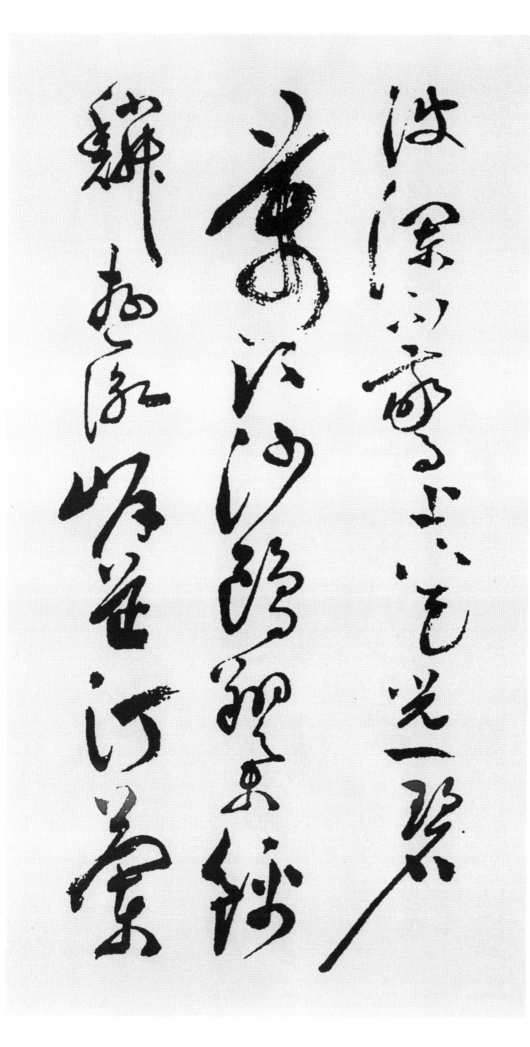

波 물결 파
瀾 물결 란
不 아니 불
驚 놀랄 경
上 윗 상
下 아래 하
天 하늘 천
光 빛 광
一 한 일
碧 푸를 벽
萬 일만 만
頃 백이랑 경
沙 모래 사
鷗 갈매기 구
翔 오를 상
集 모일 집
錦 비단 금
鱗 비늘 린
遊 놀 유
泳 물놀이할 영
岸 언덕 안
芷 구리때 지
汀 물가 정
蘭 난초 란

郁 울창할 욱
郁 울창할 욱
菁 우거질 청
菁 우거질 청
而 말이을 이
或 혹시 혹
長 길 장
煙 연기 연
一 한 일
空 빌 공
皓 밝을 호
月 달 월
千 일천 천
里 거리 리
浮 뜰 부
光 빛 광
※원문의 1자를 누락함.
躍 뛸 약
金 쇠 금
靜 고요할 정
影 그림자 영
沈 가라앉을 침
壁 벽 벽
※원문은 璧(벽)임.
漁 고기잡을 어
歌 노래 가
互 서로 호
答 답할 답
此 이 차

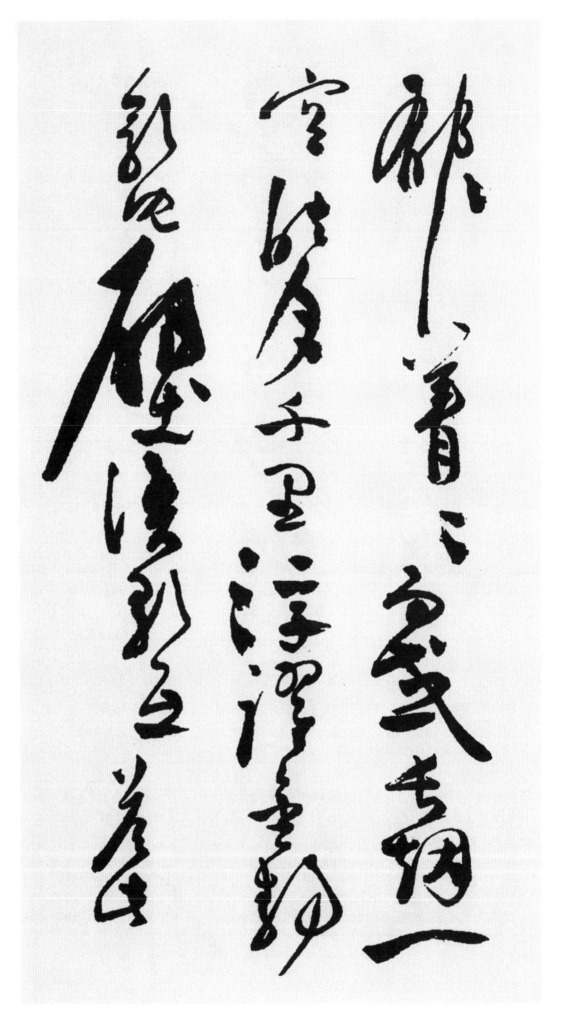

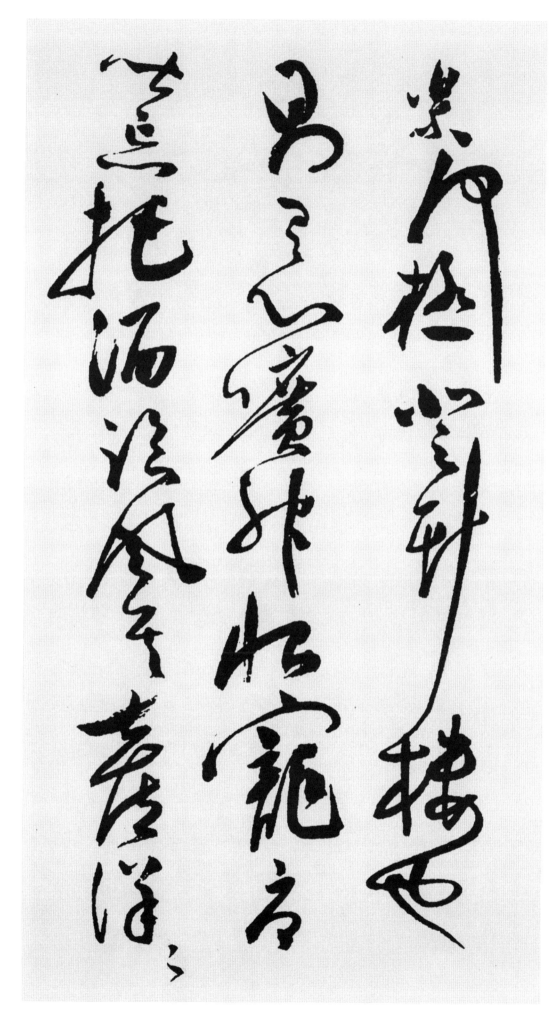

樂 즐거울 락
何 어느 하
極 다할 극
登 오를 등
斯 이 사
樓 다락 루
也 어조사 야
則 곧 즉
有 있을 유
心 마음 심
曠 넓을 광
神 정신 신
怡 편안할 이
寵 사랑 총
辱 욕될 욕
皆 다 개
忘 잊을 망
把 잡을 파
酒 술 주
臨 임할 임
風 바람 풍
其 그 기
喜 기쁠 희
洋 넓을 양
洋 넓을 양

者 놈 자
矣 어조사 의
嗟 슬플 차
夫 대개 부
余 나 여
嘗 일찌기 상
求 구할 구
古 옛 고
仁 어질 인
人 사람 인
之 갈 지
心 마음 심
或 혹시 혹
異 다를 이
二 두 이
者 놈 자
之 갈 지
爲 하 위
何 어찌 하
哉 어조사 재
不 아닐 불
以 써 이
物 물건 물
喜 기쁠 희
不 아니 불
以 써 이
己 몸 기
悲 슬플 비

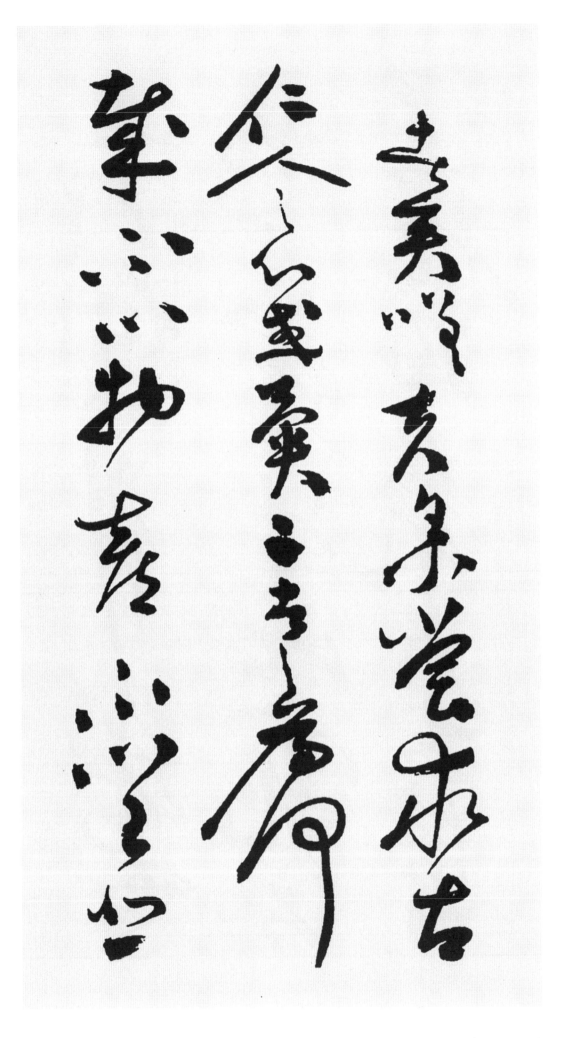

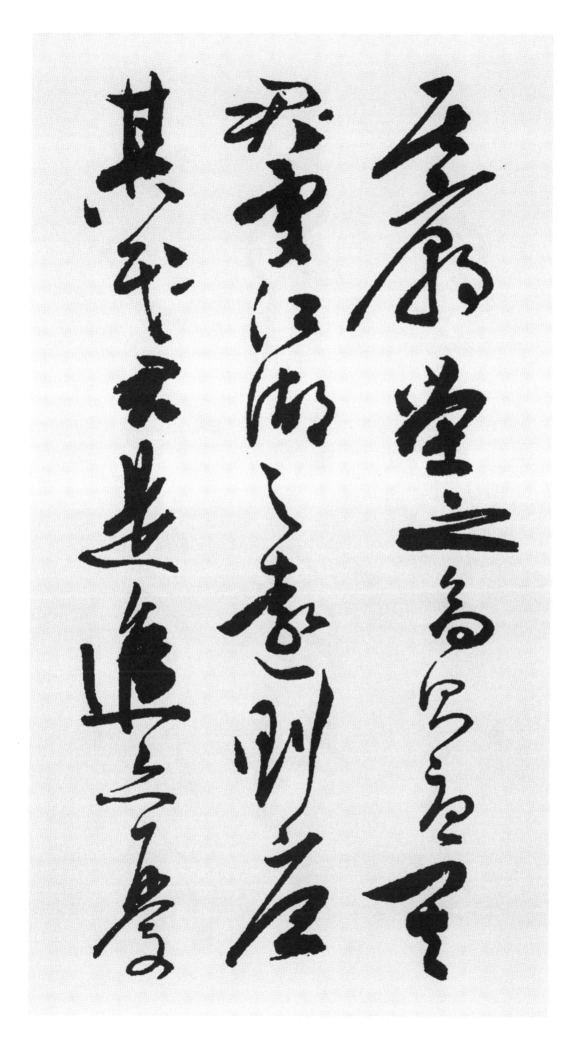

居 살 거
廟 사당 묘
堂 집 당
之 갈 지
高 높을 고
則 곧 즉
憂 근심 우
其 그 기
君 임금 군
※원문 民(민)
處 곳 처
江 강 강
湖 호수 호
之 갈 지
遠 멀 원
則 곧 즉
憂 근심 우
其 그 기
民 백성 민
※오기 표시함.
君 임금 군
是 이 시
進 나아갈 진
亦 또 역
憂 근심 우

退 물러날 퇴
亦 또 역
憂 근심 우
然 그럴 연
則 곧 즉
何 어느 하
時 때 시
而 말이을 이
樂 즐거울 락
耶 어조사 야
其 그 기
必 반드시 필
曰 가로 왈
先 먼저 선
天 하늘 천
下 아래 하
之 갈 지
憂 근심 우
而 말이을 이
憂 근심 우
後 뒤 후
天 하늘 천
下 아래 하
之 갈 지
樂 즐거울 락
而 말이을 이
樂 즐거울 락
※상기 2자 누락됨.

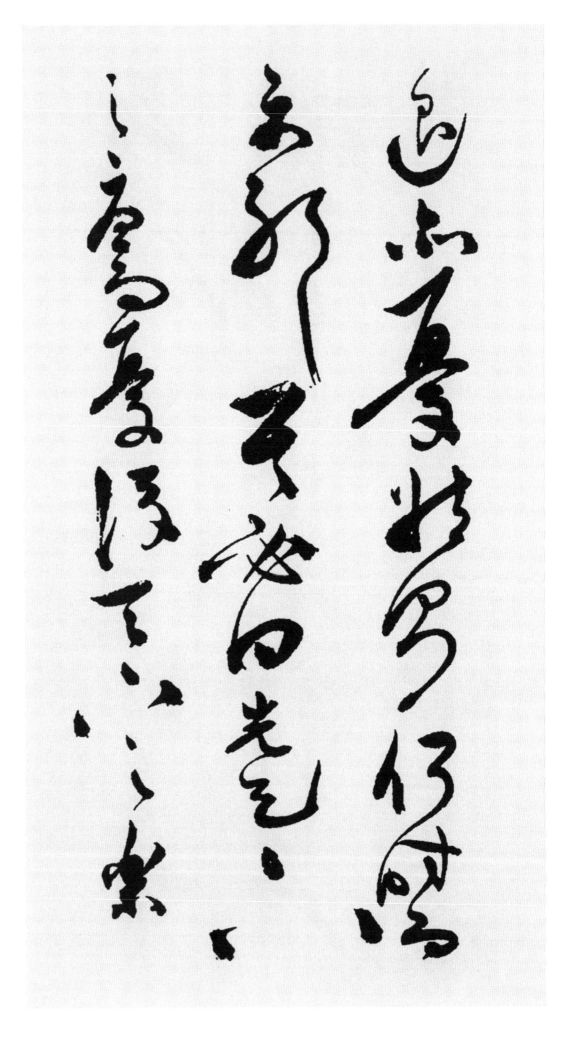

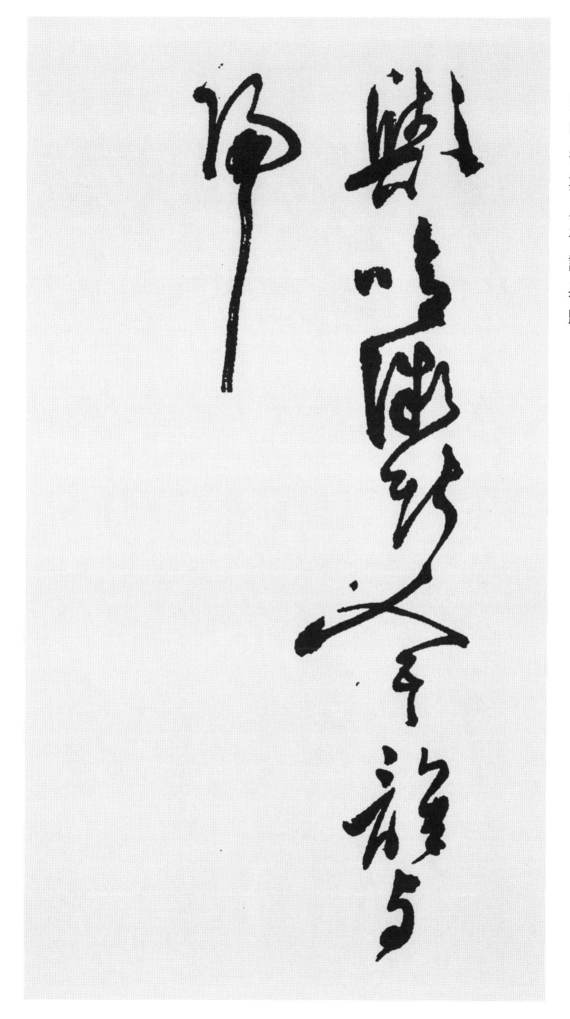

歟 어조사 여
噫 탄식할 희
微 드물 미
斯 이 사
人 사람 인
吾 나 오
誰 누구 수
與 더불 여
歸 돌아갈 **귀**

辛丑秋孟,
客過浩歌亭,
要余作岳陽樓圖,
并書文范文正之作.
范吳產也,
書生不然忘世聲者.
儻亦有仰止之意云.
道復記事.

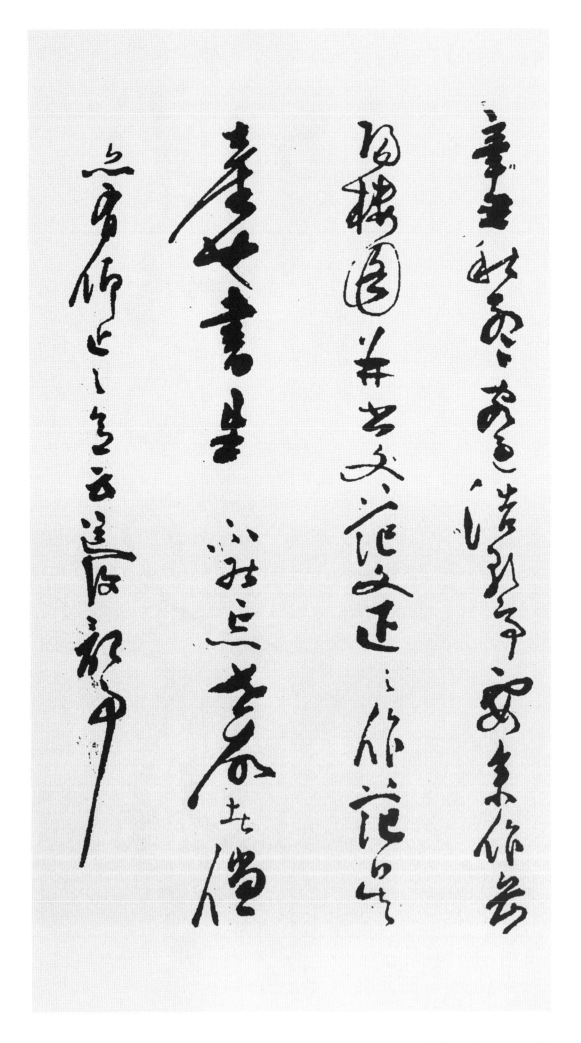

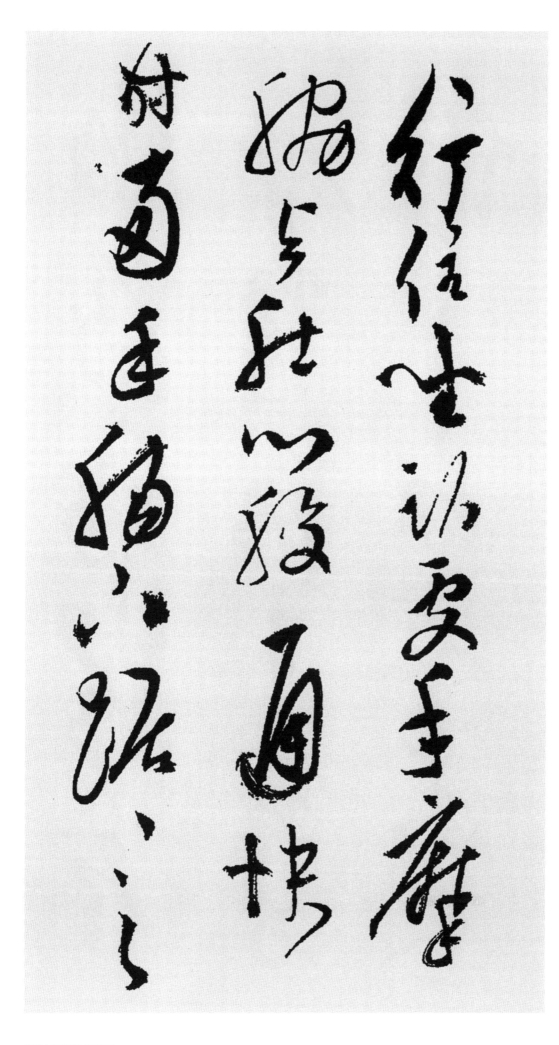

行 갈 행
住 살 주
坐 많을 좌
臥 누울 와
處 곳 처
手 손 수
摩 문지를 마
脇 갈비 협
與 더불 여
肚 배 두
心 마음 심
腹 배 복
通 통할 통
快 시원할 쾌
時 때 시
兩 둘 량
手 손 수
腸 창자 장
下 아래 하
踞 걸터앉을 거
踞 걸터앉을 거
之 갈 지

徹 통할 철
膀 오줌통 방
腰 허리 요
背 등 배
拳 주먹 권
摩 문지를 마
腎 콩팥 신
部 거느릴 부
才 겨우 재
覺 깨달을 각
力 힘 력
倦 고달플 권
來 올 래
卽 곧 즉
使 하여금 사
家 집 가
人 사람 인

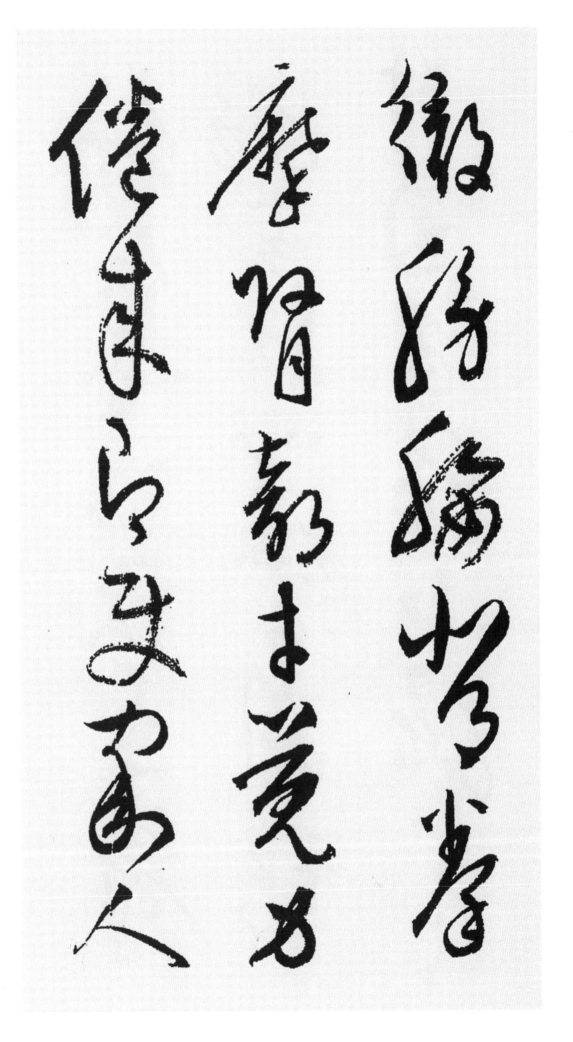

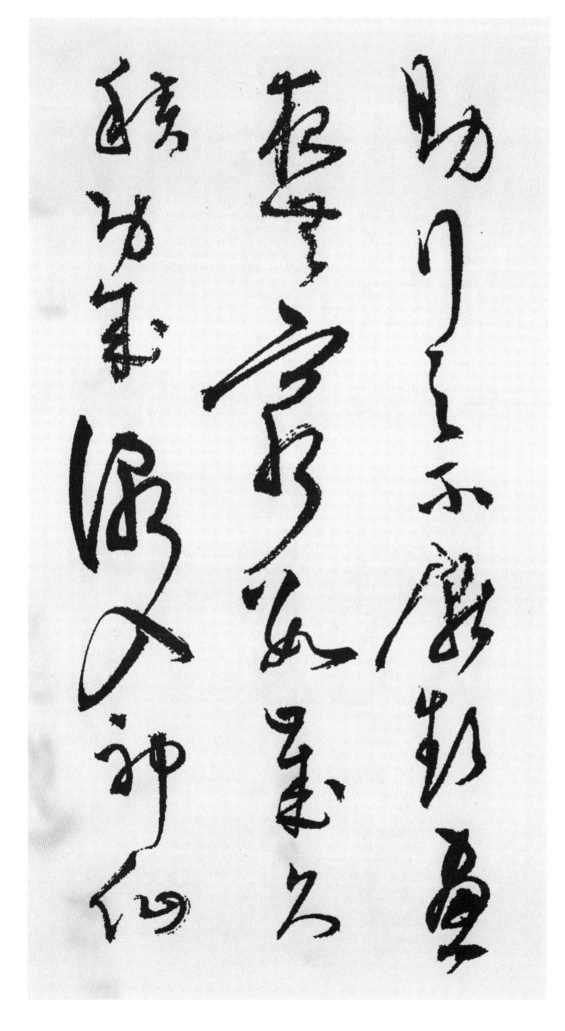

助 도울 조
行 갈 행
之 갈 지
不 아니 불
厭 싫을 염
頻 자주 빈
晝 낮 주
夜 밤 야
無 없을 무
窮 다할 궁
數 몇 수
歲 해 세
久 오랠 구
積 쌓을 적
功 공 공
成 이룰 성
漸 점점 점
入 들 입
神 귀신 신
仙 신선 선

路 길 로

凝 엉길 응
式 법 식
書 글 서

嘉 아름다울 가
靖 편안할 정
二 두 이
十 열 십
二 두 이
年 해 년
歲 해 세
在 있을 재
癸 열째천간 계
卯 네째지지 묘
七 일곱 칠
月 달 월
望 바랄 망
後 뒤 후
爲 하 위
久 오랠 구
峰 산봉우리 봉
先 먼저 선
生 날 생
錄 기록할 록
于 어조사 우
松 소나무 송
陵 능 릉
之 갈 지
垂 드리울 수
釭 등잔 강
亭 정자 정

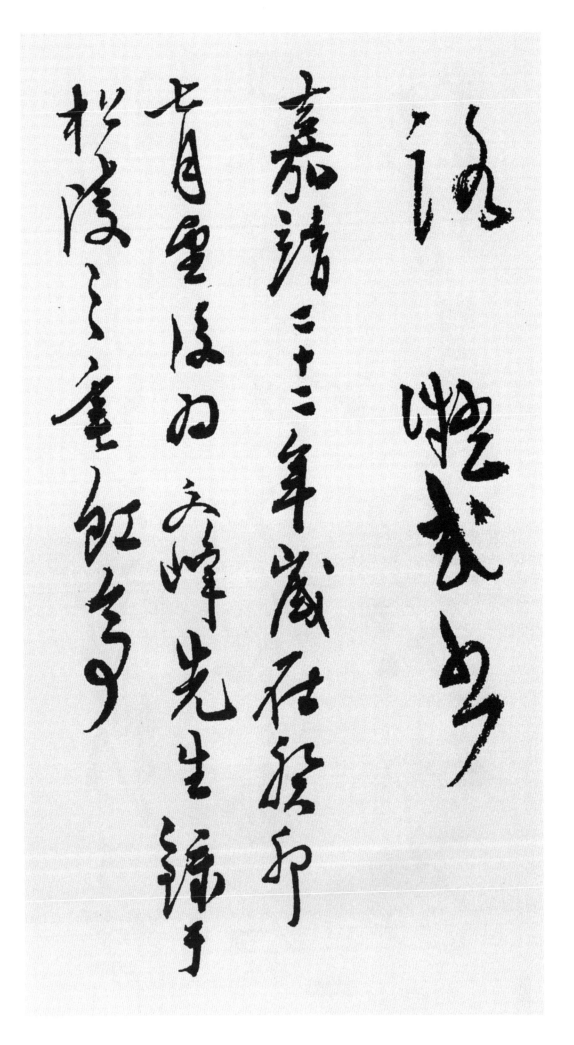

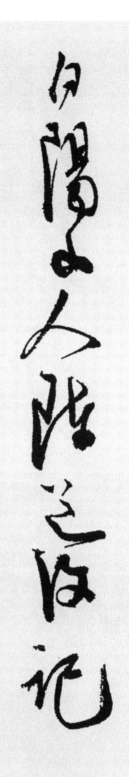

白 흰 백
陽 볕 양
山 뫼 산
人 사람 인
陳 베풀 진
道 길 도
復 회복할 복
記 기록할 기

8. 陳道復詩 《春日田舍 有懷石湖之 勝》

望 바랄 망
湖 호수 호
亭 정자 정
上 윗 상
好 좋을 호
春 봄 춘
光 빛 광
儘 다할 진
許 몇 허
遊 놀 유
人 사람 인
醉 취할 취
夕 저녁 석
陽 볕 양
亦 또 역
欲 하고자할 욕
扁 조각 편
舟 배 주
垂 드리울 수
釣 낚시 조
去 갈 거
竹 대나무 죽
林 수풀 림

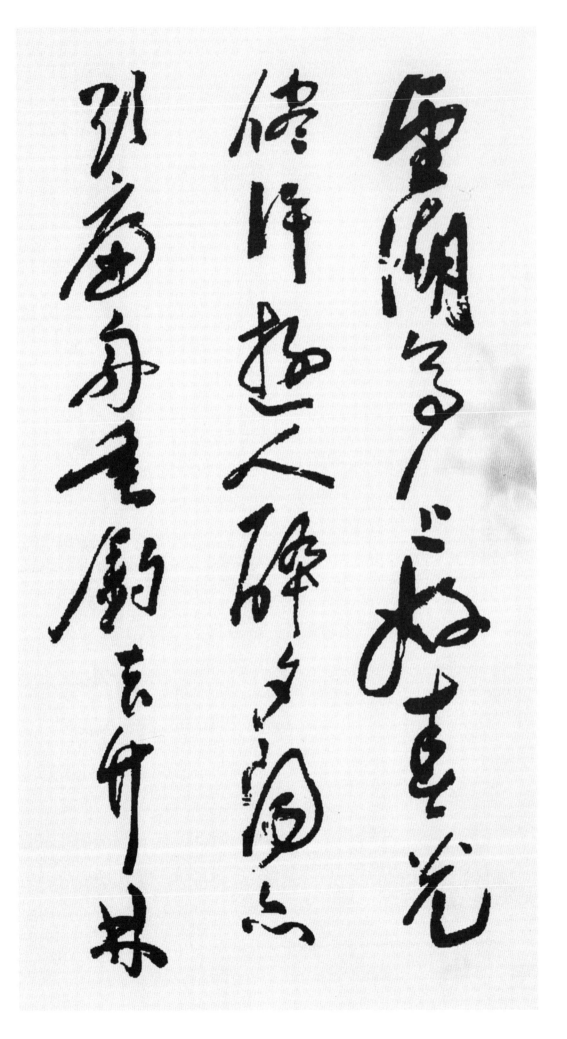

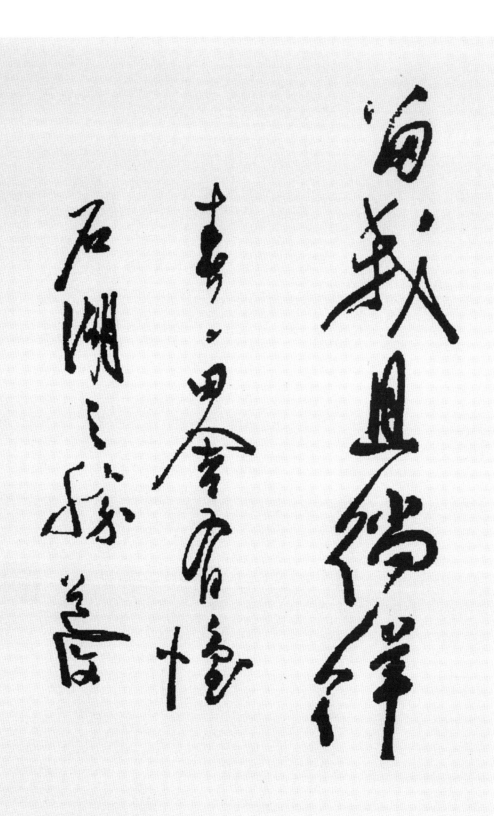

留 머무를 류
我 나 아
且 또 차
徜 어거정거릴 상
徉 어거정거릴 양

春 봄 춘
日 날 일
田 밭 전
舍 집 사
有 있을 유
懷 품을 회
石 돌 석
湖 호수 호
之 갈 지
勝 이길 승

道 길 도
復 회복할 복

解　説

1. 陳道復《自書詩卷》

※이 권의 또 다른 이름은《白陽山詩》이다.

p.10~11

(胥江雨夜)

何處問通津	어디서 나루터 가는 길 물어볼까
行遊及暮春	떠돌아 다니다 늦은 봄 되었네
相依不具姓	서로 의지해도 같은 성씨는 될 수 없지만
同止卽爲隣	함께 머무르다보니 이웃이 되었네
細雨靑燈夕	가는 비 내리는 푸른 등불 속의 저녁인데
無心白髮人	마음 비운 백발의 노인이라
明朝還汎汎	내일 아침이면 또 다시 떠도는
萍梗是吾身	부평초같이 흔들리는 나의 신세로다

p.12~13

(過横塘)

窅窅横塘路	멀고 먼 횡당(横塘)길을
非爲汗漫遊	무심하게 등한(等閑)히 놀 수는 없지
人家依岸側	인가는 언덕 곁에 의지해 있고
山色在船頭	산빛은 뱃머리에 비추고 있네
擧目多新第	눈들어 보니 새로운 집들 많지만
經心只舊丘	마음 다스릴 곳은 다만 옛 언덕뿐이로다
孰知衰老日	누가 쇠잔한 늙은이 세월 알리오
獨往更無儔	홀로이 또 짝도 없이 가노라

p.14~15

(白陽山)

暮春來壟上	저무는 봄날 언덕 위에 올라와 보니
介樹儘縱横	단단한 나무들 이리저리 뻗어있네
過雨禽聲巧	비 지나자 새소리 고묘하고
隔雲山色輕	구름 너머 산 빛은 가벼워라
草堂容病骨	초당은 병들어 허약한 몸 용납하고
茶碗適閒情	차 그릇은 한가한 정 나누기엔 적합해라
好去收書劍	깨달음 있어 서직과 갈 거두고서
居然就此耕	조용하게 이 곳에서 밭갈고 지내리라

p.16~17

(過橫塘有感)

橫塘經歷慣	황당(橫塘)은 지내온 곳으로 익숙한 곳
今日倍傷神	금일엔 상한 마음 갑절이로다
風景依俙處	자연의 경치는 곳곳마다 변함없고
交遊寂莫濱	벗들과 노닐었던 물가도 고요하구나
歲華忙裏老	세상은 번화하고 바쁜 속에 늙어가는데
人跡夢中陳	사람들 자취는 꿈 속에 펼쳐지네
壽夭各由命	오래살고 단명하는 것 각각 운명에 달렸건만
誰能謀此身	누가 능히 이 한몸 헤아려줄까?

p.18~19

(山居)

山堂春寂寂	산 집 봄날에 고요하기만 하니
學道莫過茲	도를 배우니 지나치고 넘치지도 않네
地僻人來少	땅이 외진 곳이라 찾아오는 이 드물고
溪深鹿過遲	시냇물 깊으니 사슴들 느리게 지나가네
炊粳香入箸	쌀 밥 지으니 향기가 젓가락에 스며들고
瀹茗碧流匙	차 싹 끓이니 푸른 물 숟가락에 흘러드네
且復悠悠爾	또 다시 여유로움 회복하였지만
長生安可期	오래 사는 것 어찌 가히 기약하리요

p.20~21

(白陽山)

自小說山林	어려서부터 숲속을 좋아하였는데
年來得始眞	지난 몇 해 비로소 참된 진리 얻었네
耳邊惟有鳥	귓가에는 오직 새소리만 들리고
門外絶無人	문 밖에는 도무지 사람들 없네
飮啄任吾性	먹고 익히는 것 내 성품대로 맡겨두고
行遊憑此身	행하고 노니는 것 이 몸대로 의지하네
最憐三十載	삽십년 세월 진정으로 가련하건만
何事汨紅塵	어인 일로 속된 세상에서 헤매였던가

p.22~23

(白陽山)

理棹入山時	상앗대 저어가며 산시산(山時山)에 들어갈 때

風高去路遲　　　바람높아 가는 길 더디기만 하구나
近窓梳白髮　　　창 가까이서 흰머리 빗질하고
據案寫烏絲　　　책상 기대어 까만 줄친 종이에 글쓰고 있네
麥菜村村好　　　보리와 나물은 마을마다 넘쳐나고
蠶桑戶戶宜　　　누에와 뽕나무는 집집마다 적당하네
淸和眞令節　　　청화절(淸和節)은 진실로 아름다운 절기인데
幽賞共誰期　　　그윽히 즐기는 것 누구와 함께 기약하리

p.24~25

(白陽山)

眼前新綠遍　　　눈 앞에 신록이 펼쳐졌는데
春事覺闌刪　　　봄 일은 게으름 피울 수 없음을 깨닫게 하네
燕子能羞羽　　　제비새끼 조심스레 날개짓하고
鶯花亦破顏　　　꾀꼬리와 꽃들도 활짝 웃고 있네
雨來風滿屋　　　비온 뒤 바람이 집에 몰아치고
雲去日沈山　　　구름 지난 뒤 해는 산속에 내려앉네
坐此淸涼境　　　이 맑고 시원한 지경에 앉으면
羲皇相與還　　　복희 임금과 함께 돌아온 것 같네

p.26~27

(秋日復至山居)

不到山居久　　　산 집에 안 와본지 오래되었는데
烟霞只自稠　　　안개 노을만 저절로 짙어가네
竹聲兼雨落　　　대나무 소리 비와 겸하여 떨어지고
松影共雲流　　　소나무 그림자 구름과 함께 흘러가네
且辨今宵醉　　　구차하게 오늘 밤 술 취하는 것 그만두고
寧懷千歲憂　　　차라리 천년의 근심 품으리라
垂簾一趺坐　　　발 드리우고 책상다리하고 앉으니
眞覺是良謀　　　진실로 이것이 좋은 계책임을 깨닫노라

p.28~29

(遣興)

山堂棲息處　　　산 집은 내 거처하는 곳
似與世相違　　　마치 세상과 서로 등진 것 같네
竹色浮杯綠　　　대나무 빛 술잔에 푸르게 떠 있고
林光入坐緋　　　숲속의 빛 앉은 자리에 짙붉게 들어오네

欲行時索杖　　　　가고자 할 땐 때때로 지팡이 찾고
頻醉不更衣　　　　자주 취하여 옷도 갈아입지 않네
日夕陶陶爾　　　　아침 저녁으로 그대와 즐겁게 지내는 곳
知爲吾所歸　　　　내 돌아가야 할 곳임을 알겠노라

p.30~31

(枕上)

獨眠山館夜　　　　홀로 산집에서 밤에 잠드는데
燈影麗殘釭　　　　등그림자 깨어진 등잔에 아름답네
雨至鳴攲瓦　　　　비오자 비스듬한 기와에 울리고
風來入破窓　　　　바람불자 깨진 창문으로 들어오네
隔林群雉鳴　　　　숲 너머 무리의 꿩들이 우는데
何處一鍾撞　　　　어느 곳에 종 두드리는 소리 들리네
展轉竟無寐　　　　몇번인가 뒤척이다 끝내 잠 못들고서
愁心殊未降　　　　근심어린 생각 유달리 내려놓지 못하네

p.32~33

(對雨)

吾山眞勝境　　　　오산(吾山)은 참으로 뛰어난 지경인데
一坐直千金　　　　한자리는 값이 천금으로 치겠네
世事自旁午　　　　세상일은 제멋대로 어수선하니
人生空陸沉　　　　인생살이 쓸쓸하게 숨어서 살지
利名緣旣薄　　　　이익과 명예에는 인연이 이미 야박했고
丘壑痼逾深　　　　언덕 골짜기에는 고질병만 더욱 깊어갔네
風雨忽然至　　　　비바람 갑자기 불어와 이르니
尤能淸道心　　　　더욱 도심(道心)을 맑게 해주네

p.34~35

(白陽山)

獨往非逃世　　　　홀로 가는 것 세상 피해가는 것 아니지만
幽棲豈好名　　　　숨어 지내니 어찌 명성을 좋아하리오
性中元有癖　　　　마음 속에는 원래 뱃속의 병 지녔느네
身外已無縈　　　　몸 밖으로는 이미 얽혀있는 것 없도다
霜鬢咲吾老　　　　서리내린 머리라 내 늙은 것 웃음짓고
淸尊歡客傾　　　　맑은 술잔으로 손님 맞으며 기울이네
雲松卽可寄　　　　구름 소나무 가히 살만한 곳이니

誰復問蓬瀛 　　　　누가 다시 봉래, 영주를 물어보리오?

p.36~37

(白陽山)

招提深寂寂 　　　　모여든 객사엔 깊고도 적막한데
小閣向明開 　　　　작은 누각은 환하게 열려있네
雲影當窓落 　　　　구름 그림자 창 앞에 떨어지고
松陰傍榻栽 　　　　소나무 그늘 책상 옆에 내려앉네
世緣消未了 　　　　세상 인연 끊어도 사라지지 않고
人事掃還來 　　　　사람의 일 쓸어도 또 다시 닥쳐오네
一坐虛無境 　　　　앉은 곳 공허하게 경계도 없으니
凡心亦漸灰 　　　　모든 마음은 또 재가 되어 사라지네

p.38~39

山居無事, 漫理舊稿, 案上得此素卷, 因錄數詩于上, 以請教於大方云.
甲辰春日, 白陽山人 陳道復

산에 있으니 아무일 없기에 부질없이 옛날의 원고를 정리하다가 책상위에서 이 하얀 비단책을 얻었는데 여기 위에 시 몇수를 적어서 강호의 학자들에게 가르침을 얻고자 할 따름이다.
갑진(1544년) 봄날에 백양산인 진도복 적다.

2.《古詩十九首卷》

p.40~45

詩以古名, 不知作者爲誰, 或云枚乘. 而梁昭明旣以編諸蘇·李之上. 李善謂其詞兼東都非盡爲乘作, 故蒼山曾原演義特列之張衡《四愁》之下. 夫五言起, 蘇·李之說自唐人始, 然陳徐陵集《玉臺新詠》分「西北有高樓」以下至「生年不滿百」, 凡九首爲乘作. 而「上東門」·「宛洛」等語皆不在其中. 仍以「冉冉孤生竹」及前後諸篇, 別自爲古詩. 蓋十九首, 本非一人之詞, 餘或得其實也. 蔡寬夫亦嘗辨之. 今姑依昭明編次云.

시를 고시(古詩)라고 한 것은 지은이가 누구인지 알지 못하기 때문인데, 혹은 매승(枚乘)이라고들 한다. 그러나 양나라의 소명태자가 이미 소동파와 이백 이전의 것을 편찬하였다. 이선(李善)은 동도(東都：낙양)의 것은 모두 매승이 지은 것이 아니라고 말하였고, 예전에 창산(蒼山)은 일찍이 연의에 기초하여 특별히 그것을 장형(張衡)의 《사수(四愁)》 아래에 열거하였다.

대개 오언시(五言詩)의 시작은 소동파와 이백의 얘기로는 당나라 사람들로부터 시작되었다고 하는데, 그러나 진서릉(陳徐陵)이 편찬한《옥대신영(玉臺新詠)》의 한 부분인 「서북유고루」이하에서 「생년불만백」에 이르기까지 모두 아홉수는 매등의 작품으로 분류하고 있다. 또 「상동문」과 「완락」 등의 말들은 모두 그 속에는 없다. 여전히 「염염고생죽」 및 전후의 여러 편들을 특별히 고시로 삼는다. 모두 19수로 본래는 한 사람의 사(詞)가 아니고, 여러 사람들이 그 사실을 모은 것이다. 채관부(蔡寬夫) 역시 일찌기 그것을 밝혀 놓았다. 지금 소명태자가 편찬한 것에 의지하여 적어본다.

p.45~47

(其一)

行行重行行	가고 또 가시는군요
與君生別離	그대와 함께 살다가 이별하니
相去萬餘里	서로 떨어져 만리나 되니
各在天一涯	각기 하늘 끝자락에 지내고 있네
道路阻且長	길은 험하고 또 먼데
會面安可知	서로 만나 볼 수 있을지 어찌 알 수 있으리
胡馬依北風	오랑캐 말은 북풍에 의지하여 달리고
越鳥巢南枝	월나라 새는 남쪽 가지에 둥지를 트네
相去日已遠	서로 떨어져 날마다 이미 멀어지고
衣帶日已緩	의관 허리띠는 날마다 이미 느슨해지네
浮雲蔽白日	뜬 구름은 밝은 해를 가리고
遊子不顧返	떠난 이는 돌아올 줄 모르는데
思君令人老	임 그리워하다 늙게 만드니
歲月忽已晚	세월은 홀연히 이미 저물어가네
棄捐勿復道	잊어버리고 다시금 말하지 않고서
努力加餐飯	찬반이나 더 힘써야겠네

p.47~48

(其二)

靑靑河畔草	푸르고 푸른 물가의 풀
鬱鬱園中柳	울창한 동산의 버들
盈盈樓上女	아름다운 누대위의 여인이
皎皎當窓牖	밝은 달빛 속에 창가에 서 있네
娥娥紅粉妝	곱고 붉은 분으로 단장하고서
纖纖出素手	가늘고 고운 하얀 손 내밀고 있네

昔爲倡家女	옛날에는 기생집 여인이었지만
今爲蕩子婦	지금에는 방탕한 사내의 아내되었지
蕩子行不歸	방탕한 사내는 돌아오지도 않으니
空牀難獨守	빈 침상에서 홀로 지내기 어렵겠네

p.48~51

(其三)

靑靑陵上柏	푸르고 푸른 언덕 위의 잣나무
磊磊澗中石	겹겹히 쌓인 난간의 돌들
人生天地間	인생은 천지 사이에 있는데
忽如遠行客	홀연히 멀리 떠나는 객과 같네
斗酒相娛樂	한말의 술로 서로 즐겁게 지내면
聊厚不爲薄	애오라지 충분하고 부족한 것 없네
驅車策駑馬	말 채찍질하여 내달리면서
遊戱宛與洛	남양(南陽)과 낙양(洛陽)에서 유람하며 놀리라
洛中何鬱鬱	낙양 시내 안은 어찌 이리 화려할까
冠帶自相索	의관과 띠를 메고 서로 오가는데
長衢羅夾巷	긴 거리 좁은 길들이 펼쳐있고
王侯多第宅	왕과 제후들의 저택들도 많네
兩宮遙相望	두 궁전이 멀리서 서로 마주보는데
雙闕百餘尺	두 궁궐의 높이는 백여척이 되는구나
極宴娛心意	연희를 마음껏 즐기면
戚戚何所迫	어찌 근심 걱정이 다가 오겠는가

p.51~53

(其四)

今日良宴會	오늘 훌륭한 연회자리
歡樂難具陳	기쁘고 즐거운 것 말로 다하긴 어렵겠네
彈箏奮逸響	쟁을 통기 튕기니 뛰어난 소리 일어나고
新聲妙入神	새로운 소리는 기묘하기가 신의 경지라
令德唱高言	높은 덕을 가진 이가 소리 높여 부르는데
識曲聽其眞	곡을 만든 이는 그 진의를 듣고서 알 수 있네
齊心同所願	마음을 단정히 하여 원하는 바 같지만
含意俱未申	품은 뜻은 자세히 펼치지 않는구나
人生寄一世	인생 한 세상 살아가는 것

奄忽若飆塵	홀연히 바람 날리는 먼지 같도다
何不策高足	어찌하여 높은 뜻 꾀하지 않겠으며
先據要路津	먼저 중요한 자리 차지하지 않으려 하겠는가?
無爲守窮賤	이룬 것 없이 곤궁하고 가난함만 고수하면
轗軻長苦辛	불우하게 고생길만 길어진다네

p.53~55

(其五)

西北有高樓	서북쪽에 높은 망루 있는데
上與浮雲齊	위로는 뜬 구름과 나란히 하네
交疎結綺窗	꽃무늬 창틀엔 비단 휘장 걸쳐있고
阿閣三重階	네 기둥 누각엔 삼중의 계단이 있지
上有弦歌聲	위에 가야금 타는 소리 들려오는데
音響一何悲	소리 어찌 그리 슬픈지
誰能爲此曲	누가 능히 이런 곳을 만들 수 있을까
無乃杞梁妻	제나라의 기량의 아내 밖에 없다네
淸商隨風發	청상곡 맑아서 바람따라 울려 퍼지고
中曲正徘徊	곡의 중간쯤에는 끊일 듯 이어지며 도는데
一彈再三歎	한번 퉁기면 두세번 탄복하고
慷慨有餘哀	북받쳐 원통하며 애절함 지녔네
不惜歌者苦	노래하는 자 고통은 애석하지 않은데
但傷知音稀	다만 참뜻을 알아주는 자 드물어 상심하네
願爲雙鳴鶴	원컨데 한쌍의 홍곡이 되어
奮翅起高飛	한껏 날개 펼쳐 높이 날아오르고 싶네

p.56~57

(其六)

涉江采夫容	강 건너 연꽃을 따는데
蘭澤多芳草	난초 연못에는 예쁜 풀들도 많네
采之欲遺誰	저 꽃을 따서 누구에게 드리고저 하나
所思在遠道	그리운 사람은 먼 길에 있는데
還顧望舊鄕	돌이켜 옛고향 바라보니
長路漫浩浩	먼 길은 아득하고 끝이 없어라
同心而離居	같은 마음이나 몸은 떨어져 있으니
憂傷以終老	근심 걱정으로 끝내 늙어만 가겠지

p.57~59

(其七)

明月皎夜光	밝은 달이 환히 빛나는 밤에
促織鳴東壁	귀뚜라미 동쪽 벽에서 울고있네
玉衡指孟冬	북두칠성은 초겨울을 가리키는데
衆星何歷歷	뭇 별들은 얼마나 뚜렷히 밝은가?
白露霑野草	백로에 들판 이슬도 젖는데
時節忽復易	시절은 홀연히 다시금 바뀌어 가네
秋蟬鳴樹間	가을 매미는 나무 사이에서 울고
玄鳥逝安適	제비는 편안히 지낼 곳 찾아가네
昔我同門友	옛날의 나의 친구들도
高擧振六翮	높이 출세하여 날개떨치고 있는데
不念携手好	손잡고 놀던 좋은 때 생각하지 않고
棄我如遺跡	남겨진 발자욱처럼 나를 버리고 떠났지
南箕北有斗	남쪽엔 기성과 북쪽에 북두있는데
牽牛不負軛	견우는 멍에를 매지 않고 있네
良無盤石固	진실로 반석같은 단단한 의리없다면
虛名復何益	이름뿐인 친구는 무슨 도움이 되겠는가?

p.59~61

(其八)

冉冉孤生竹	외롭게 살아가는 외로운 대나무여
結根泰山阿	뿌리는 태산 언덕에 내렸네
與君爲新婚	그대와 함께 새로 혼인하게 되니
兎絲附女蘿	토사가 여라에게 엉겨 붙은듯 하네
兎絲生有時	토사가 살아가는 시절이 있듯이
夫婦會有宜	부부도 서로 만나는 시기가 마땅히 있는 법
千里遠結婚	천리 멀리서 결혼하였기에
悠悠隔山陂	아득히 멀리 산맥으로 막혀있네
思君令人老	그대 생각에 내 늙어 가는데
軒車來何遲	오겠다는 마차는 어찌 이리 더딘가요
傷彼蕙蘭花	저 혜란화도 마음 상처입고
含英揚光輝	아름다운 광채 숨기고 있구나
過時而不采	때 지나도 저 꽃 꺾지 않으면
將隨秋草萎	장차 가을 때라 풀 시들어 가겠지요

君亮執高節　　　그대 높은 절개 지키고 계시니
賤妾亦何爲　　　소첩도 기다릴 수 밖에 어찌 하리오

p.62~63

(其九)

庭中有奇樹　　　뜰 가운데 기이한 소나무 있는데
綠葉發華滋　　　푸른 잎 예쁜 꽃 무성하게 자랐네
攀條折其榮　　　가지 당겨 한 송이 꺾어서
將以遺所思　　　장차 그대에게 보내드리고 싶네
馨香盈懷袖　　　향기는 소매 가득 스며드는데
路遠莫致之　　　길이 멀어 그대에게 부칠 수 없네
此物何足貴　　　이 꽃이 무엇때문에 족히 귀한가?
但感別經時　　　다만 이별한지 오래되어 한스럽기 때문이지

p.63~64

(其十)

迢迢牽牛星　　　멀고 먼 견우성
皎皎河漢女　　　밝고 밝은 직녀성
纖纖擢素手　　　곱고 고운 하얀 손 놀리면서
札札弄機杼　　　찰찰 소리내며 베틀북 움직이네
終日不成章　　　종일 베를 짜지만 성과는 없고
泣涕零如雨　　　눈물만 비처럼 쏟아지네
河漢淸且淺　　　은하는 맑고 또 얕은데
相去復幾許　　　서로 헤어진지 또 얼마쯤이던가
盈盈一水間　　　찰랑찰랑 은하는 한줄기 물길 사이인데
脈脈不得語　　　막막하게 서로 말없이 바라볼 뿐이다

p.65~66

(其十一)

迴車駕言邁　　　마차를 돌려 정처없이 멀리가서
悠悠涉長道　　　아득하게 긴 길을 지나갔네
四顧何茫茫　　　사방 둘러보면 어찌 그리 끝없이 넓은지
東風搖百草　　　동풍이 불어와 온갖 풀들 흔드는데
所遇無故物　　　만나는 것 모두 옛것은 하나 없네
焉得不速老　　　어찌하여 빠르게 늙지 않을 수 있을까
盛衰各有時　　　성하고 쇠하는 것 각기 때가 있는데

立身苦不早	성공하는 것 늦어지니 괴롭기만 하구나
人生非金石	인생은 금석처럼 변함없는 것 아니니
豈能長壽考	어찌 능히 오래 사는 것 생각하리오
奄忽隨物化	갑자기 이 세상 떠나갈 터이니
榮名以爲寶	영예로운 이름만 보배로 삼을지어다

p.66~69

(其十二)

東城高且長	동쪽 성은 높고 또 길어
逶迤自相屬	구불구불 절로 서로 이어졌네
回風動地起	바람 불자 대지를 흔들며 일어나는데
秋草凄已綠	가을 풀 무성하다 푸르름은 사라졌네
四時更變化	사계절 또 다시 변하고 바뀌는데
歲暮一何速	또 한해가 저무니 어찌 이리 빠른가
晨風懷古心	신풍(晨風)은 떠난 임을 가슴에 담았고
蟋蟀傷局促	실솔(蟋蟀)은 못 즐기고 감을 아파하네
蕩滌放情志	깨끗히 씻어내고 마음의 뜻 펼쳐야지
何爲自結束	어이하여 스스로를 얽매이고 묶어둘까
燕趙多佳人	조나라와 연나라엔 미인들 많은데
美者顏如玉	아름다운 얼굴이 옥과 같네
被服羅裳衣	옷가지는 비단치마 저고리에
當戶理淸曲	문 앞에서 맑은 곡을 타고 있구나
音響一何悲	음악소리 어찌 그리 구슬픈가
弦急知柱促	기러기 발 좁히니 줄 소리도 급해지네
馳情整巾帶	생각이 내달아서 옷을 갈아 입었지만
沈吟聊躑躅	우물쭈물 망설이다 왔다갔다 배회하네
思爲雙飛燕	그리운 마음으로 한쌍의 나는 제비가 되어
啣泥巢君屋	진흙 물고서 그대 집에 둥지를 짓고 싶네

p.69~72

(其十三)

驅車上東門	수레 내몰아서 동쪽 문 위에 오르고
遙望郭北墓	아득히 성곽북쪽의 묘지를 바라보네
白楊何蕭蕭	백양나무는 어찌 쏴쏴 소리내는가
松柏夾廣路	소나무 잣나무는 큰 도로에 빽빽하네

下有陳死人　　　그 아래에는 죽은 사람들 묵고 있고
杳杳卽長暮　　　아득히도 긴 긴 영원한 밤이라네
潛寐黃泉下　　　황천길 아래 잠겨 잠들면
千載永不寤　　　오랜 동안 영원히 깨어나지 못하지
浩浩陰陽移　　　도도하게 끝없이 음양이 바껴가지만
年命如朝露　　　수명은 아침이슬 같은것
人生忽如寄　　　인생은 잠시 붙어 사는 것과 같고
壽無金石固　　　목숨도 금석처럼 단단한 것 아니지
萬歲更相送　　　오랜 세월 계속해서 서로 보내는 것
賢聖莫能度　　　현인과 성인도 넘어서질 못하지
服食求神僊　　　신선같이 되고 싶어 단약을 먹지만
多爲藥所誤　　　대부분 약들은 의심스럽도다
不如飮美酒　　　좋은 술을 마시는 것만 못하니
被服紈與素　　　좋은 옷 입으면서 즐기는 게 더 낫다네

p.72~74

(其十四)

去者日已疏　　　떠나간 자는 날마다 멀어지고
來者日已親　　　오는 자는 날마다 이미 친해진다
出郭門直視　　　성곽문을 나서서 곧바로 보면
但見丘與墳　　　다만 보이는 건 언덕과 무덤뿐
古墓犁爲田　　　옛 무덤은 쟁기질 하여 밭이 되고
松柏摧爲薪　　　소나무 잣나무 꺾어서 땔 나무 하네
白楊多悲風　　　백양나무 슬픈 바람 많이 불어오는데
蕭蕭愁殺人　　　쏴쏴하는 소리 근심으로 사람을 죽이는구나
思還故里閭　　　생각은 옛 고향마을로 돌아가고픈데
欲歸道無因　　　돌아가고저 하여도 돌아갈 까닭이 없구나

p.74~75

(其十五)

生年不滿百　　　사는 세월 백년도 못채우는데
常懷千歲憂　　　항상 천년의 근심을 품고 살지
晝短苦夜長　　　날은 짧고 밤은 길어 괴로운데
何不秉燭遊　　　어찌 촛불 밝혀 즐기지 않으리오
爲樂當及時　　　즐거움을 위해서 지금 해야 하기에

何能待來玆	어찌 능히 내년을 기다릴 수 있으리
愚者愛惜費	어리석은 자는 쓰는 것을 아까워하기에
但爲後人嗤	다만 뒷사람들의 비웃음만 받지
仙人王子喬	신선인 왕자교와는
難可與等期	삶을 함께 하는 기약하기 어려운 것이라

p.76~79

(其十六)

凜凜歲云暮	매서운 추위에 세월 또한 저무는데
螻蛄夕鳴悲	땅강아지 저녁에 슬프게 울어대네
凉風率已厲	찬바람 거칠기가 이미 매서운데
遊子寒無衣	떠난 이는 옷없어서 춥겠구나
錦衾遺洛浦	비단 이불 낙양으로 보내지만
同袍與我違	나와 함께 같이 덮기에는 틀렸구나
獨宿累長夜	홀로 자는 긴긴 밤 이어지는데
夢想見容輝	꿈속에서 환한 얼굴 그리워하네
良人惟古歡	낭군임은 오직 옛날 환한 얼굴로
枉駕惠前綏	내게 다가와서 수레끈을 주었지
願得常巧笑	바라건데 변함없이 고운 웃음 짓고
携手同車歸	내 손잡고 수레 함께 타고 돌아왔으면
旣來不須臾	이미 오셨는가 하였지만 잠깐만에 사라지고
又不處重幃	또 다시 거처에는 우리님 계시지 않네
亮無晨風翼	하늘나는 새의 날개 없는 것이 분명하니
焉能凌風飛	어찌 능히 바람타고 날아오리오
眄睞以適意	흘깃 바라보며 내 마음 달래려고
引領遙相睎	고개들어 그대 먼 곳을 바라보네
徙倚懷感傷	아픈 마음 가슴에 품고 이리저리 배회하니
垂涕沾雙扉	흐르는 눈물 사립문 두짝을 적시네

p.79~81

(其十七)

孟冬寒氣至	초겨울 찬기운 닥쳐오는데
北風何慘慄	북녘 바람 어찌 그리 매서운 추위인지
愁多知夜長	근심많아 밤 긴것 알겠는데
仰觀衆星列	우러러 뭇 별들 늘어선 것 바라보네

三五明月滿	보름되면 밝은 달 가득차고
四五蟾兔缺	스무날엔 달이 이지러지네
客從遠方來	객이 멀리서 찾아 여기에 이르렀는데
遺我一書札	나에게 편지 한장 전해주었지
上言長相思	첫머리 글에 그리움 가득한데
下言久離別	끝말에는 우리 이별 길어진다 얘기하였네
置書懷袖中	편지를 소매 깊숙히 간직하였는데
三歲字不滅	삼년동안 글자는 훼손되지 않았다네
一心抱區區	일편단심으로 끝없이 품고 있었는데
懼君不識察	그대가 몰라줄까봐 두렵다네

p.81~83

(其十八)

客從遠方來	객이 먼 곳에서 이곳까지 찾아왔는데
遺我一端綺	나에게 고운 비단 한자락 전해주었지
相去萬餘里	서로 만리나 멀리 떨어져 있지만
故人心尚爾	옛님은 마음이 오히려 가깝게 있다네
文彩雙鴛鴦	비단의 고운무늬 원앙 한쌍 수 놓았고
裁爲合歡被	재단하여 함께 즐겁게 덮을 이불 만들었네
著以常相思	변함없이 그리운 말을 가득 채워서
緣以結不解	풀어지지 않는 실로 묶어 가장자리 둘렀네
以膠投漆中	옻칠속에 아교풀 같이 섞였으니
誰能別離此	누가 능히 이런 사랑을 떼어놓을 수 있으리오

p.83~85

(其十九)

明月何皎皎	밝은 달 어찌 그리 밝고 환한지요
照我羅牀幃	나의 침상 비단휘장을 비추네
憂愁不能寐	근심 걱정으로 잠들 수 없으니
攬衣起徘徊	옷 챙겨입고 일어나 배회하네
客行雖云樂	객지 생활은 즐겁다고 비록 말하였지만
不如早旋歸	일찍 돌아옴만 같지 못하리라
出戶獨仿偟	집 나가 외롭게 방황하고 있으니
愁思當告誰	근심하는 마음 누구에게 말을 할까
引領還入房	목빠지게 바라보다 다시 방에 들어오니

| 淚下霑裳衣 | 눈물 떨어져 옷자락을 적시네 |

p.85~86

金粟紙來吳中數十年爲余涂抹者多矣, 是卷其可少罪過乎? 道復識

금속지가 수십년간 오(吳)지방에서 와서, 내가 써서 없앤 것이 무수히 많은데, 이것은 가히 작은 죄를 지은바 아닌가? 도복 적다.

3. 宋之問《秋蓮賦》

p.87~110

※『 』안의 25자가 누락되어 있음, ()안의 글자는 원문의 글자임.

『若夫西城秘掖	저 서쪽성 비서성(秘書省)의 옆길처럼
北禁仙流	북쪽 대궐에도 신선들 내려와서
見白露之先降	백로(白露) 이미 내려온 것 바라보며
悲紅渠之巳秋	붉은 연꽃의 이미 가을 되었음을 슬퍼하네
昔之菡』萏齊秀	옛날 연꽃봉오리들 나란히 꽃피웠고
芳(芬)敷競發	아름다움 뽐내며 다투어 피었네
君門閉(閟)兮九重	임금님 계신 곳 구중궁궐 속에서
兵衛儼兮千列	병사들 호위하고 천갈래 줄지어 엄호했네
綠蔕(葉)靑枝	푸른 잎 파란가지로
緣溝覆池	개천따라 연못을 덮었는데
映連旗以搖豔	즐거운 깃발에 해 비칠때 요염하게 흔들리고
揮(輝)長劍兮陸離	긴칼 휘두르는 듯 눈부시게 아름답네
疏瀍(僧)兮列(引)縠(縠)	듬성듬성 물 흐르면 안절부절 떨다가도
交流兮湘(相)沃	뒤섞여 흐르니 서로 윤택해지네
四繞兮丹禁	사방으로 자금성(紫禁城) 둘러싸고
三帀(入)兮承明	세겹으로 승명전(承明殿) 에워싸네
曉而望之	새벽되어 그 모습 바라보면
若霓裳宛轉朝玉京	마치 예상선인 의연하게 상제께 인사 올리는 듯
夕而察之	저녁에 그것을 살펴보면
若霞標灼爍望(散)赤城	마치 붉은 노을 반짝이며 적성산(赤城山)에서 흩어지는 듯
旣如秦女豔日兮鳳鳴	이미 진녀(秦女) 선녀 아름다워 날마다 봉황우는 듯
又似洛妃拾翠兮鴻驚	또한 낙비(洛妃) 수신 물건너니 기러기 놀라는 듯 하네

足使瑤草罷色	족히 아름다운 풀 빛 다하게 하시니
芳樹無情	향기로운 나무 무정하여라
複道兮詰曲	지붕씌운 대궐통로길은 굽어져 있고
離宮兮相屬	황제계신 궁궐은 서로 붙어 있네
飛閣兮周廬	나는듯한 누각은 막사를 호위 병사들 둘러싸있고
金鋪兮璧(璧)除	금으로 꾸민 대문은 아름다운 옥으로 계단을 장식했네
君之駕兮旖旎	임금님 수레 타시니 깃발 드높게 펄럭이고
蓮之華(葉)兮扶疎	연꽃 아름다워 가지와 잎들 무성하네
萬乘顧兮駐綵騎	천자께선 매어있는 아름답게 꾸민 말들 보시고
六宮喜兮停羅裾	육궁에서 기쁘게 소매자락 펼치고 머무르시네
仰僊遊而德澤	신선이 노닐면서 은혜 베푸시고
縱玄(元)覽而神虛	사물을 통찰하니 정신이 맑아지네
豈與溪澗兮沼沚	어찌 그대는 시내 산골물과 연못에서 지내는가?
自生兮自死	스스로 살다가 스스로 죽는구나
海泝兮江沲	바닷물 거슬러 가고 강물도 흘러가는데
萬里兮烟波	만리에 자욱하게 안개가 깔렸네
泛漢女	물놀이 하는 한수(漢水)의 여신(女神)과
遊湘娥	노닐던 상수(湘水)의 아황(娥皇)은
佩鳴玉	울리는 구슬 장식 허리에 차고
戲淸渦	맑은 소용돌이 속에서 즐기고 노네
中流欲渡兮木蘭楫	강 중간에 목란주(木蘭舟) 배 저어가고 싶고
幽泉一曲兮採蓮歌	깊은 샘물에서 채련곡(採蓮曲) 한자락 부르리라
江南兮峴北	강남땅은 고개 북쪽이고
汀洲兮不極	정주땅은 끝이 없는 곳
旣有芳兮蓁(莎)城	벌써부터 언덕에는 향기 품고 있지만
長無依(豔)兮水國	오래이 물의 나라에는 의지할 수 없네
豈知移植天泉	어찌 하늘의 연못에서 옮겨온 것 알리오
香飄列僊	향기 흩날리며 줄지어 선 신선들이
嬌紫臺之月露	자대궁(紫臺宮)의 달과 이슬에게 교태부리고
含玉宇之風烟	옥우전(玉宇殿)의 바람 안개를 머금고 있구나
雜葩(芳)兮照(昭)燭(屬)	잡다한 꽃들 촛불 비치고
衆彩兮相宣	무리의 꽃무늬 서로 번쩍거리네
鳥(烏)翡翠兮丹(舟)靑翰	물총새 같이 새머리 장식한 청한주(靑翰舟)요
樹珊瑚兮林碧鮮	산호수같이 푸르게 무성한 이끼 모였네
夫其生也	대개 그 살아 갈 때면

春風盡蕩	봄 바람 종일 흔들리고
爍日相煎	여름날 뜨거운 햇빛에 서로 애태우는데
夭桃盡兮穠李滅	어린 복숭아 탐스러울 때 오얏은 사라지고
出大堤兮豔欲然	큰 둑 벗어나 아름답게 불타는 듯 하는구나
夫其謝也	대개 시들어 버릴 때는
秋灰度管(琯)	가을 잿빛이 대롱을 어루만지고
金氣騰天	가을 기운 높을 때는 하늘로 솟아오르는데
宮槐疎兮井桐變	궁궐의 회나무 시들고 우물가 오동 색깔 변해가는데
搖寒波兮風颯然	찬물결 흔드는 바람이 나부끼네
歸根自(息)豔兮八九月	뿌리로 돌아가는 팔구월엔 아름답고
乘化無窮兮千萬年	섭리를 따라서 천만년 무궁하구나
越人坐(望)兮已長久	월인(越人)은 오랜 세월 바라보았고
鄭女採兮無由緣	정녀(鄭女)는 캐어도 줄 사람 없구나
何深蔕之能固	어찌하여 깊은 꼭지 능히 단단할까
何穠香之獨全	어찌하여 짙은 향기 홀로 전부 가졌을까
別有待制楊(揚)雄	대제(待制)인 양웅도 가지지 못했고
悲秋宋玉	가을 슬퍼하던 초나라 시인 송옥이
夏之來兮翫早紅	여름날 찾아와서 연붉은 연꽃 즐기고
秋之暮兮悲餘綠	가을날 저물때면 남은 푸른 잎 슬퍼했네
禮盛燕臺	예물이 연소왕(燕昭王)의 누대에 가득하여도
人非楚材	사람은 초나라의 인재들이 아닌데
雲霧圖兮蘭(蘭)爲閤(閣)	운무는 그림되며 난초는 샛문 만들고
金銀酒兮蓮作盃	금은화로 술 만들고 연으로 술잔 만들었네
落英兮徘徊	꽃잎이 떨어져 이리저리 뒹굴고
風轉兮衰衰(頹)	바람불면 시들고 쇠잔해지는데
入黃扉兮灑錦石	궁궐에 들어가서 아름다운 돌에 흩날리고
縈白蘋兮覆綠苔	흰마름 얽히는데 푸른 이끼에 뒤덮혔네
寒暑茫茫兮代謝	추위와 더위가 바쁘게들 대이어 물러나니
故葉新花兮往來	옛잎과 새꽃들은 지고 또 피는구나
何秋日之可哀	어찌 가을날 가히 슬퍼만 하리오
托芙蓉以爲媒	연꽃으로 술이나 빚어볼꺼나

p.110~111

右宋之問秋蓮賦, 癸卯秋日漫書幷作小圖于白陽山居之風木堂, 道復記

이는 송지문의 《추연부》인데, 계묘(癸卯, 1543년) 가을에 백양산의 풍목당에서 생각나는대로 쓰고 아울러 작은 그림을 그렸다. 도복이 기록하다.

4. 陳道復《白陽山詩》

p.112~114

暮春來壟上	늦은 봄 언덕 위에 오르니
竹樹儘縱橫	대와 나무들 종횡으로 늘어져있네
過雨禽聲巧	비 지나자 새소리 고묘하고
隔雲山色輕	구름 너머 산 빛도 가볍네
草堂容病骨	초당은 병든 이 몸 용납하고
茶碗適閒情	차 그릇은 한가함에 제격이라
好去收書劍	좋은날 가버렸으니 책과 검 거두고
居然就此耕	조용히 지내며 나아가 밭갈리라

甲辰春日, 白陽山人道復　갑진(1544년) 봄날에 백양산인 도복

5. 杜甫《秋興八首》

p.115~117

(其一)

玉露凋傷楓樹林	찬이슬 내리니 단풍 숲 물들고
巫山巫峽氣蕭森	무산과 무협은 쓸쓸하기만 하구나
江間波浪兼天湧	강물결 일어나 하늘로 치솟고
塞上風雲接地陰	변방 구름 땅에 어둡게 닿았네
叢菊兩開他日淚	국화 또 피어 눈물 짓건만
孤舟一繫故園心	외로운 배에 메여 언제 고향 돌아갈까
寒衣處處催刀尺	곳곳마다 추운 겨울옷 마련하는데
白帝城高急暮砧	백제성 높이 다듬이 소리 울리네

(其二)

夔府孤城落日斜	기부의 외로운 성 해지는데
每依北斗望京華	북두의지하여 멀리 서울 바라보네

聽猿實下三聲淚	잔나비 울음 세마디에 눈물 흐르고
奉使虛隨八月槎	명받아 팔월 뗏목 탔지만 못 닿은 은하여
畫省香爐違伏枕	화성의 향로 벼개에 엎드리던 이 몸 떠나니
山樓粉堞隱悲笳	성루의 흰 담으로 서글픈 피리소리 들리네
請看石上藤蘿月	보소서 돌 위에 등 넝쿨, 댕댕이 넝쿨 비치는 저 달
已映洲前蘆荻花	어느덧 강물가 모래섬 앞 갈대꽃 비추네

(其三)

千家山郭淨朝暉	산성의 일천집에 아침 햇살 고요한데
日日江樓坐翠微	날마다 강가 누대에서 푸른산 기운 속에 앉아있네
信宿漁人還汎汎	이틀 밤 지낸 어부는 다시 배 띄우고
清秋燕子故飛飛	맑은 가을 제비는 공연히 하늘을 난다
匡衡抗疏功名薄	광형처럼 간언을 올려도 공명은 박하고
劉向傳經心事違	유향처럼 경전을 전해도 마음과 일은 어긋나네
同學少年多不賤	어릴 때 같이 공부하던 이들 모두 부귀하여
五陵衣馬自輕肥	오릉 땅에 살면서 옷과 말들 가볍고 살쪘네

(其四)

聞道長安似奕棋	듣자하니 장안은 마치 바둑판 같으니
白年世事不勝悲	핑생 세상일 슬픔 이기지 못하겠네
五侯第宅維(皆)新主	왕후의 저택은 모두 다 주인 바뀌고
文武衣冠異昔時	문무의관도 옛날과 다르다네
直北關山金鼓振	바로 북쪽관산은 징과 북소리 진동하는데
征西車馬羽書馳	서쪽 정벌 떠나는 수레와 말들 격문은 치닫고
魚龍寂寞秋江冷	물고기 고요하고 가을 강물 차가운데
故國平居有所思	고국 평안하던 시절 그 때가 생각나네

(其五)

蓬萊宮闕對南山	봉래산 높은 궁궐은 종남산과 마주하고
承露金莖霄漢間	이슬받은 금줄기대는 하늘에 닿아있네
西望瑤池降王母	서쪽 요지를 바라보니 서왕모가 내려오고
東來紫氣滿函關	동쪽 상서로운 기운 몰려와 함곡관에 가득하네
雲移雉尾開宮扇	구름이 치미(雉尾)에 옮기자 궁궐의 부채 펼치고
日繞龍鱗識聖顏	햇빛 용린(龍鱗)을 둘러싸자 임금님 얼굴 알겠네
一臥滄江驚歲晚	푸른 강에 누우니 세월 저물어감에 놀라는데

幾回靑瑣點朝班 지난날 청쇄문에서 조회때 몇번 점호 받았던가

(其六)

瞿塘峽口曲江頭 구당협 어구와 곡강의 머리

萬里風烟接素秋 만리나 되는 안개바람 가을로 가득하네

花萼夾城通御氣 화악루 협성에는 임금님 행차 이어지고

芙蓉小苑入邊愁 부용의 작은 뜰에는 변방의 시름 스머드네

珠簾繡柱圍黃鵠 구슬처럼 수놓은 기둥에 누런 고니가 에워싸고

錦纜牙檣起白鷗 비단 닻줄 상아 돛대에 흰 갈매기 날아오르네

回首可憐歌舞地 머리 돌려보니 가련한 춤추던 곳이여

秦中自古帝王州 진중은 옛부터 제왕의 고을이었다

(其七)

昆明池水漢時功 곤명지 물은 한나라 때의 공로인데

武帝旌旗在眼中 한무제 깃발이 눈앞에 보이는도다

織女機絲虛夜月 직녀 베틀의 실은 달빛에 허망하고

石鯨鱗甲動秋風 돌고래 비늘 껍질은 가을 바람에 흔들리네

波漂菰米沈雲黑 물에는 줄 열매 뜨니 검은 구름 그림자 잠기고

露冷蓮芳(房)墜粉紅 연밥에 이슬찬데 붉은 연꽃에 떨어지네

關塞極天惟鳥道 변방 하늘에 닿아 오직 새들 날으고

江湖滿地一漁翁 강과 호수 가득한 땅에 고기잡는 늙은이

(其八)

昆吾御宿自逶迤 곤오와 어숙으로 가는 길 구불구불

紫閣峰陰入渼陂 자각봉 산그늘 미파호에 들어오네

香稻啄餘鸚鵡粒 향기로운 벼 앵무새 낱알 쪼아먹고

碧梧栖老鳳凰枝 벽오동에는 봉황새 가지에 깃든다

佳人拾翠春相問 미인들 비취새 깃털 주워 봄날 서로 묻고

仙侶同舟晚更移 신선들과 함께 배타고 늦게 옮겨가네

朵筆昔曾干氣象 좋은 글 솜씨로 일찌기 하늘을 감동시켰지만

白頭吟望苦低垂 백발되어 바라보다 괴롭게 고개숙인다

右杜少陵作, 甲辰春日, 白陽山人 道復書
이는 두보의 추흥 팔수로 갑진(1544년) 봄에 백양산인 진도복 쓰다

6. 范仲淹 《岳陽樓記》

p.137~152

※()의 글자는 고문진보의 내용이다.

慶曆四年春	송(宋) 인종(仁宗) 경력 4년의 봄에
滕子京謫守巴陵郡	등자경이 유배되어 파릉군의 태수가 되었다
越明年	그 이듬해가 되어
政通人和	정치가 잘되어 인심이 화합하고
百廢俱興	온갖 그릇된 일들은 잘 이루어졌다
乃重脩岳陽樓	이에 악양루를 증수하였는데
增其舊制	옛날에 지은 것보다 늘리고
刻唐賢今人詩賦于其上	당(唐)의 현인과 지금의 시인들의 시와 부를 그 위에 새겨놓았는데
屬余作文以記之	나에게 문장을 써서 기록해 주기를 부탁하였다
余觀夫巴陵勝狀	내가 보기엔 대개 파릉의 뛰어난 경치는
在洞庭一湖	동정호 하나뿐이다
吞(銜)遠山	먼 산을 머금고
銜(吞)長江	장강을 삼키고 있는데
浩浩湯湯	넓고도 넓게 넘실거리고
橫無際涯	너비는 끝이 없으며
朝暉夕陰	아침 햇살 비치고 저녁 어두워지면
氣象萬千	기상은 천태만상이다
此則岳陽樓之大觀也	이것이 곧 악양루에서 본 큰 광경으로
前人之述備矣	앞사람들이 이미 기술하였다
然則北通巫峽	그런데 북쪽은 무협으로 통하고
南極瀟湘	남쪽은 소상까지 이르고 있는데
遷客騷人	유배된 사람과 시인들이
多會于此	이곳에 많이들 모여들었다
覽物之情	사물을 보는 감정은
得無異乎	다름이 없지 않겠는가?
若夫霪雨霏霏	만약 장마비가 계속 내려
連月不開	몇달이나 개이지 않으면
陰風怒號	음산한 바람에 성난듯 외치고
濁浪排空	탁해진 물결이 하늘에 치솟아서
日星隱曜	해와 별이 빛을 감추고
山嶽潜形	산악은 모습을 숨기는데

商旅不行	장사꾼과 나그네 다니지 않고
檣傾楫摧	배 돛대가 기울어지고 노가 부러지며
薄暮冥冥	어둑어둑 저물 때 컴컴해지면
虎嘯猿啼	호랑이 울고 원숭이 울부짖는다
登斯樓也	이 누각에 오르면
則有去國懷鄕	서울을 떠나 고향 그리는 마음 생기고
憂讒畏譏	무고를 걱정하고 모략에 걸릴지 두려워하며
滿目蕭然	눈 가득 쓸쓸한 마음 가득한데
感極而悲者矣	감정이 극에 달하여 슬퍼할 것이다
至若春和景明	봄 기운 화창하고 풍광이 밝으니
波瀾不驚	파도는 높지 않으며
上下天光	호수의 위 아래 하늘 빛이고
一碧萬頃	온통 푸른 넓은 호수로다
沙鷗翔集	물가의 갈매기떼 날아들고
錦鱗遊泳	비단물고기 자유로이 헤엄치네
岸芷汀蘭	언덕 위의 궁궁이 풀과 물가의 난초는
郁郁菁菁	짙은 향기가 무성하여라
而或長煙一空	혹 긴 안개 하늘에 깔리고
皓月千里	하얀 달은 천리에 비치니
浮光躍金	흐르는 달빛이 비쳐 금빛 물결 출렁이는 듯하고
靜影沈壁(璧)	고요한 달 그림자는 구슬이 담겨있는 듯
漁歌互答	어부들의 노래소리 서로 화답하니
此樂何極	이 즐거운 어찌 다하리오
登斯樓也	이 누각에 오르면
則有心曠神怡	마음은 넓어지고 정신은 편함이 생기기
寵辱皆忘	영광과 치욕 모두 다 잊고서
把酒臨風	술잔들고 바람맞으면
其喜洋洋者矣	그 즐거움은 점점 커질 것이다
嗟夫	아아!
余嘗求古仁人之心	나는 일찌기 옛날의 어진이의 마음을 구해보았는데
或異二者之爲何哉	혹 앞선 두가지와는 다르니 무엇 때문인가?
不以物喜	사물을 기뻐하지도 않고
不以己悲	스스로 슬퍼하지도 않기 때문이다
居廟堂之高	조정의 높은 곳에 오르면
則憂其民	그 백성들을 걱정하고

處江湖之遠	강호에 멀리 물러나면
則憂其君	그 임금을 걱정했다
是進亦憂	이는 나아가도 걱정하고
退亦憂	물러나도 걱정하였으니
然則何時而樂耶	그런 즉 어느 때 즐거울 수 있으리오
其必曰	그 틀림없이 하는 말이
先天下之憂而憂	천하의 근심 누구보다 먼저 걱정하고
後天下之樂而樂歟	천하의 즐거움은 모든이의 뒤에야 즐거워한다는 것이다
噫	아!
微斯人	이 같은 어진이들이 적다면
吾誰與歸	나는 누구와 함께 돌아갈까?

辛丑秋孟, 客過浩歌亭, 要余作岳陽樓圖, 并書文范文正之作. 范吳產也, 書生不然忘世聲者. 儻亦有仰止之意云, 道復記事

신축(1541년) 가을초에 객이 호가정을 지나면서, 나에게 악양루 그림과 함께 범문정(范文正, 범중엄)이 지은 글과 함께 써달라고 하였다. 범중엄은 오(吳)땅 출신이다. 나는 세상에 명성이 높은 자를 마땅히 잊은 적이 없었고, 무리들도 역시 사모하는 뜻을 지니고 있다, 도복이 이 일을 기록한다.

7. 楊凝式《神仙起居法》

p.153~157

行住坐臥處	가고 머물고 앉고 눕는 곳에 있으면서
手摩脇與肚	손으로 갈비와 배를 문지르고
心腹通快時	가슴과 배가 통쾌함을 느낄 때
兩手腸下踞	두손으로 창자쪽에 걸친다
踞之徹膀腰	두손을 걸쳐 오줌통과 허리를 다스리고
背拳摩腎部	주먹을 반대로 하여 콩팥 주위를 문지른다
才覺力倦來	또한 힘이 드는 것을 느끼게 되면
卽使家人助	즉시 집 사람들의 도움을 받는다
行之不厭頻	그것을 행할 때 빈번하게 싫어하지 않으면
晝夜無窮數	밤낮으로 수차례 행하는데
歲久積功成	세월이 오래되어 공력이 쌓이게 되면

漸入神仙路　　　　　점점 신선의 길로 들어가게 된다

凝式書. 嘉靖二十二年歲在癸卯七月望後, 爲
久峰先生錄于松陵之垂釦亭. 白陽山人 陳道復記.

양응식의 글로 가정(嘉靖) 22년(1543년)인 계묘(癸卯) 7월 보름 후에 구봉선생을 위해 송릉
(松陵)의 수강정에서 쓰다. 백양산인 진도복 기록하다.

8. 陳道復詩《春日田舍有懷石湖之勝》

p.158~159

望湖亭上好春光　　　망호정 위 봄빛 좋은데
儘許遊人醉夕陽　　　몇몇 노는 사람들 석양에 취했네
亦欲扁舟垂釣去　　　작은 배 타고 낚시드리우고 싶지만
竹林留我且徜徉　　　대나무 숲이 나를 붙잡기에 이리저리 헤매네

春日田舍有懷石湖之勝. 道復
봄날 밭의 집에서 석호의 절경을 그리워하다. 도복

索引

窓 22, 30, 36, 47, 53

滄 126

채

綵 93, 99

采 56, 61, 134

彩 82

茱 22

蔡 44

採 96, 104

책

策 49, 52

처

處 10, 16, 28, 31, 78, 117, 149,
153

妻 54

凄 67

척

戚 50

尺 50, 117

滌 67

躑 69

천

天 45, 49, 98, 102, 116, 132,
145, 150

千 27, 32, 60, 70, 73, 87, 103,
120, 140, 146

泉 70, 96, 98

淺 64

賤 53, 61, 121

遷 141

철

徹 154

첩

妾 61

堞 119

진

辰 39, 114, 135

盡 41, 100, 101

塵 21, 52

眞 20, 23, 27, 31, 52

陳 17, 39, 42, 51, 70

振 58, 123

津 10, 52

儘 14, 113, 158

秦 90, 129

進 149

집

集 42, 145

執 61

ᄎ

차

且 19, 26, 45, 64, 159

嗟 148

此 15, 17, 21, 25, 38, 54, 63, 83,
114, 140, 141, 146

次 45

착

著 82

찬

餐 47

찰

札 63, 80

察 81, 90

참

慘 79

讒 144

창

唱 51

蒼 41

중

重 45, 54, 78, 87, 138

中 17, 34, 43, 47, 48, 49, 54, 62,
81, 83, 85, 96, 129, 130

衆 57, 80, 99

즉

卽 10, 35, 70, 154

則 140, 141, 144, 147, 149, 150

즙

楫 96, 143

증

曾 41, 134

增 138

지

遲 18, 22, 61

枝 46, 88, 133

之 41, 42, 44, 58, 63, 89, 92, 93,
98, 99, 104, 105, 106, 109,
110, 139, 140, 141, 148, 149,
150, 153, 155

知 13, 29, 40, 46, 55, 68, 79, 98

至 30, 33, 42, 79, 144

地 18, 67, 116, 129, 132

沚 94

紙 85

止 10

只 13, 26

識 86

指 57

志 67

池 88, 125, 130

芷 145

직

織 57, 130

直 72, 123

ㅎ

ㅍ

編著者 略歷

성명 : 裵 敬 奭

아호 : 연민(研民) 1961년 釜山生

■ 수상
• 대한민국미술대전 우수상 수상
• 월간서예대전 우수상 수상
• 한국서도대전 우수상 수상
• 전국서도민전 은상 수상

■ 심사
• 대한민국미술대전 서예부문 심사
• 포항영일만서예대전 심사
• 운곡서예문인화대전 심사
• 김해미술대전 서예부문 심사
• 대한민국서예문인화대전 심사
• 부산서원연합회서예대전 심사
• 울산미술대전 서예부문 심사
• 월간서예대전 심사
• 탄허선사전국휘호대회 심사
• 청남전국휘호대회 심사
• 경기미술대전 서예부문 심사
• 부산미술대전 서예부문 심사
• 전국서도민전 심사
• 제물포서예문인화대전 심사
• 신사임당이율곡서예대전 심사

■ 전시출품
• 대한민국미술대전 초대작가전 출품
• 부산미술대전 초대작가전 출품
• 전국서도민전 초대작가전 출품
• 한 · 중 · 일 국제서예교류전 출품
• 국서련 영남지회 한 · 일교류전 출품
• 한국서화초청전 출품
• 부산전각가협회 회원전
• 개인전 및 그룹 회원전 100여회 출품

■ 현재 활동
• 대한민국미술대전 초대작가(한국미협)
• 부산미술대전 초대작가(부산미협)
• 한국서도대전 초대작가
• 전국서도민전 초대작가
• 청남휘호대회 초대작가
• 월간서예대전 초대작가
• 한국미협 초대작가 부산서화회 부회장
• 한국미술협회 회원
• 부산미술협회 회원
• 부산전각가협회 회장 역임
• 한국서도예술협회 부회장
• 문향묵연회, 익우회 회원
• 연민서예원 운영

■ 번역 출간 및 저서 활동
• 왕탁행초서 및 40여권 중국 원문 번역
• 문인화 화제집 출간

■ 작품 주요 소장처
• 신촌세브란스 병원
• 부산개성고등학교
• 부산동아고등학교
• 중국 남경대학교
• 일본 시모노세끼고등학교
• 부산경남 본부세관

주소 : 부산광역시 중구 해관로 59-1
 (중앙동 4가 원빌딩 303호 서실)
Mobile. 010-9929-4721

月刊 **書藝文人畵** 法帖시리즈 49 진도복 행초서

陳道復 行草書(行草書)

2023年 4月 5日 초판 발행

저 자 배 경 석

발행처 **書埶文人畵** 서예문인화

등록번호 제300-2001-138
주소 서울시 종로구 인사동길 12, 310호(대일빌딩)
전화 02-732-7091~3 (도서 주문처)
 02-738-9880 (본사)
FAX 02-725-5153
홈페이지 www.makebook.net

값 15,000원

月刊 書藝文人畫 法帖 시리즈

1 石鼓文(篆書)

2 散氏盤(篆書)

3 毛公鼎(篆書)

4 大盂鼎(篆書)

5 吳昌碩書法(篆書五種)

6 吳讓之書法(篆書七種)

10 張猛龍碑(楷書)

11 元珍墓誌銘(楷書)

12 元顯儁墓誌銘(楷書)

14 九成宮醴泉銘(楷書)

15 顏勤禮碑(唐 顏眞卿書)

16 高貞碑(北魏 楷書)

20 乙瑛碑(隷書)

21 史晨碑(隷書)

22 禮器碑(隷書)

23 張遷碑(隷書)